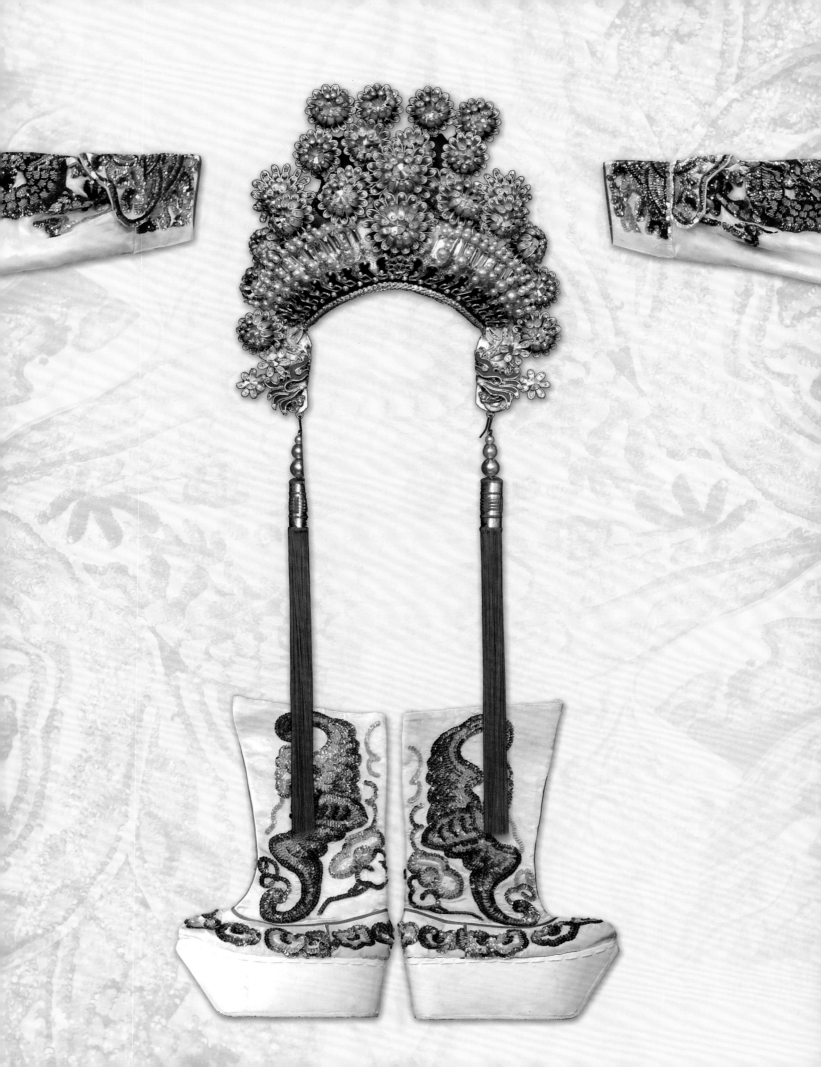

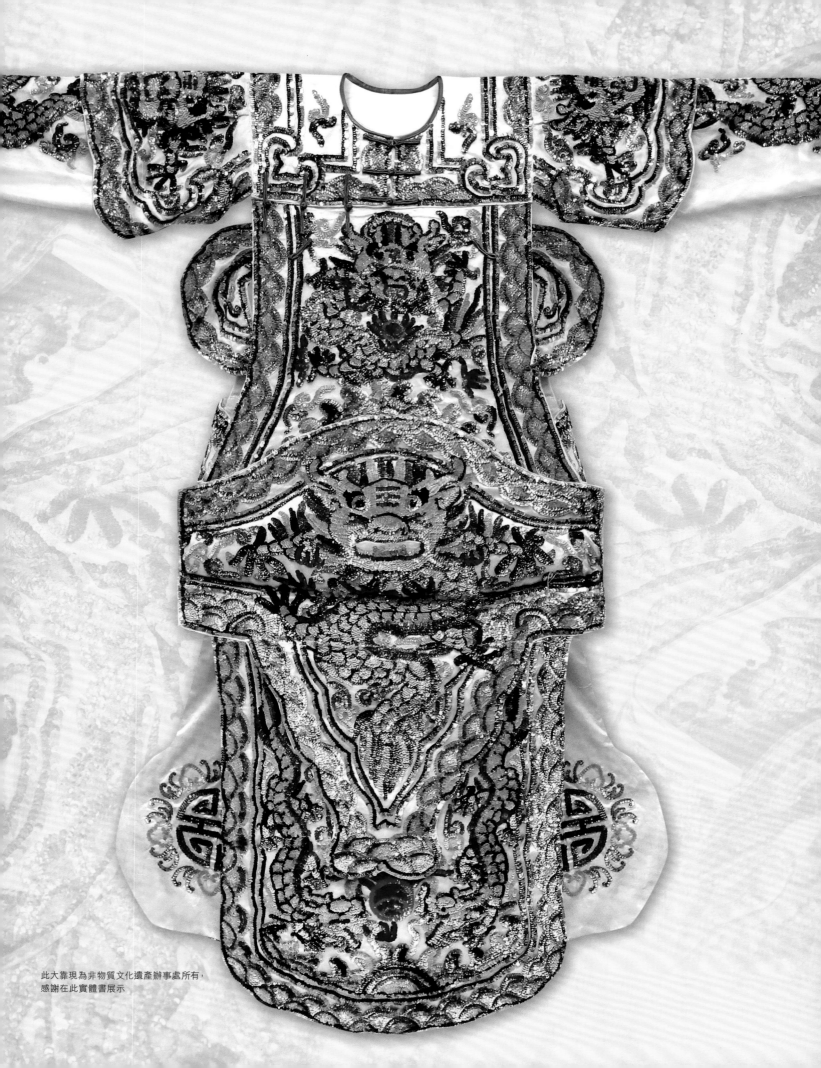

《香港粵劇戲台服飾金碧輝煌》研究與傳承

實體書：香港粵劇戲台服飾裝扮藝術——個案研究 戲服大師陳國源
資料庫：淺談「粵劇戲台服飾」

《香港粵劇戲台服飾裝扮藝術》編委會

書名　　　：香港粵劇戲台服飾裝扮藝術——個案研究 戲服大師陳國源
總策劃　　：香港文化藝術教育拓展中心有限公司
主編　　　：高寶怡
顧問指導　：陳國源
責任編輯　：高寶齡
裝幀設計　：許鴻鵬、巢錫雄
執行編輯　：高寶怡
美術設計　：許鴻鵬、巢錫雄
照片提供　：陳國源、王梓靜、家浚耀、何家耀、黎翠金、黃偉坤、李秋元、洪海、梁煒康
編輯委員會：高寶齡、高寶怡、巢錫雄、家浚耀、陳德明、詹鎮源、許鴻鵬、吳佰乘

出版人　　：高寶齡
出版機構　：香港文化藝術教育拓展中心有限公司
出版地點　：香港出版

印刷　　　：當代發展公司
版次　　　：2021年11月　初版
規格　　　：封面：230mm(W)x300mm(H)
　　　　　　內文：223mm(W)x293mm(H)
國際書號　：978-988-76000-0-8
印數　　　：1000本
定價　　　：港幣280元
發行　　　：聯合新零售（香港）有限公司
　　　　　　地址：香港鰂魚涌英皇道1065號東達中心1304-06室
　　　　　　電話：(852)2963 5300

鳴謝　　　：康樂及文化事務署 非物質文化遺產辦事處
　　　　　　千鳳陽劇團、紅船粵藝工作坊、文化力量、旺角街坊會

鳴謝

康樂及文化事務署
Leisure and Cultural
Services Department

Intangible Cultural Heritage
Funding Scheme
非物質文化遺產資助計劃

編著者簡介

　　高寶怡自一九九○年起曾於香港及加拿大擔任不同團體的藝術顧問及策展人，歷年策劃超過50多個藝術展覽、文化研究及社區藝術教育等活動項目，其中以負責研究、撰寫申辦計劃書及營運「活化鯉魚門前海濱學校項目」成為現今由民間以社會企業形式運作的藝術文化空間「賽馬會鯉魚門創意館」為重點項目。

　　自二○一八年起任粵劇發展諮詢委員會委員；二○一九年起任粵劇發展基金演出資助計劃評核小組成員及香港藝術發展局藝術行政、藝術教育及視覺藝術組審批員。

　　二○一○至二○一七年任賽馬會鯉魚門創意館館長，任內主責研究、出版、策展、策劃專業培訓課程。其中三個重點項目：（1）獲衞奕信勳爵文物信託資助，舉辦「香港廣東手托木偶粵劇推廣計劃」。此計劃邀得廣東手托木偶粵劇傳承人陳錦濤師傅合作，透過舉辦：主題展覽《台前幕後　説　華山傳統木偶粵劇》；講座《廣東手托木偶粵劇概述》；大師與你互動工作坊（一）《廣東手托木偶製作》；大師與你互動工作坊（二）表演示範陳錦濤師傅之新編傳統木偶粵劇《媽祖成功》；DIY製作木偶工作坊等活動；並將數次與陳錦濤師傅對話的內容筆錄成文，編印成書，以保存並促進廣東手托木偶粵劇的持續發展；（2）獲衞奕信勳爵文物信託資助，透過：在廢棄陶瓷廠原址進行實地考察、復修及整理資料，舉辦講座及展覽；搜集、整理相關資料編印圖錄；提交研究報告──〈保存及保護鯉魚門萬機陶瓷廠建於山坡上倒焰式高溫窯爐可行性方案〉，達致保存香江青花瓷這段被遺漏的歷史；（3）獲粵劇發展基金贊助的專業培訓計劃「粵劇戲台服飾製作手藝傳承工作室」，由戲服大師陳國源主理，並邀請到當年與陳師傅合作的關乃康師傅擔任戲服製作工作坊駐場師傅，以及由釘珠片技工黎翠金女士和車花技工陳好女士擔任駐場師傅指導相關的「手工絕活」課程，重温當年「陳源記」生產線的風采。

《序一》

「聲色藝」可謂粵劇表演的重要藝術指標，也是觀眾欣賞與喜愛粵劇的重要因素之一。華麗奪目，色彩斑斕的戲服，整齊與符合戲中人物身份的穿戴，對於演員來講尤其重要。除了先聲奪人之外，演員一行出虎度門，裝身以及演員身上的私伙戲服都能幫助觀眾瞬間理解與代入演員所演繹的人物世界，並產生共鳴。

我輩演員出身於戰亂之秋，一時人才凋零。尤幸梨園前輩留下藝術瑰寶予我們發揮，承蒙觀眾的賞識，以及當年戲班中的人才濟濟互相扶持，我得以於舞台與電影上耕耘。

我與阿源相識逾半世紀。從我活躍於舞台與電影的時期，一直到一九九〇年代初以慈善與玩票性質的復出舞台，阿源都曾經為我打點漂亮的頭飾與服裝。到現在退下火線的時候，這些私伙行頭我也樂於贈予徒弟們以及有緣人，作為一種支持與傳承的意義。

多年來，阿源都致力於為粵劇以及演員們「作嫁衣裳」，近年更不遺餘力的起班籌辦演出支持後輩演員，有心人也。

在此恭賀：由高寶怡博士為主編，以剖析阿源在粵劇服飾的「改良與創新」及對戲台服飾裝扮藝術的影響。祝賀新書發佈成功，繼續為粵劇傳承出力，發揚光大，並祝願粵劇藝術與梨園子弟全人欣欣向榮！

<div style="text-align:right">

羅艷卿於九龍

二〇二一年九月八日

</div>

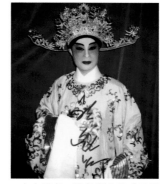

一九九四年，羅艷卿上演「孟麗君」時的扮相

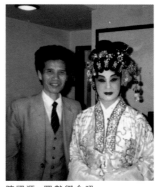

陳國源、羅艷卿合照

註：羅艷卿 現年92歲。上世紀四十年代開始活躍於香港梨園舞台，素有「能文能武，多才多藝」的美譽，是一位有號召力的花旦。

《序二》

　　我在上世紀八十年代初期，開始從事編寫粵劇工作，亦在此時期，認識經營戲服行業的陳國源先生，雖然平素較少交往，但每次見面，他對我這個初入行的新人，頗多讚許與鼓勵。

　　九十年代中期，我和外子到加拿大之多倫多定居，國源兄在當地亦置有物業，每年到加國時，定必約會我夫婦及友人相聚，暢談香港梨園近況，並邀請我寫些折子戲等，和他漸為熟稔，覺得他為人務實、對人坦誠、在思想上力求進步，對戲服的改良不斷求新以突出品牌的風格，所以能在這行業一直享有盛譽。在粵劇方面，國源兄卻另有一番理想與抱負，他喜愛在舊的傳統劇本中推陳出新，他頭腦靈活，常有出奇制勝的思維，給觀眾一個意外的驚喜！例如：用文武生飾演旦角王昭君；在孟麗君一劇中，正印花旦、封相坐車等，都是大膽創新的嘗試。又如於一九七○年代創作花旦多變的文武髻、女帥盔、牛角帶等，更用綢緞仿製翠鳥毛製作頭飾，很受老倌歡迎。

　　聞説國源兄將出版新書，內容描述他一生對戲服及粵劇的貢獻與心路歷程，當中不少有趣的戲班掌故，與戲飾穿戴的藝術以娛讀者，這是一本不可多得的著作，預祝出版面世之日，定能一紙風行，並宣傳後世。並祝國源兄繼續為業界發揚光大，特寫遐齡！

<div align="right">

阮眉於多倫多

二○二一年十月六日

</div>

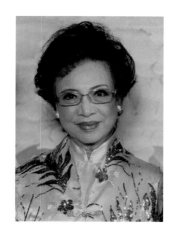

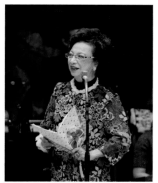

阮眉在「名家名曲會知音」演唱

阮眉：現年93歲，著名粵曲填詞人。曾與她合作的紅伶不計其數，一九八一年編撰《唐宮恨史》一曲，打開港穗紅伶(文千歲、盧秋萍) 合作之門，並獲國內「雲雀獎」；粵曲作品《魂夢繞山河》及《七月七日長生殿》分別於一九九四年及二○○二年獲香港作曲家及作詞家協會頒發[CASH最廣泛演出金帆獎]。

目錄

前言

　　二〇一二年五月三日筆者在鯉魚門天后誕戲棚被一個漆有「陳源記」標記,寫着「3/5」、「鯉魚門」、「刀劍馬鞭短把子」等字樣的「戲箱」所吸引,並在主會的介紹下認識了物主陳國源師傅。

　　在多年來的合作基礎上,透過搜集、整理、記錄及考證陳國源師傅收藏、製作粵劇服飾的文物資料,梳理粵劇服飾在香港的發展歷史,建立粵劇穿戴文化的資料庫,讓陳國源師傅具本地特色的、傳統與改良並重的粵劇戲台服飾製作技藝得以薪火相傳。

　　《香港粵劇戲台服飾裝扮藝術》書中〈概述:二十世紀粵劇發展與戲服演變的時代特色〉一文的考證方法:首先將陳國源珍藏的二十世紀二〇至九〇年代粵劇演員服飾裝扮照片整理成[名伶戲裝]系列;陳國源師傅收藏、製作的戲服照片整理成[粵劇服飾的流變]系列;陳國源師傅專誠為是項研究製作,由王梓靜拍攝的「粵劇服飾穿戴示範」整理成[當代粵劇服飾穿戴示範]系列,為研究論述提供「立體」的素材。筆者結合審閱相關學術論文資料撰寫此專題研究文稿。

　　〈解構:香港粵劇戲台服飾角色穿戴文化〉一文,透過[案例1:「古本」與「現今」《六國大封相》角色穿戴文化的異同]、[案例2:《仙姬送子》行當穿戴文化]、[案例3:移植京劇《昭君出塞》尚派表演風格演繹粵劇「武昭君」]等三個案例,闡釋陳國源如何塑造粵劇演員的亮麗形象;並透過[案例4:粵劇「包大頭」的裝扮藝術],說明粵劇「包大頭」的特色;和[案例5:粵劇「開臉」的色彩性格],闡釋粵劇「開臉」不同色彩的解碼。

　　關於「個案研究」,在記錄陳師傅口述歷史資料的基礎上,並透過引述區文鳳(2005):〈戲服頭飾師傅陳國源口述歷史訪問報告〉,載於《粵劇口述歷史調查報告》;羅家英訪問、張文珊筆錄及整理(2012):〈陳國源——資深服飾製作人員〉,載於《八和粵劇藝人口述歷史叢書(三)》香港:香港八和會館等參考資料,更為詳細地列出陳國源改良與創新的佳績。

　　透過介紹家浚耀、芳曼珊收藏的經典粵劇服飾:款式設計、採用物料、製作技巧等資料,剖析香港粵劇戲台服飾的製作特色。

　　由於筆者接觸粵劇發展歷史,以及粵劇舞台美術的日子尚短,認識不深,在編著的過程中或有不周之處,謹在此拋磚引玉,敬希有識之士不吝賜正。

<div style="text-align: right;">

高寶怡

二〇二一年十月十五日

</div>

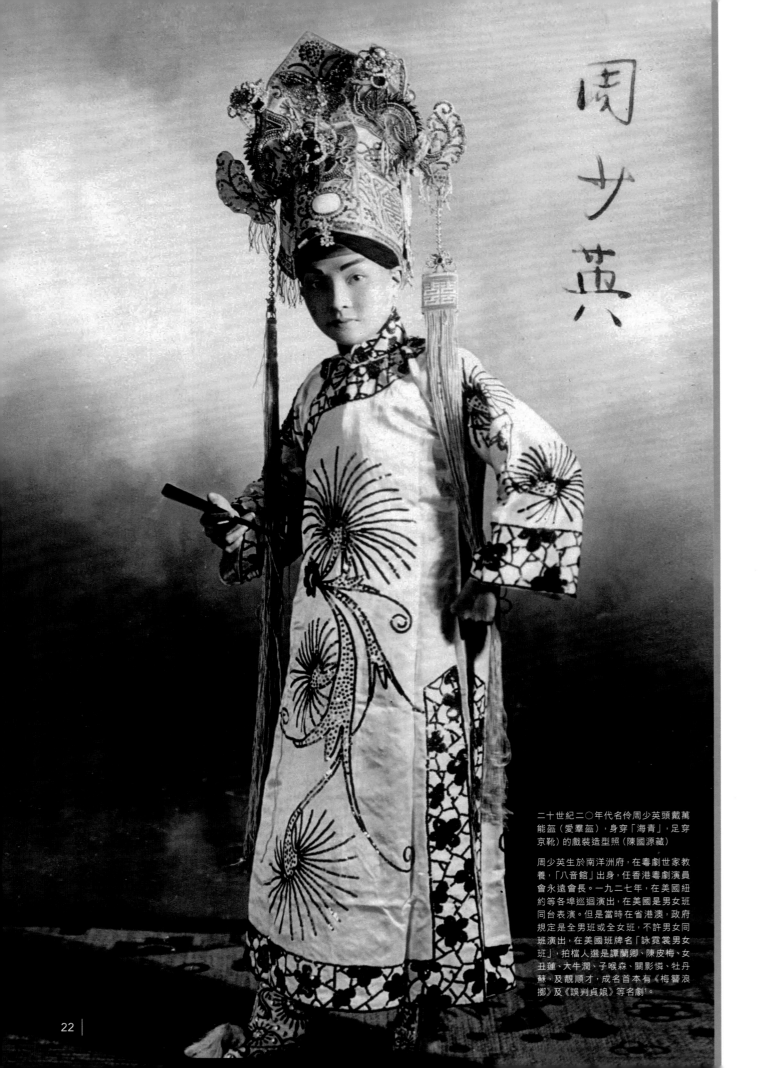

周少英

二十世紀二○年代名伶周少英頭戴萬能盔（愛羣盔），身穿「海青」，足穿京靴的戲裝造型照（陳國源藏）

周少英生於南洋洲府，在粵劇世家教養，「八音館」出身，任香港粵劇演員會永遠會長。一九二七年，在美國紐約等各埠巡迴演出，在美國是男女班同台表演。但是當時在省港澳，政府規定是全男班或全女班，不許男女同班演出，在美國班牌名「詠霓裳男女班」，拍檔人選是譚蘭卿、陳皮梅、女丑蓮、大牛潤、子喉森、關影憐、牡丹蘇，及靚順才，成名首本有《梅醬浪擲》及《誤判貞娘》等名劇[1]。

—

概述：二十世紀粵劇發展與戲服演變的時代特色

　　粵劇是中國傳統戲曲劇種之一，又稱「廣府大戲」，是廣東地區主要的戲曲劇種，約有三、四百年歷史，被讚譽為中國藝術瑰寶。粵劇於二○○六年五月被列入第一批國家級非物質文化遺產代表性專案名錄；二○○九年九月更被列入聯合國教科文組織人類非物質文化遺產代表作名錄，成為世界級非遺項目，足見粵劇的文化價值備受高度肯定。

　　粵劇有數百年的歷史，明清兩代已見傳演。早在明代，南戲就已在廣東廣為流行，其中弋陽腔和崑腔，對早期粵劇的形成，有着深遠影響。明末清初，西秦戲（腔）入粵，又促進了早期粵劇戲班吸收梆子腔演唱，成為弋、崑、梆的混合班，梆子腔並且逐漸成為早期粵劇的主要聲腔。清中葉以後，二黃入粵，又為混合班所吸收，由是弋、崑腔日被梆黃聲腔所取代，粵劇遂成為以梆、黃結合為主要聲腔的劇種。

　　據賴伯疆和黃鏡明兩位學者在他們的著作《粵劇史》中分析：「粵劇的基本聲腔曲調有梆子、二黃、西皮（近似四平調）、牌子、小曲等，在發展過程中，還不斷吸收廣東地方民間說唱藝術，如南音、粵謳、龍舟、木魚、板眼，以及『譜子』（即廣東音樂），但仍以梆黃為主聲腔。民初以來，又大膽吸收歌劇、話劇、電影、西樂等藝術形式的表現手段。因此，藝術風貌日益絢麗多彩，更加富有時代氣息[2]」。

　　粵劇的整體風格具有非常明顯的博採融和性。它既從中國各地方戲種吸取養分，也不斷適應社會的轉變，改變其劇目、行當、化妝、服飾及演出方式。粵劇經過數百年的發展和轉變，它的藝術特點、演出形式在不同時期都有不同風貌。

1. 民初粵劇發展與傳統戲服蛻變淺談

粵劇早期的服飾主要仿照明代的衣冠式樣來縫製，並加以改良為戲服。清末民初，因粵劇受到當時社會的轉變、東西方潮流文化衝擊、觀眾群和經營模式變化，這些都影響着戲台服飾的製作。

一九一一年至一九二五年是粵劇發展的鼎盛時期。清朝末年至民國初年，即一九一一辛亥革命前後十餘年裏，廣東曾出現過風起雲湧的粵劇改良運動。這次改良運動對後來的粵劇藝術，從內容到形式都發生了重大的影響。這時期，普遍採用粵語道白和「平喉」唱曲，並已蔚然成風。粵劇唱腔音樂開始進入豐富、發展的新歷史階段[3]。這個時期，不獨粵劇戲班[4]之多，創了空前紀錄，而且所有時期，都是全年不斷演出。這個時期，不獨粵劇男伶輩出，還有粵劇全女班[5]的出現。此時的粵劇藝術百花齊放，名劇紛呈。這個時期，粵劇的唱和唸，基本已用「廣嗓」（即廣州話）。用廣嗓演唱的第一部新派粵劇是《周大娘放腳》[6]。用廣嗓演唱的第一齣傳統粵劇是《盲公問米》[7]。第一個在粵劇舞台上用廣嗓演出的粵劇名伶朱次伯[8]，他唱的第一首用廣嗓演唱的粵劇，是《紅樓夢》中的〈寶玉哭靈〉。而全齣粵劇都是用廣嗓演唱的則是由金山炳演出的《季札掛劍》[9]。粵劇到了此時，已經成為中國一個完全獨立的大型地方戲曲劇種。

據賴伯彊和黃鏡明分析，一九二〇年代伊始，粵劇的舞台藝術，日向大眾化、生活化、現代化方向發展，現代的科學技術促使粵劇舞台日趨完備華美。正因如此，粵劇也走上一條新的「現代化」的道路，其標誌就是省港班的崛起。是時的粵劇出現了新的面貌：

一、 劇目題材時新、廣泛、多樣

省港班上演的戲不僅有傳統劇目，而且有大量的新編劇目，題材廣泛豐富——古今中外，天上人間，漢族及少數民族無所不包。其中尤以反映百姓生活和思想感情，揭露社會腐朽黑暗，及外國題材的劇目最多，前者有《拉車受辱》、《一個女學生》等；後者如《白金龍》、《賊王子》等。

二、 編劇方法趨向話劇化和戲劇語言的通俗化

戲曲語言多用生動、形象、淺顯的方言俗語、口頭語、歇後語，傳統的文雅而陳舊的戲棚官話逐漸消失。

三、 唱腔音樂豐富多彩

在傳統基礎上，吸收民歌說唱、民間音樂、兄弟劇種唱腔音樂，西洋音樂及其樂器、配器方法，尤其是依據粵劇劇情的需要，吸收電影主題填詞演唱，提高了粵劇唱腔音樂的表現力，使梆黃的聲腔更為豐富、抒情、優美動聽。

四、 表演藝術博採眾長

既吸收運用京劇的武功、做派，也學習、吸收話劇、歌劇等藝術形式的表演方法和藝術手段；講究真實細緻地表現人物內在的思想感情，表現風格從傳統的嚴謹、規整、寫意性，轉向追求逼真、自然、生活化。

五、 舞台美術日趨寫實

早期粵劇的舞台美術是景隨人現，比較簡樸、抽象，沒有天幕和近景，一桌二椅代表了各種環境，甚至用文字代表景物和環境。省港班出現前後，逐步用軟景、硬景、立體景，以至運用各色燈光、繁多的裝置、華麗的服裝，注重歷史真實和生活真實，使舞台美術具有鮮活的時代感[10]。

省港班形成後，還湧現出一批很有造詣的演員。這批演員，成名時間遲早不同，例如千里駒、靚元亨、朱次伯、周瑜林、陳非儂等，在民國初年就已在藝壇享譽，到省港班興起後，藝術更臻爐火純青。薛覺先、馬師曾、白駒榮、桂名揚、廖俠懷（俗稱五大流派）則是在省港班形成後才「紮」（成才出名）起來的，而且多得力於前述諸位名伶的傳授和指點。與「五大流派」差不多同時唱紅起來的，還有肖麗章、白玉堂、林超群、曾三多、新珠、靚少佳、靚次伯、上海妹、譚蘭卿、羅品超、任劍輝[11]等。一九四○年代則又新秀輩出，如紅線女、文覺非、何非凡、陳艷儂、余麗珍、白雪仙等。總之，省港班出現後的三、四十年間，粵劇舞台可謂「長江後浪推前浪」，人才輩出，各領風騷。這些，都是應該加以充分肯定的。

但是，省港班在發展過程中，也存在不良傾向，由於資本家操縱戲班，追求高利潤，著名演員追求高薪金，從而使粵劇陷入嚴重商業化道路，並由此而產生各種畸形狀態：

一、　部分劇目荒誕離奇，流於庸俗或色情描寫

二、　舞台美術光怪陸離，中外古今服裝紛陳

　　　舞台美術追求形式主義的大堆頭，機關佈景泛濫。桌椅頭盔均可裝上小電泡，一按開關，滿台發亮，刺眼欲眩。服裝不講究時代感和真實性，如《封神榜》戲中的妲己，居然穿西裝，着高踭鞋；又或明代衣冠和西裝同時出現等[12]。

三、　行當以「六柱制」為中心，傳統表演漸失

　　　早年粵劇原有十大行當，後又分為十二行當。各行當各具唱做工夫，各有看家本領[13]。省港班興起後，僅存六個行當，即文武生、小生、正印花旦、二幫花旦、丑生、武生（鬚生），俗稱「六柱制」。由於他們各具身價，因之在劇本上就互爭戲份。編劇者寫戲，一定要照顧這六個台柱的戲份。為了照顧演員，戲劇情節、劇本結構常被損害。每個台柱演員重唱不重做，形成「唱塞死做」的弊端，傳統的唱做工藝日漸減少。

四、　中西音樂雜陳，時代曲泛濫

　　　一九二○年代初期，引進一些西洋樂器，或吸收些外來音樂來豐富本劇種的表現力，無疑是進步的。不久，這種正常的吸收被生搬濫套所代替。如在某些戲中，西洋樂器喧賓奪主，再加上亂搬時代曲和濫製小曲，曾經使粵劇音樂出現蕪雜現象，充斥着靡靡之音[14]。

上述這些畸形狀態，無疑是粵劇發展過程中的支流，但是，它確實是嚴重地影響了整個粵劇藝術的健康發展[15]。

粵劇藝術在「薛馬爭雄」（筆者按：從二十世紀三十年代初到四十年代初的十年間，薛覺先的「覺先聲」班以廣州為基地，馬師曾的「太平劇團」以香港為大本營，展開激烈的藝術競爭）時期的主要特色是「現代粵劇」。從一九二○年左右至新中國建國前夕的三十年間，粵劇從「新戲」開始，不斷突破舊程式、舊格律，進行了大量改革和創新的嘗試，爾後又接受了外國電影藝術的影響。這個時期的粵劇戲服，因受話劇、電影等影響，吸納西方古裝、時裝、民初裝和清裝等裝飾性和寫實性元素，表現在傳統古裝戲服上，令戲服的式樣變得生硬。

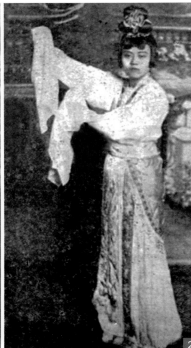

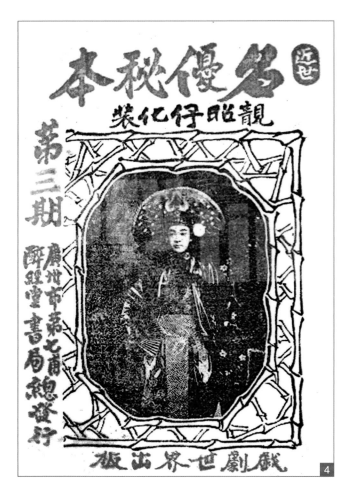

1. 二十世紀二○年代名伶金絲貓（身穿二十世紀初時裝織錦布料縫製的短褂、文明裙）造型照（陳國源藏）

2. 二十世紀二○年代名伶牡丹蘇（身穿仿扮梅蘭芳博士的雲台衣，天女散花的扮相）的戲裝造型照（陳國源藏）

 雲台衣是梅蘭芳早年編演《嫦娥奔月》、《天女散花》等新劇時，參考古代繪畫、雕塑中的人物造型特點，大膽創制了許多新穎而別緻的戲裝，當時將它們稱為「古裝」，以區別一般通用的戲裝。從形制上看，它改變了傳統的服裝造型：衣裳剪裁合體，上衣短如褶，裙子繫在衣外，以帶束腰，袖子也由肥闊而變為窄瘦。這種服式無疑使得劇中人物具有修長，窈窕的美感。此雲台衣包括了以下幾個部分：上衣為古裝「襖子」，綴水袖，外披直大領雲肩，下裳為「腰裙」，腰束前牌，胯部繫小腰裙（即「小胯子」），腰繫絲縧[16]。

3. 二十世紀二○年代名伶靚元亨（頭戴將帥座頭，插翎子，身穿文武袖改良小靠）的戲裝造型照（陳國源藏）

 靚元亨，原名李雁秋，清末民初時人。出身於采南歌童子班。他是民初粵劇名班「祝華年」的正印小武。他無論是武功、舞蹈、做工，既夠份量又很準確適度，幾乎可用尺寸量度而不差分毫，故有「寸度亨」之稱。他打「手橋」時，上身不動，只是手腳移動，故腳門踏實，出手遒勁。他的做手緊密配合鑼鼓，節奏鮮明，乾淨利索，緊扣人心，把劇中人物的思想感情和劇中的氣氛表達得恰到好處。他的戲德很好，表演作風嚴肅認真，從不「欺台」，無論觀眾多少都認真演出。他的首本戲有《海盜名流》、《蝴蝶杯》、《沙三少》、《可憐閨里月》等。著名粵劇藝人薛覺先、馬師曾、陳非儂等人，也曾於他門下學藝。一九六六年卒於新加坡，享年七十三歲[17]。

4. 雜誌《近世名優秘本》以二十世紀二○年代著名文武生靚昭仔的戲裝造型照為封面廣告（陳國源藏）

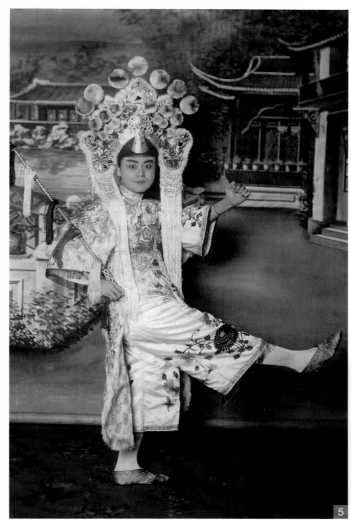

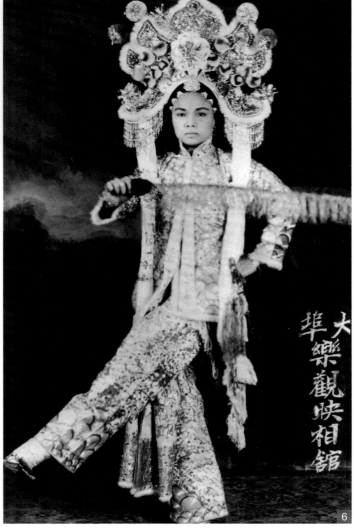

5. 二十世紀二〇至三〇年代名伶牡丹蘇（頭戴愛群盔，身穿短海青、長褲，足穿西式尖頭鞋，手執馬鞭）的造型照（陳國源藏）

6. 二十世紀二〇至三〇年代名伶文武好（頭戴萬能帽（愛群盔），身穿袖口和褲腳都有水波紋水腳的武裝打扮，手執馬鞭，足穿紮腳蹻鞋）的戲裝造型照（陳國源藏）

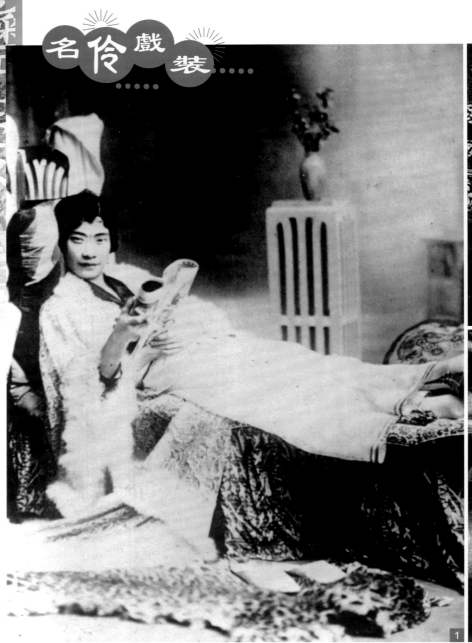

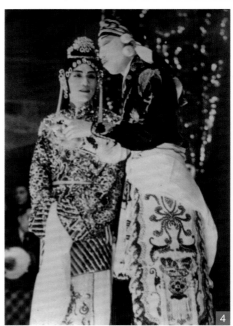

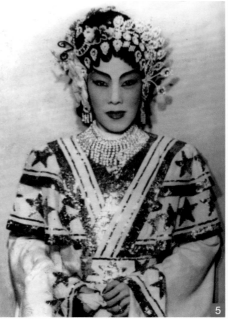

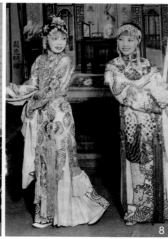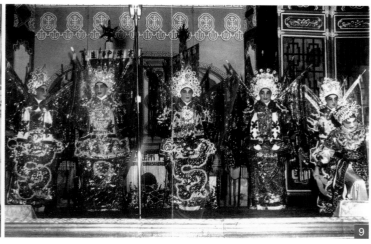

1. 二十世紀二〇至三〇年代名伶馬師曾演時裝戲的劇照（陳國源藏）

 馬師曾是粵劇天才，以扮演丑生為主，也演小生。他獨創了所謂「乞兒喉」，唱法是半唱半白，新穎奇特，頓挫分明，送音悠遠，成為三、四十年代廣受觀眾歡迎的腔調——「馬喉」。他的表演風格，靈活豪放，動作鮮明準確，出奇制勝；塑造人物，逼真生動，是別創一格的舞台藝術[18]。

2. 二十世紀二〇至三〇年代，金牌小武桂名揚穿着龍袍的扮相（陳國源藏）

3. 二十世紀三〇年代 當紅小生新北（頭戴萬能帽（愛群盔），身穿「長衫」即海青，足穿花薄底靴）的戲裝造型照（陳國源藏）

4. 二十世紀三〇年代名伶肖麗章、白玉堂的戲裝造型照（陳國源藏）

 肖麗章（左）「新中華班」乾旦（頭戴銅托前裝，身穿「膠片女鳳袍」，外繫古裝穗）；白玉堂（右）「新中華班」小生（頭戴蓮子帽「軟羅帽」，身穿京裝）

 肖麗章（生卒不詳），鶴山縣人，原名古錦文，乾旦，早年拜紮腳勝為師，擅演袍甲戲，曾飾演十三妹、花木蘭，尤以《十二寡婦征西》中飾杜金娥的化妝和表演別具特色。肖麗章嗓音清亮，有「鐵喉花旦」美譽。後在「祝華年」班為靚元亨賞識，演《蝴蝶杯》成名，隨後加入「新中華」班，與白玉堂合作，受觀眾歡迎。一九三〇年代組「肖麗章劇團」赴南洋和美國演出，期間，因戰亂而滯留洛杉磯，終老他鄉[19]。

5. 二十世紀三〇年代名伶上海妹（頭戴銅托前裝及耳邊花，水鑽頸鍊，身穿改良圖案大漢裝）的戲裝造型照（陳國源藏）

 上海妹，著名花旦。原名顏思莊，出生於新加坡，其父是粵劇小生太子有。她自小在戲班生活，因為性格天真活潑，喜歡學戲，許多藝人都願意教她。特別是得到父執、男花旦余秋耀的言傳身教，技藝大有提高，數年後即在新加坡戲班充任正印花旦。以後又跟隨馬師曾的戲班前往美國舊金山演出，後與著名丑生半日安結婚，從舊金山回到香港後，與譚蘭卿一起參加馬師曾組織的太平劇團。後來，又在覺先聲班與薛覺先拍演多年，她與薛覺先、半日安成為覺先聲班的三大台柱，演出著名劇目有「胡不歸」、「前程萬里」、「四大美人」等。

 她的嗓音低微，但善於鑽研唱工，故唱腔字句玲瓏，露字咬線，創作反線中板，表情達意，尤為獨到。她獨創的「妹腔」，在戲行內外廣為傳唱。她由於同薛覺先合作多年，在表演藝術和裝身化妝等方面，深受薛的薰陶，表演大方得體又細緻入微，揣摩人物內心世界，表現人物神情舉止，絲絲入扣、唯妙唯肖。她的戲路寬廣，能生能旦，反串演《陳宮罵曹》（掛鬚）[20]。

6. 二十世紀三〇年代名伶黃鶴聲（頭戴膠片福儒巾，身穿珍珠海青，手執摺扇）的戲裝造型照（陳國源藏）

 黃鶴聲在廣東八和會館於一九二六年興辦「八和戲劇養成所」，該所於一九二七年起開辦兩年一期的粵劇教習，只辦了兩期，黃鶴聲是第一屆學員，進所時他十二歲。黃畢業後被派往已成立兩年多的「覺先聲」實習，因引領他出身的是薛覺先，所以他稱薛覺先為「半邊師父」[21]。

7. 二十世紀三〇年代著名乾旦自由鐘（頭戴小生巾，身穿文丑花褶，足穿厚底靴）的戲裝造型照。（陳國源藏）

8. 二十世紀三〇至四〇年代初男女同台時期的旦角衛少芳（左）（頭戴京大頭，身穿膠片帔風、腰繫絲縧，下身繫「筒裙」，足穿繡花船底鞋）；何芙蓮（右）（頭戴銅托前裝，身穿膠片繡龍紋女蟒、腰繫古裝穗，足穿繡花鞋）的戲裝造型照（陳國源藏）

9. 陸飛雄、桂名揚、陳錦棠、麥炳榮、陳小漢等於《封相》飾五元帥的戲裝劇照（陳國源藏）

 桂名揚，粵劇著名小武演員。他曾先後在馬師曾等人組織的「大羅天」、「國風」等劇團，與馬師曾等人合作。桂名揚身體頎長高大，功架獨到，動作爽快豪勁，扮相台風瀟灑俊逸，英姿颯爽，能文能武，又能刻意揭示人物性格，他演的趙子龍威而不露，勇而不躁，沉着穩重，落落大方。

 桂名揚應聘赴美國三藩市的大中華戲院演出，因為扮演趙子龍很成功，當地華僑觀眾以十四兩重的黃金牌子，開了粵劇男演員在美國獲得金牌獎的先例，桂名揚也因此榮膺「金牌小武」的稱號[22]。

 陳錦棠，著名小武，有「武狀元」之譽。起初，拜其叔父，著名小生新北為師，繼承了他的正宗小生腔；後又拜薛覺先為師並認作義父，向薛覺先和京劇藝人學習北派武打技藝。他的成名劇目是《火燒阿房宮》，扮演樊於期一角，以火爆熾烈的武打功夫，給觀眾留下深刻的印象，戲行也一致讚佩。其他首本戲還有《飛渡玉門關》、《金鏢黃天霸》、《三盜九龍杯》、《大破銅網陣》等，皆以武打和功架見長。他的武打藝術的特點是利索、敏捷、穩定、多樣。他的唱功根底也很厚實，善於運用丹田氣力，聲音明亮而持久，露字合拍。因此，他的戲路較廣，文武皆能[23]。

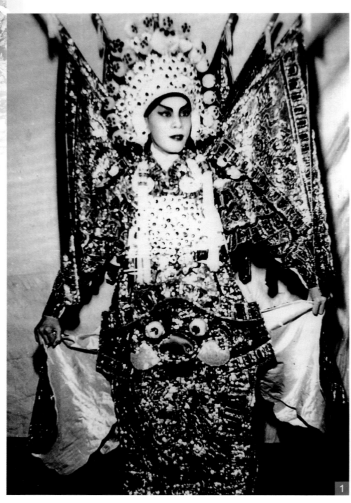
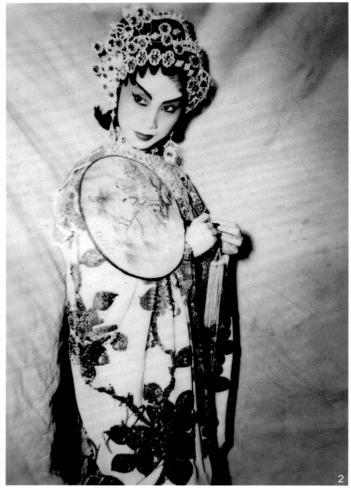

1. 二十世紀三○至四○年代全女班時期名伶任劍輝（頭戴鑲水鑽大額子，身穿膠片大靠、紮六枝靠旗）的戲裝造型照（陳國源藏）

 任劍輝，著名女文武生。原名任麗初，後改名任婉儀，入戲行後改今名。起初，跟隨全女班武生小叫天學戲，後來在廣州長堤先施公司天台粵劇場全女班，跟隨黃侶俠學戲。不久，到新會城明苑茶室附設劇場演戲而初露頭角。以後又在廣州安華公司天台粵劇場任正印武生，與花旦梁雪霏、蚨蝶影、金燕鳴等合作。還曾和陳皮梅、譚蘭卿、陳皮鴨等在梅花影班共事。抗日戰爭期間在新聲男女班任正印文武生。抗戰勝利後，在香港常與白雪仙合作。她擅長扮演文弱書生、多情公子一類人物，頗受婦女觀眾的歡迎，有「戲迷情人」之稱。其首本戲有《琵琶記》、《販馬記》、《紅樓夢》、《牡丹亭驚夢》等。她和白雪仙先後組織「仙鳳鳴」、「雛鳳鳴」劇團，在粵劇革新和培養粵劇接班人方面作出一定的貢獻[24]。

 盧啓光在其口述歷史：〈粵劇藝術裏的小武行當〉中是這樣評價任劍輝的：「她『掛名』文武生，其實演的都是文場戲，她對香港粵劇影響甚大，不過對武戲便不大重視，她是屬於鴛鴦蝴蝶派。她做戲感情豐富，身段瀟灑，面部表情十足，非常討好。平時她的工作態度好，待人接物好，這也有助於她的成功。內行人對她的評價是：文場爽、唱腔清楚、面部表情豐富，不過，若要求一些『程式』上的表演，則稍有欠缺。不過，她其實也演過不少『古老戲』，武打也可以，不過後來順應了觀眾的喜愛，就讓這方面的能力給掩蓋了」[25]。

2. 二十世紀四○年代末至五○年代初名伶白雪仙（頭戴水鑽前裝，水鑽頸項，身穿膠片大漢裝，手執團扇）的戲裝造型照（陳國源藏）

 白雪仙，著名花旦，是著名的「小生王」白駒榮的第九個女兒。早年，曾向有「南國歌王」之稱的洗幹持學習清歌淨唱，並得到花旦凌霄鳳指導運腔和台步。抗日戰爭期間，又拜薛覺先、唐雪卿為師，頗得他們的教益，並在覺先聲班任四幫花旦。香港淪陷後，她和陸飛鴻、王辰南等剛成名的藝人合作，以扮演《款擺紅綾帶》中的小姑媽白棠梨引起觀眾的注目。抗戰勝利前夕，陳錦棠、鄧碧雲擔綱的錦添花劇團在廣州演出，鄧碧雲因故退出，白雪仙升為正印花旦。五十年代以後，她長期和任劍輝共事，先後組織了「仙鳳鳴」、「雛鳳鳴」等劇團，從事粵劇改革和人材培養，並常到美、加等國演出，頗受觀眾讚譽。她的首本戲有《牡丹亭》、《蝶影紅梨記》等[26]。

3. 一九四〇年代台灣名伶新鳳蘭（頭戴水鑽前裝，身穿膠片小古裝）的戲裝造型照（陳國源藏）

4. 二十世紀四〇年代末至五〇年代初名伶林家聲（頭戴大額子，插翎子，身穿兔毛出鋒膠片大靠，紮六枝靠旗，足穿高底靴）的戲裝造型照
（陳國源藏）

名伶戲裝......

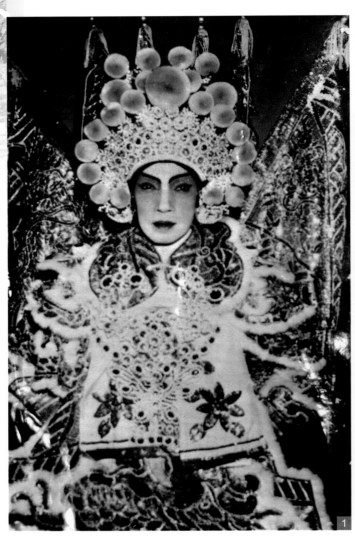

1. 二十世紀五〇年代名伶薛覺先（頭戴大額子，身穿兔毛出鋒膠片大靠紮六枝靠旗，頸掛銅托水鑽心中牌）的戲裝造型照（陳國源藏）

「薛腔」，薛覺先的唱法是：問字取腔，深情婉轉，善於表達劇中人物的內心感情，韻味濃郁；行腔乾淨得體，使人感到其風格既風流瀟灑而又高雅莊重，唱得飄逸超脱，因此自成一家，獨樹一幟，成為著名的一大流派──「薛派」。薛覺先與梁金堂創作「長句二流」與馮志芬創作「長句滾花」，「長句二流」帶動全行。薛覺先不獨工於唱，也擅於演，能文能武，生、旦、丑、淨、末各種行當，行行皆演，當當皆精，故在粵劇戲行裏有「萬能泰斗」或「萬能老倌」之美譽。在過去一段頗長的時期，粵劇的文武生、小生行當，都以薛覺先為典範，而在三、四十年代他更是這兩行當的最具權威的老倌，以至不少飾演文武生或小生的都向他學習[27]。

2. 二十世紀五〇年代名伶白玉堂於《三審玉堂春》飾演文使角色（頭戴膠片紗帽、身穿膠片團龍蟒，足穿高靴）的戲裝造型照（陳國源藏）

白玉堂，原名畢焜生，又名靚南。起初隨叔父黃種美投班學藝，後和小武福成合演《水淹七軍》，扮演白臉關平，功架紮實，台風威武，被觀眾讚為「英偉少年」。後來經千里駒介紹到人壽年班接替小生白駒榮的位置，並得千里駒的教誨，技藝大進。先後與千里駒、肖麗章、陳非儂等著名男旦合作演出，曾經到過美國、新加坡、越南等國獻藝。抗日戰前，他和名旦衛少芳為台柱的興中華劇團、馬師曾的太平劇團鼎足而立。五十年代，他又與馬師曾、紅線女參加大龍鳳劇團。他的首本戲很多，如《黃飛虎反五關》、《三審玉堂春》、《捨子奉姑》、《蟾光惹恨》、《風火送慈雲》、《潘安醉綠珠》、《多情孟麗君》、《魚腸劍》等。他的戲路寬廣，允文善武，南派武功功架紮實，動作利索，演出袍甲戲《隋煬慶陸地行舟》時，尤見唱做功力，他氣壯力雄，能令打擊樂師傅為了配合他的威猛表演而在一個晚上打破兩副大鈸[28]。

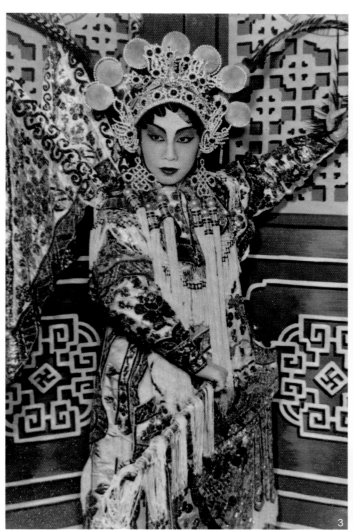

3. 二十世紀五〇年代名伶陳艷儂（頭戴七星額，插翎子，身穿膠片大靠，紮靠旗，手執馬鞭）的戲裝造型照（陳國源藏）

4. 二十世紀六〇年代名伶任劍輝（頭戴束髮冠，身穿蛟龍小靠）的電影戲裝（陳國源藏）

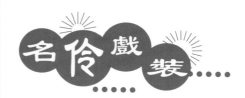

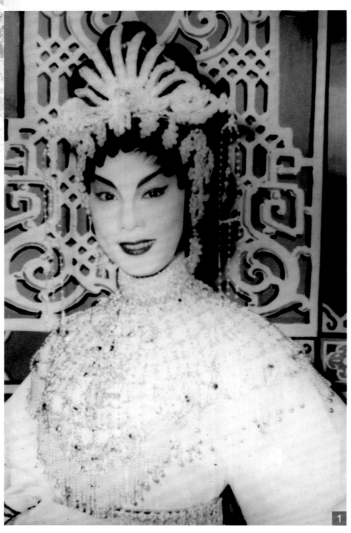

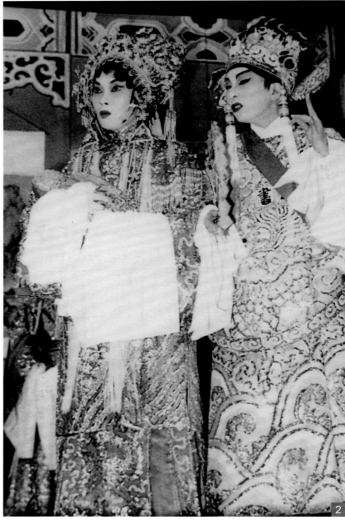

1. 二十世紀六〇年代名伶鄧碧雲（頭戴尼龍料正鳳，身穿銅托水鑽雲肩及下裙）的戲裝造型照（陳國源藏）

2. 二十世紀六〇年代名伶鳳凰女（左）（頭戴鳳冠，身穿膠片鳳袍）；鄧碧雲（右）反串演駙馬（頭戴膠片紗帽加駙馬枷，身穿膠片龍袍，配掛喜帶）演出《艷女情癲假玉郎》的戲裝劇照（陳國源藏）

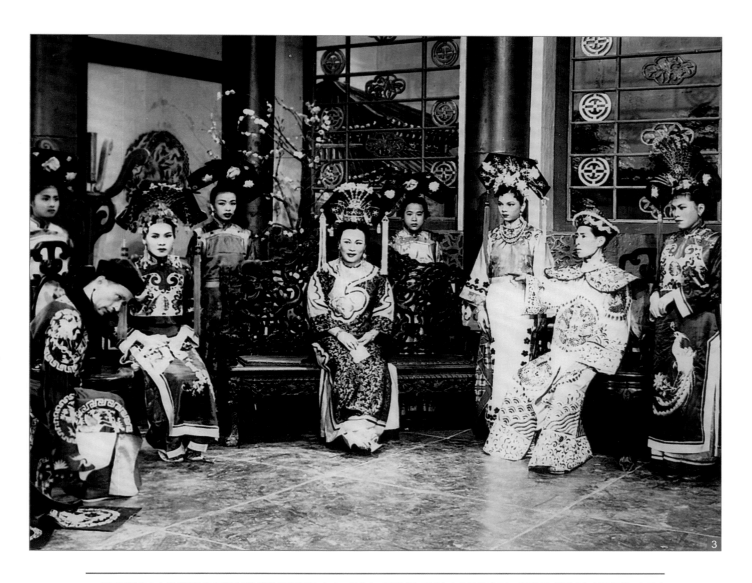

3.　新馬師曾首本名戲《光緒皇夜祭珍妃》清裝電影劇照，左起：劉克宣、馬纓（演反派出名的電影明星）、譚蘭卿、鄭碧影、新馬師曾、余麗珍
　　（陳國源藏）

新馬師曾，原名鄧永祥，因仰慕馬師曾，故改其名。原籍廣東省順德縣，出生於香港。十一歲離開父母落戲班學戲，拜名小生何細杞為師。他演出的《周瑜歸天》、《孤兒救祖記》，深受觀眾稱道。十二、三歲即有「神童」美譽。他曾與名藝人靚元亨、余秋耀、靚少鳳、肖麗章等人合作，並到過新加坡等地演出，也多獲好評。後來參加覺先聲劇團，與薛覺先、唐雪卿等拍擋，到過上海等地演出。他除了演出粵劇外，還學演過京劇，與梅蘭芳、林樹森、馬連良、周信芳等人交誼甚厚。他的嗓音明亮，調門較高，熟諳樂理，法口甚佳，被譽為「新馬腔」；他的表情醒目，做派靈活，功架準確。首本戲有《一把存忠劍》、《鍾無艷》等[29]。

譚蘭卿，乳名阿甜，著名女花旦。自幼跟隨姐姐仙花旺、桂花棠學戲。十六歲時，跟隨桂花棠赴美演戲，藝名桂花鹹。因生性潑調皮，班中人都叫她「花旦雜」。從美返港後改名譚蘭卿。抗日戰爭前，她與馬師曾組織第一個男女班，演出《天國情鴛》、《野花香》、《刁蠻公主戇駙馬》等劇。她與上海妹、譚玉蘭、衛少芳被譽為三十年代劇壇的「四大名旦」。抗日戰爭期間，她在澳門獨立組班演出，曾把西方爵士鼓引入粵劇伴奏樂隊中。抗戰勝利後，薛覺先回到香港後，兩人合演過《璇宮艷史》，後因體型發胖改演女丑。她早年天賦歌喉，叮板露字，清脆悅耳，有「金嗓子」之譽。又因擅唱小曲，故又有「小曲花旦王」的稱號。她的表演趨時，做派大方、靈巧、深刻，頗為觀眾稱道[30]。

余麗珍，出生於馬來亞，從小落戲班學戲。先後向新加坡名旦貂蟬月、曾玉嬋、以及著名丑生飛天英（又名謝劍英）學習技藝和排場知識。成名後不久即應聘赴美國舊金山演出。她的身段扮相不夠理想，但是，唱做藝術特佳，尤其是武打技藝尤為卓越，譽為刀馬旦，能夠踎蹻表演《劉金定斬四門》、《夜送京娘》等劇[31]。

名伶戲裝……

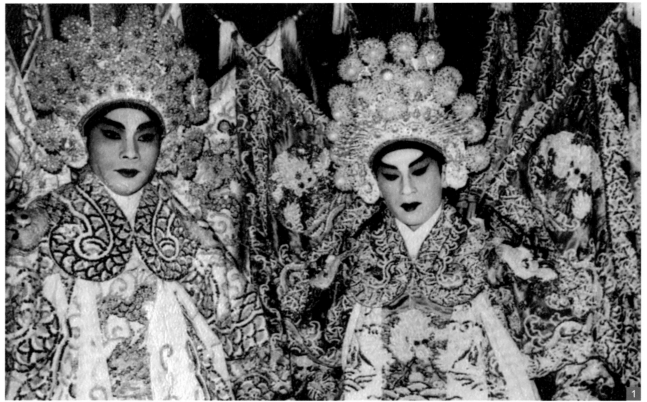

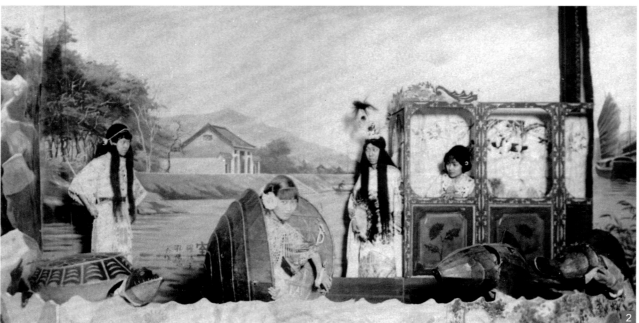

1. 文千歲與林家聲在《六國大封相》的戲裝劇照（陳國源藏）

2. 二十世紀一〇年代粵劇戲班於美國演出的劇照（陳國源藏）

美國 紐約 祝民安男女班

◁ 勿上海街四十八號自浸藥酒發售 ▷　◀ 235 BOWERY　◀ 戲院在包梨二百三十五號 ▶　◁ TEL. WORTH 6029　九二〇六乎窩話電號八街仔在處票寶 ▷

元月六號即（禮拜三晚）七点鐘開演

著名成套

西蓬擊掌
平貴別窰

蝶蝴馳名首本　銀蝴馳名首本

著名艷旦　銀蝴蝶

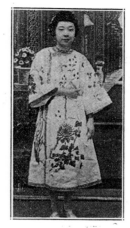

此乃唐朝故事，初由王允丞相所生三女，大女金川，二女銀川，三女寶川。大女配與蘇龍，二女配與魏虎，長二兩婿均當顯官。惟寶川年方二八，待字深閨。適其母偶患沉疴，寶川在花園求藥調治母親，幸其母身体痊愈。後王丞相上朝奏君王，門孝女，御賜五色彩絨，結成繡裘，奉旨彩樓招親。有貧士薛平貴，相貌魁梧，胸懷韜略，奈時運未至，以至街前乞食，路經彩樓下，適繡裘落在平貴身上，即將繡裘到府報號。詎料王丞相欺貧重富，反將平貴責罵，逐出府門。後親王驚聞其父如此，心大不直其父所為。王寶川即與其父擊掌，出外後遇平貴夫妻相會，破窰成親。後平貴往投軍，前往揭榜，降烈馬，唐王歡悅，即封為後營都督。劉西涼國平貴得令轉回破窰與妻餞別。此際夫妻二人難捨難分大演苦情，其中橋段太多，諸君原諒。

平貴別窰一劇，自出世以來，大受社會歡迎，內中佳處，婦孺皆知，男女各班繼續唱演，不知凡幾，惟銀伶平生得意首本，與別不同。男情女義，共結三生，蝴蝶多情，誰能割斷，惟遇國家戰事發生，必要為國効勞，鍾情改別，誠為男女之責也。

劇中人　當劇者

劇中人	當劇者
王寶川	銀蝴蝶
薛平貴	福少堂
風情耀	白少堂
春梅	金絲貓
黃起鳳	蘇龍
金絲貓	陳少坤
公爺創	
朱二盛	春蓉
鄭少英	肯麗馨
千歲鶴	唐世宗
土地	鄭錦濤
布政華	中軍單少文
番官阿奇	
王良川	春天燕
何金妹	李江
大牛應	小燕
易蘭芳	
王金川	張淑勤
王允貫	小枚
烈馬單少文	魏虎
曹操培	
周德周倉滿	韓氏正旦瓊

入場價目

- 樓上廂房二元半
- 樓上廂房二大元
- 樓上四頭等二元半
- 樓上四等一元半
- 二等二元
- 二等一元半
- 五等一元
- 樓下三等一元半
- 三樓五毛自由坐

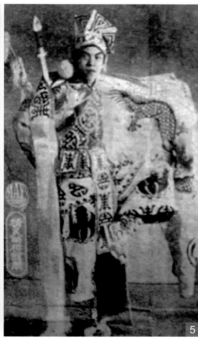

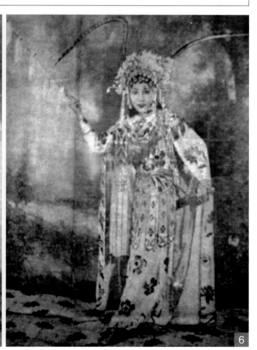

3. 二十世紀二〇年代美國紐約「祝民安男女班」刊登廣告宣傳名伶銀蝴蝶的馳名首本《西蓬擊掌平貴別窰》（陳國源藏）

4. 二十世紀二〇年代名伶黃呂俠（頭戴兔毛出鋒愛羣盔，身穿兔毛出鋒軟靠，手握劍）前往美國走埠的戲裝造型照（陳國源藏）

5. 二十世紀三〇年代末名伶歐陽儉前往美國走埠的戲橋（飾演俠客：頭戴花羅帽，身穿京裝，披斗蓬，足穿花薄底靴，配寶劍及馬鞭等）的戲裝造型照（陳國源藏）

6. 二十世紀三〇年代末名伶文華妹前往美國走埠的戲橋（頭戴「鳳冠」，插翎子，身穿車裝，披花斗蓬，手執馬鞭，配寶劍）的戲裝造型照（陳國源藏）

名伶戲裝.....

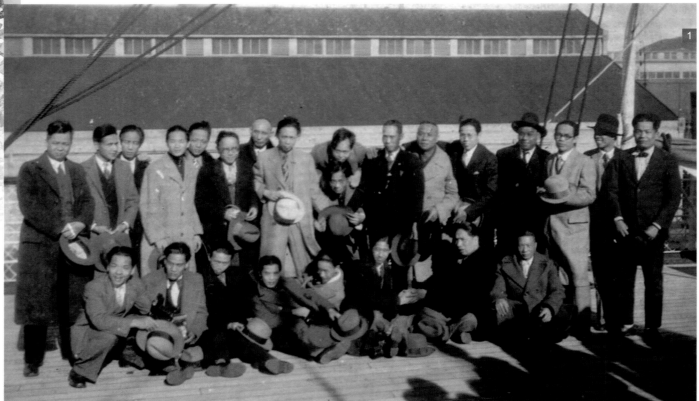

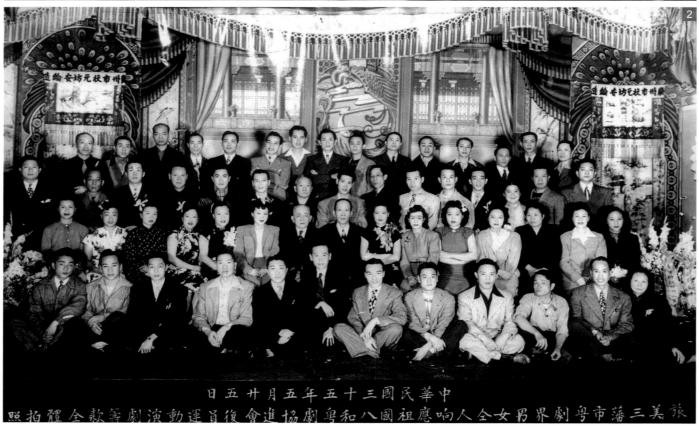

中華民國三十五年五月廿五日

旅美三藩市粤劇界男女全人响應祖國八和粤劇協進會復員運動演劇籌款全體拍照

3

1. 二十世紀三〇年代末(日本侵港前)，戲班乘船赴美國三藩市登台，一眾男演員在船艙甲板上拍照留念（陳國源藏）

2. 一九四六年旅美三藩市粵劇界仝人響應祖國八和粵劇協進會復員運動籌款演出嘉賓合照（陳國源藏）

3. 二十世紀六〇年代名伶南紅（左）（頭戴鳳冠，身穿膠片鳳袍）；任劍輝（右）（頭戴膠片紗帽，身穿膠片蟒）在美國登台劇照（陳國源藏）

　粵劇（廣府大戲）在美國演出的城市，早年主要在舊金山（三藩市），其後華僑散居各大城市，於是三藩市、芝加哥、紐約和波士頓四大城市的華人戲院都有粵劇上演。據老華僑稱，一九二六至一九二九年為全盛時期，三藩市的大中華和大舞台兩間戲院不斷上演粵劇，芝加哥、紐約及波士頓各有一間戲院演出粵劇，維持了三、四年便改映電影。那時金山大戲票價，通常收一元二角半，老倌初登台加價少許，三幾日後改回原價，最貴票價是李雪芳遊美時演出《白蛇精》票價增至五美元。近年（筆者按：約二十世紀六、七十年代）華僑的成份和早期的華工大為不同，娛樂消遣方式種類繁多，但對於家鄉戲劇的興趣和情感依然保存，每逢有來自香港的粵劇上演，例必熱烈捧場，情況雖不如以前旺盛，但仍能維持戲班間歇的演出[32]。

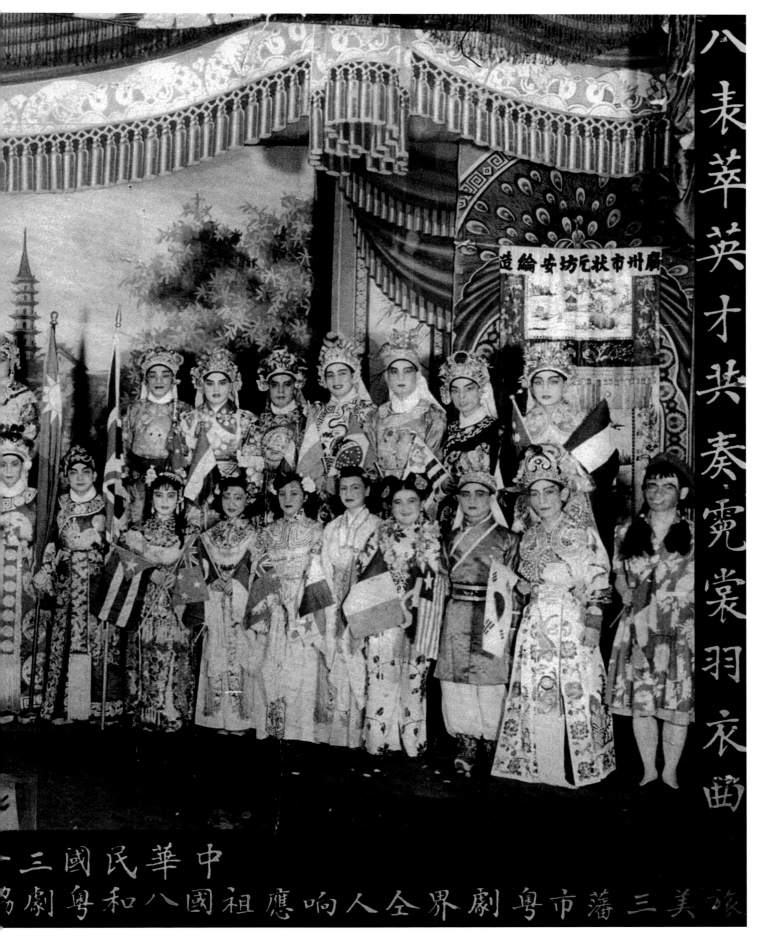

八表萃英才共奏霓裳羽衣曲

中華民國三
旅美三藩市粵劇界全人響應祖國八和粵劇協進會復員運動籌款演出

一九四六年旅美三藩市粵劇界仝人響應祖國八和粵劇協進會復員運動籌款演出演員合照（陳國源藏）

2. 二十世紀二十至四十年代粵劇戲服的演變

　　粵劇服飾在一九二六年至一九三六年變動期前，粵劇伶人在一般情況下穿着明朝的服裝，但如劇目背景是演東周時代的戲則穿漢朝服裝（俗稱大漢裝），如演滿清時代的戲則穿清裝，如演清朝和明朝交替的戲則明清兩朝的服裝一齊登場[33]。

　　著名藝人陳非儂在他的回憶錄《粵劇六十年》中指出：「以往粵劇的戲服，文官多數穿『圓領』，武將多數穿『蟒』或『甲』，小生穿『海青』，花旦穿『衫』、『裙』和『海青』。可以這樣說，粵劇從前對服裝是沒有甚麼講究的。直至梅蘭芳來粵演出，他穿着古裝，使用水袖，美觀好看，才引起我和薛覺先等粵劇藝人對服裝的重視，對服裝進行研究和改良，首先我們仿效京劇，花旦改穿古裝（上有水袖），最早穿古裝演出的粵劇是《黛玉葬花》，小武的戲服亦改用現在的『打衣』（仿自京劇）」[34]。

　　以往，粵劇對化妝不大講究。粵劇演員中，只有旦角塗脂抹粉。旦角以外，小生、小武、武生及其他角色都不搽粉，只畫眉及塗少許胭脂在印堂處。後來在薛覺先的帶動下，才開始注重化妝。是時，粵劇對裝身亦很隨便，也是由薛覺先開始才講究裝身，講究梳頭要整齊美觀，適合身份，也講究戲服的顏色配襯，例如穿某一種顏色的衣服，要配上同一種顏色的鞋靴等，總之力求美觀適當。

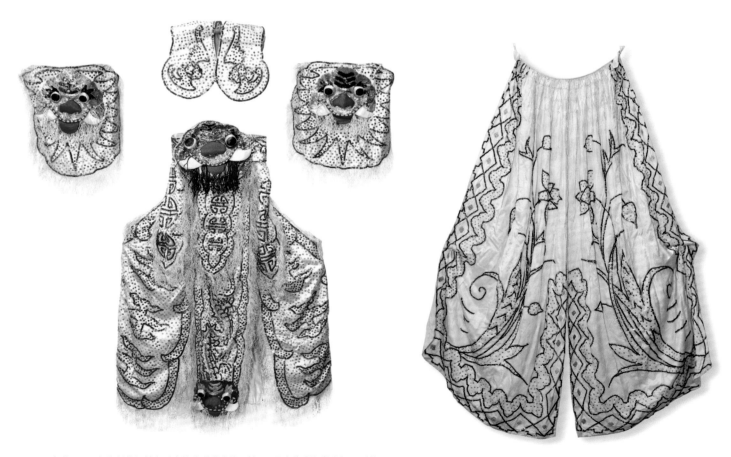

二十世紀三〇年代新款設計兔毛出鋒狩獵裝束連風褸，原屬名伶陳醒棠（陳國源藏）

　　以往粵劇的戲班是沒有私伙戲服的。那時的粵班通常有十六個衣箱，裝載各種戲服，免費供給演員穿用，不過大多數戲服的質素欠佳和殘舊。大概在一九二〇年代，戲班和名伶為了吸引觀眾，由名伶朱次伯開始自製新戲服，並紛紛訂製一些標奇立異的服飾，如加高層數的盔頭、綴電燈泡的服飾等，從此男女伶人多自置戲服，爭妍鬥麗。女班名伶為提高其競爭力，亦由蘇州妹和李雪芳[35]首先提倡採用外國進口的膠片縫製戲服，由於它既鮮艷，又耀眼，大受觀眾歡迎，是以膠片戲服大行其道，男女藝人均加以採用，後來更採用外國進口的玻璃五色幼管和「拉綸」（即尼龍，閃光原料）來縫製戲服。粵劇伶人有「私伙戲服」是由名伶梁垣三（藝名「蛇王蘇」做《金蛇度婚》一劇時開始的。由於他的私伙戲服簇新，繡工精細，當時的觀眾曾說，只看蛇王蘇的戲服已經值回票價。

　　粵劇戲服用膠片縫製是由關秋[36]和余清[37]首創的，在三十至五十年代尤為流行。首先由女班（當時香港法例規定不准男女同班，粵劇男班為全部男演員，女班則全為女演員）穿用，她們把它作為和男班競爭的手段之一。膠片戲服光彩奪目，但是陳非儂認為過多的使用膠片並不好；他認為戲服最重要是配合劇中人的身份，戲服仍是用顧繡較佳[38]。

　　據著名編劇家葉紹德憶述：粵劇第一個男女合演的戲班應該是馬師曾組織的「太平劇團」，當年的陣容主要是譚蘭卿，上海妹也只是二幫。香港打破了男女不合班的禁制之後，粵劇也就開始了男女同班的風氣了，這時應該是在二十世紀三十年代時期[39]。

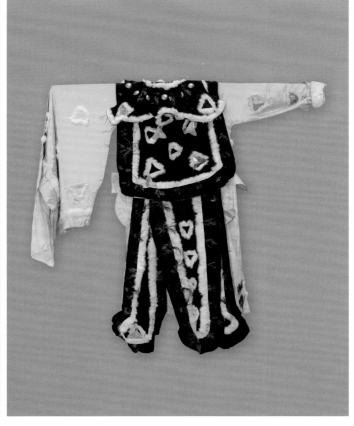

二十世紀三〇年代新款設計的文武袖小靠，原屬名伶陳醒棠（陳國源藏）

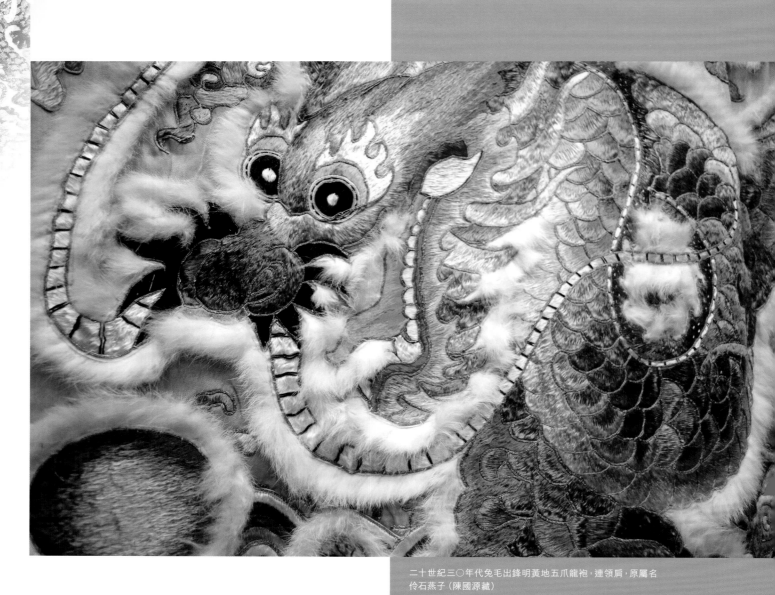

二十世紀三〇年代兔毛出鋒明黃地五爪龍袍，連領肩，原屬名
伶石燕子（陳國源藏）

黃色在中國封建社會裏是皇權的象徵。所以，這件兔毛出鋒明
黃地五爪龍袍為帝王所專用。繡活採用俊雅清麗的絨繡，蟒
水為直立水。龍紋是有氣勢的「吐水大龍」。其龍頭朝下，龍
尾向上（甩到左肩部位），氣勢磅礴。龍口噴吐海水，更增生
動之感。

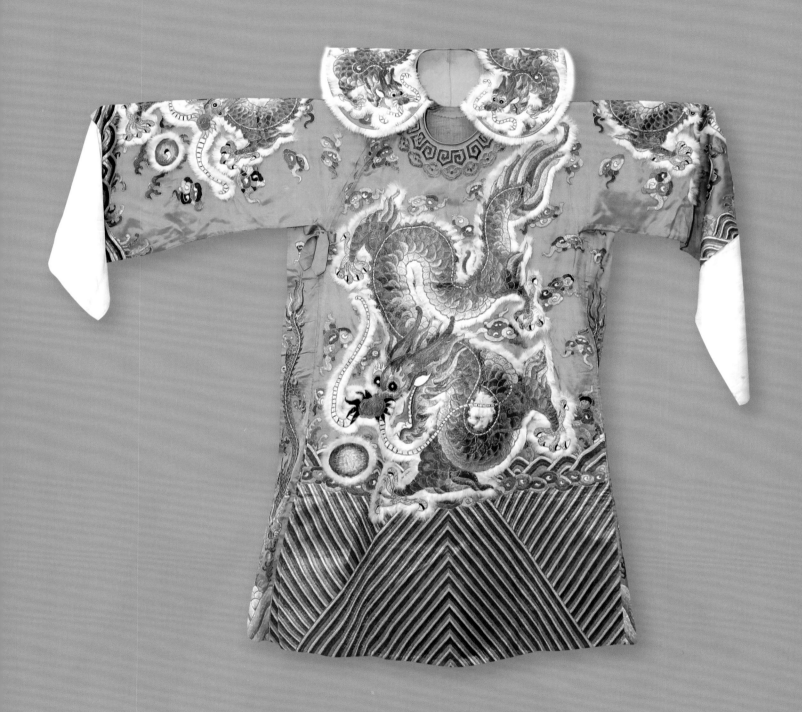

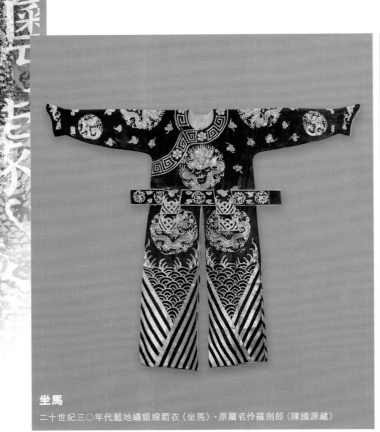

坐馬
二十世紀三〇年代藍地繡銀線箭衣（坐馬），原屬名伶羅劍郎（陳國源藏）

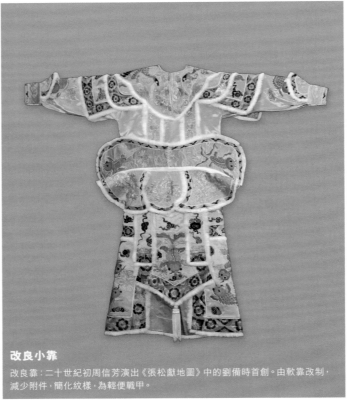

改良小靠
改良靠：二十世紀初周信芳演出《張松獻地圖》中的劉備時首創。由軟靠改制，減少附件，簡化紋樣，為輕便戰甲。

小靠
密片通花虎靠連兩件虎皮甲（可披在背後），原屬名伶陳錦棠（陳國源藏）

46

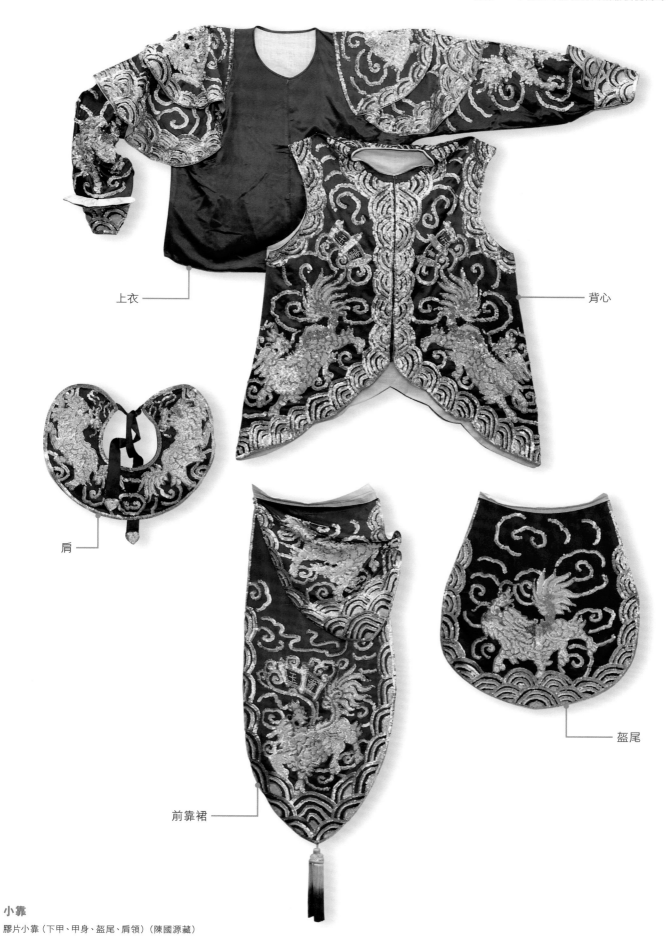

上衣

背心

肩

盔尾

前靠裙

小靠
膠片小靠（下甲、甲身、盔尾、肩領）（陳國源藏）

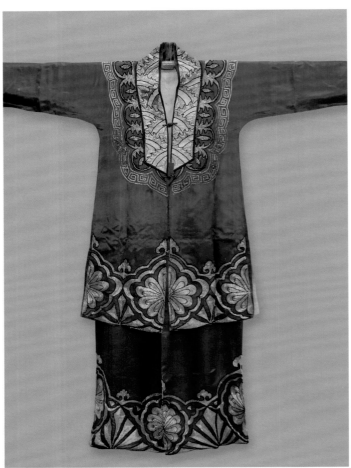

琴童衣
原屬粵劇四大名丑之一半日安（陳國源藏）

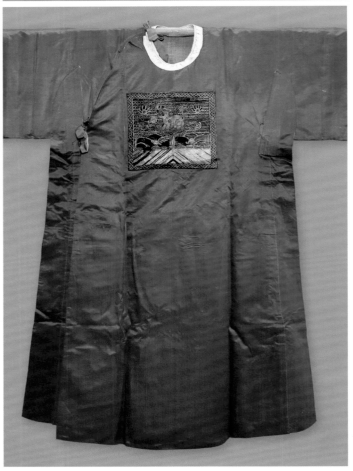

官衣
藍地圓領，原屬名伶陳醒棠（陳國源藏）

改良龍袍──圓形補子

源於明代的官服，其形制在胸前與後背各綴一塊方形「補子」，上面繡飛禽及旭日海水。明、清兩代，以「補子」紋樣
區分官階、身份，文繡飛禽，武繡走獸，所繡紋樣皆有嚴格規定。但戲服上的「補子」，僅起到藝術符號的作用。這
件兔毛出鋒花圓領（改良龍袍），採用平金繡的圓形龍戲珠紋樣取代「補子」，並在袖口及腰部以下適當飾以紋樣。
此種改革圖案的官衣，謂之改良官衣，為近世所創。（陳國源藏）

（筆者按：陳國源要求將這件「改良官衣」改稱為「改良龍袍」）

　　薛覺先和馬師曾都很重視舞台美術，尤其是深諳「曉得裝身曉做戲」的真諦，因而對服裝、化妝特別重視。他們從劇情和人物出發，參照生活和古籍提供的情況，改良製作戲服。薛覺先很重視戲服的色彩，他扮演的人物的服裝，往往是清一色的，又能與人物身份風度相吻合，因而，給觀眾很深的印象。他把電影的化妝技術運用到粵劇中來，用油彩代替粉彩，使演員化妝既美觀又方便。馬師曾把粵劇平口窄袖的袍褂，仿照古籍上的式樣改造成大袖漢裝。薛覺先和馬師曾都曾從事電影事業，因此都把電影的舞台裝置、燈光、佈景、道具等運用到粵劇中來，大大地豐富和美化了粵劇的舞台美術[40]。

　　但是，由於商業化思想的影響，在吸收外來新的藝術營養的同時，變得缺乏批判力、生吞活剝，精粗不分。薛馬爭雄時期，他們改變了之前粵劇在服裝上、燈光佈景上都不很講究等簡陋的舞台美術體制。到了一九四〇、四一年，薛覺先這邊搞大型立體佈景，演出《神女會襄王》，而馬師曾那邊則演出《齊侯嫁妹》，兩者都用大漢裝佈景，相當講究。這種良性競爭，確使觀眾眼福不淺，而兩邊戲班也都投下了不少金錢，在燈光佈景上下過很多功夫，這都是薛馬爭雄帶來的結果。著名編劇家葉紹德指出這種改變無疑是一種進步。不過，薛馬的這種演出法，也帶來了行當的消失，例如因精簡角色分工，使過往的公腳、大花面、頑笑旦等，一一都被淘汰[41]。

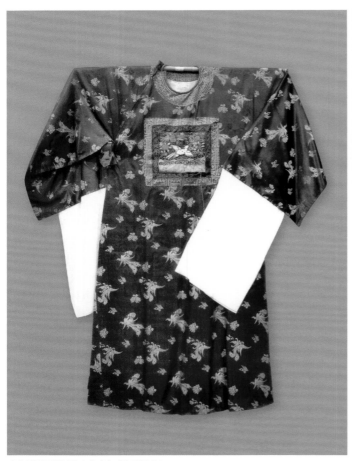

啡花緞地圓領（改良官衣）（陳國源藏）

官衣的形制基本與蟒相同，唯不繡紋樣，用素色緞料製成。這件改良官衣，將「補子」綴在印有花紋圖案的啡色緞料上。

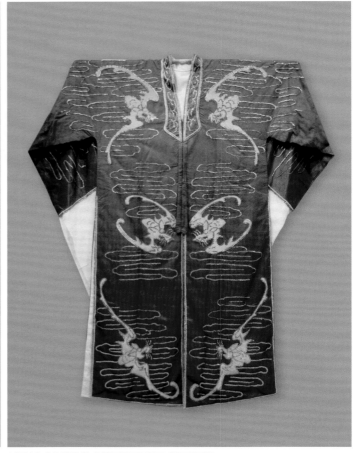

古銅地全身片繡散點式蝙蝠祥雲男帔風（陳國源藏）

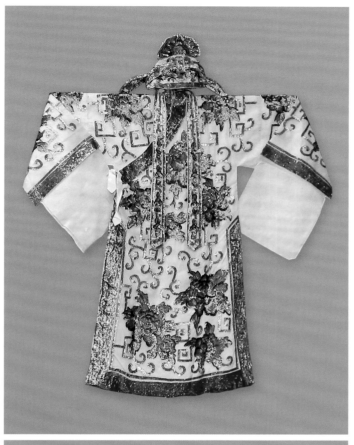

膠片海青連膠片小生巾，原屬新馬師曾演
《胡不歸》的戲服（陳國源藏）

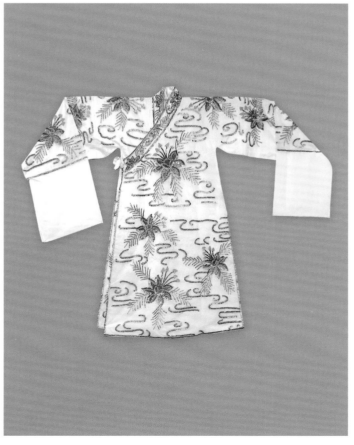

膠片海青，原屬名伶伍艷紅（陳國源藏）

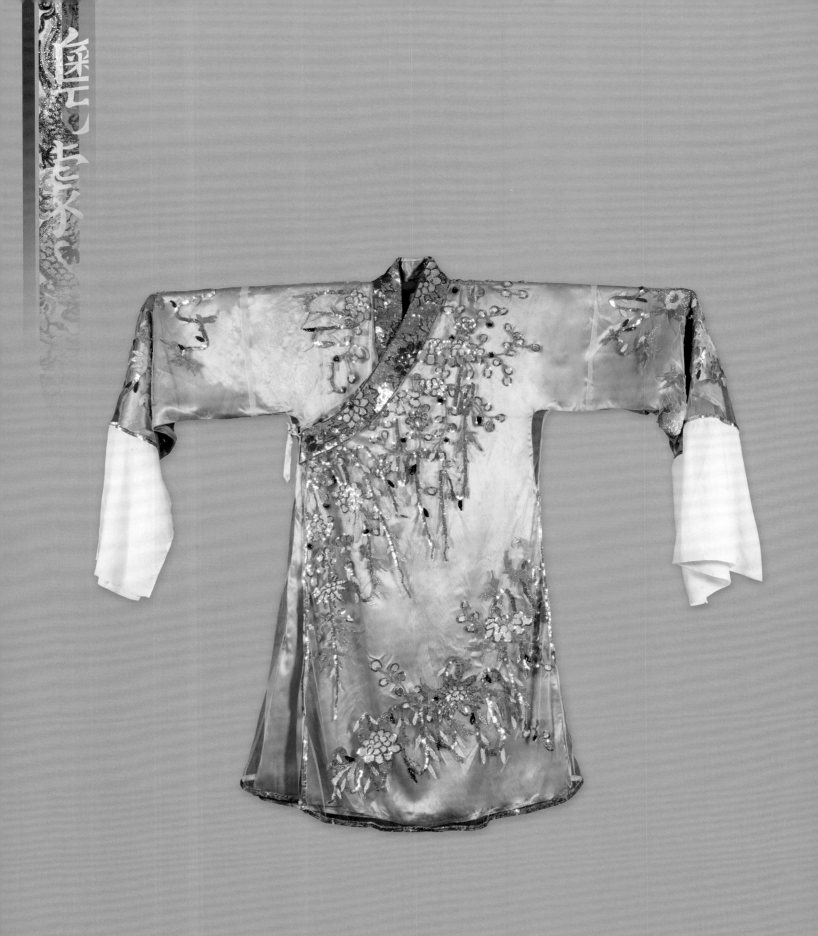

海青

膠片海青（特色：面料是疏片繡「珠簾」紗布，底料是藍地緞布），原屬名伶任劍輝（陳國源藏）

3. 二十世紀五十至九十年代香港的粵劇戲服狀況

二十世紀五十年代是粵劇發展的另一高峰期。源於內地的政治體制的轉變，香港與內地的粵劇自此各自形成本身的風格。這時候，粵劇在香港不僅繼續有大量符合商業市場的作品出現[42]，還有不少創作和表演嘗試探索傳統。另一方面，香港粵劇電影和唱片廣泛流傳，並轉化為香港本土文化的重要印記，一直影響後來的粵劇發展。

戰後初期香港的粵劇班有：陳錦棠的「錦添花」、廖俠懷的「大利年」、何非凡的「非凡響」等。五、六十年代多演出新編戲，如唐滌生的作品。當時時裝戲較少，只有《溫生才打孚琦》、《閻瑞生》等，戲服多是演員自己的日常舊款衣服，觀眾對時裝戲、古裝戲的觀感差不多[43]。

香港粵劇服飾的潮流

陳國源指出，最傳統的戲服十分簡單，起初只是用漂亮顏色的布料，其後用織錦。一九二〇年代之前，戲服會繡上繡花，繼而流行繡空心花，即只繡牡丹花的外圍邊，內裏是留空的。這是因為繡工要經濟，並且要加上當時流行手指甲大小的玻璃「小鏡仔」。這些就是粵劇在戲服上的一些轉變[44]。

一九二〇至一九五〇年代是膠片（疏釘、密片、灑片）戲服[45]大行其道的年代，男女藝人均加以採用，在舞台上爭妍鬥麗。

過往戲服多用刺繡，一九二〇年代開始發展到用膠片製作。及至一九五〇年代，芳艷芬首先帶動製作「銅托車裝」，她要求製作一套特別「閃爍」的戲服。其實膠片已有閃耀效果，但芳姐希望戲服更為突出，採用捷克和德國等地買入的一批寶石，裝飾於戲服之上，戲服呈「魚網狀」，外觀更具立體感，此後成為一股潮流。

一九六〇至一九七〇年代粵劇電影迅速發展[46]，膠片戲服製作需時，車繡戲服順勢大量登場。與此同時，陳國源夥拍當時香港的一流師傅——畫花及縫製的任冠、鄧明、梁志豪、林添寬及關乃康等；車花出名的陳勝金（金姑）及馬啟忠夫人（陳姑娘）、簡小華、何君、黎祥榮、麥新、陳好及來自澳門的楊美嫻等，帶動「車花」手藝的發展[47]。

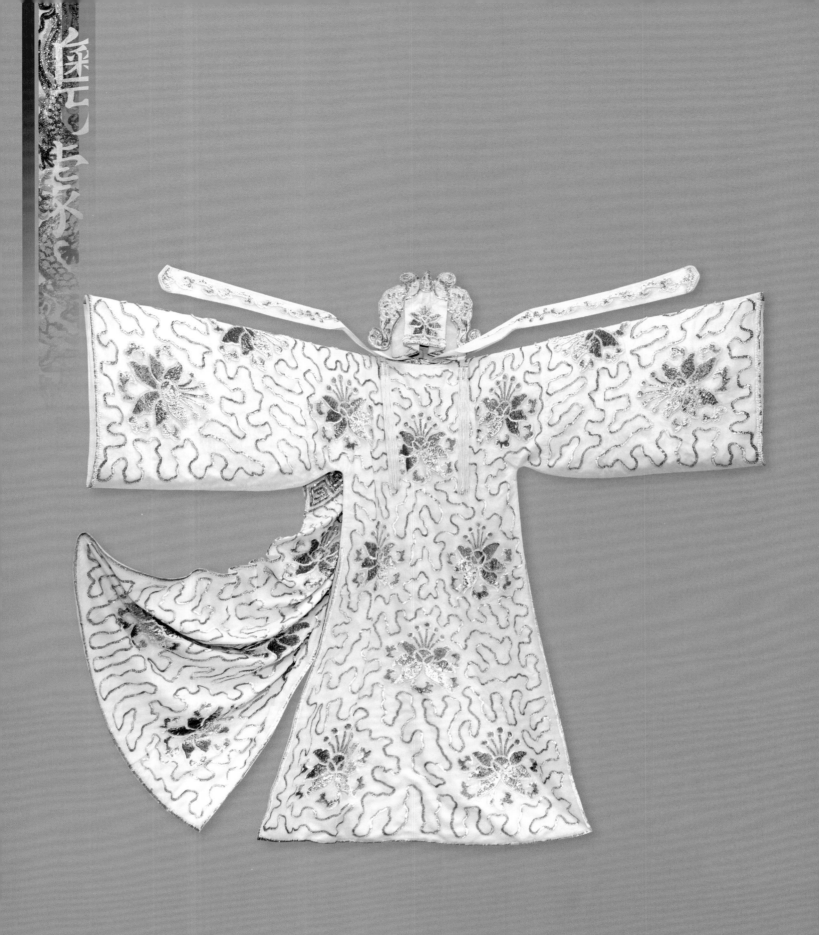

海青
膠片海青連福鼠巾（陳國源藏）

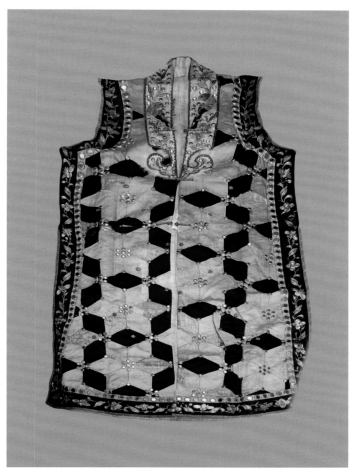

道宗背心
（陳國源藏）

　　任白（按：任劍輝、白雪仙）的「仙鳳鳴劇團」在服飾上帶動了一股風氣，就是不再釘膠片，而是改用顧繡。

　　早期花旦多採用銅托鑲石的頭飾。據陳國源憶述，約於一九五三年左右，白雪仙發現市面上流行尼龍製作的鞋花、心口針，故而囑咐高大林（仙姐是他的大客）嘗試使用尼龍製作頭飾、盔頭。由於尼龍來料昂貴，故一般盔頭製作難以訂貨。當時有三兄弟經營飾物製作，其中做兄長的專門負責製作尼龍頭飾，他亦把訂來的尼龍原料轉售給戲班，才開始了戲班頭飾使用尼龍作為製作物料的風氣。尼龍大約流行於二十世紀六、七十年代，但當飾物不流行使用尼龍，這三兄弟也不再訂貨，沒有來料，尼龍頭飾也因此走向末路。因為尼龍頭飾沒有貨源，製作頭飾者需要另尋出路，所以選用了中間穿有鐵線的銀線作為製作頭飾的原料；有人以金銀線加緞底作頭飾，也有以金銀線作為石托[48]。

香港粵劇服飾的製作物料及配襯方式

　　以前的戲服多是顧繡，顧繡面布用緞，底布基本是白洋布或扣布。密片（按：膠片）面布可用較差的布，而疏片因為可以看到面布，所以也用緞布，但底布必須較厚，多是扣布，因為夠厚夠硬。水衫褲最初是竹織的，很薄，墊底後加水衣和綿衲仔令人感覺得威武一點。綿衲仔也有厚薄之分，穿大扣要穿厚一點，穿扣仔、海青時穿薄一點。多數演員都喜歡穿薄綿納仔。角帶內裏是竹篾[49]。

香港的粵劇戲服商

　　以前香港有不少戲服行，據陳國源所述，有字號經營的包括：中華繡家、五光繡家、京華繡家、陳炳記、何道繡家、深記、德記、美舒等；個體戶包括：譚潛、何九、佳叔、陳蘇、陸餘、孔國、莫榮、麥炎、關乃康、任冠、梁志豪、莫燦、吳美等。

　　廣州中華戲服，原屬於關秋，在二十世紀四十年代已名揚新加坡，開創新字號「麗華戲服」。廣州的中華戲服在解放後被收歸國有，關秋遂於五十年代前往香港發展。關秋來港後，最初專做全女班戲服，因全女班對戲服要求特別高，中華戲服也因在戲服製作手工精細而得業內稱美。二十世紀七十年代，因關秋已年逾八十多歲，年事已高，遂決定結束香港中華。

　　原廣州中華戲服公司員工余清，亦於解放後來港，在中環擺花街開設「京華戲服」。

　　「深記」也是擺花街其中一家戲服供應商，經營者為林桂森；「炳記」經營者為陳炳；「美舒」戲服經營者為莫維新，後來更兼營武術服裝。

　　老一輩的戲服商還有：「五光繡家」，經營者陳德生，在九龍經營，與中華繡家同為較具歷史之戲服商，約於二十世紀三十年代已在廣州經營，當時在香港主要為經營戲服租賃服務，解放後，五光繡家因戲服商紛紛來港，轉而以戲服製作為主。

　　二十世紀八十年代以後，香港只餘數家戲服商，即京華、森記、五光和陳國源的「陳源記」。千禧年後，香港只有五光與陳源記兩家戲服商，現在則只剩下陳源記一家而已[50]。

 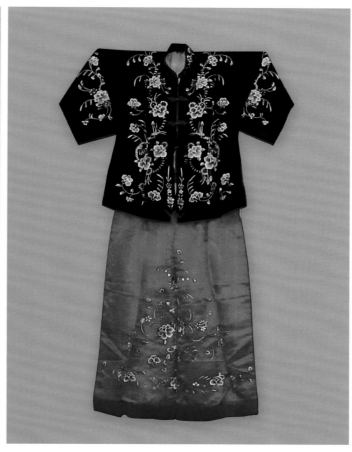

長衫、裙褂，原屬名伶譚蘭卿（陳國源藏）

這件「長衫」和這套「裙掛」是一九二七年譚蘭卿到三藩市走埠演出時的戲服。二十世紀二十年代粵劇戲服且角沒有「古裝」扮相，穿着長衫就是演小姐。知名如譚蘭卿、上海妹等的頭牌，她們飾演公主都是以唱戲來道出自己的公主身份，很少從頭飾打扮去顯示其身份，頭牌演隆重角色時也頂多會戴上「皇冠」。

衫、裙

約二十世紀三〇年代膠片衫、裙（陳國源藏）。

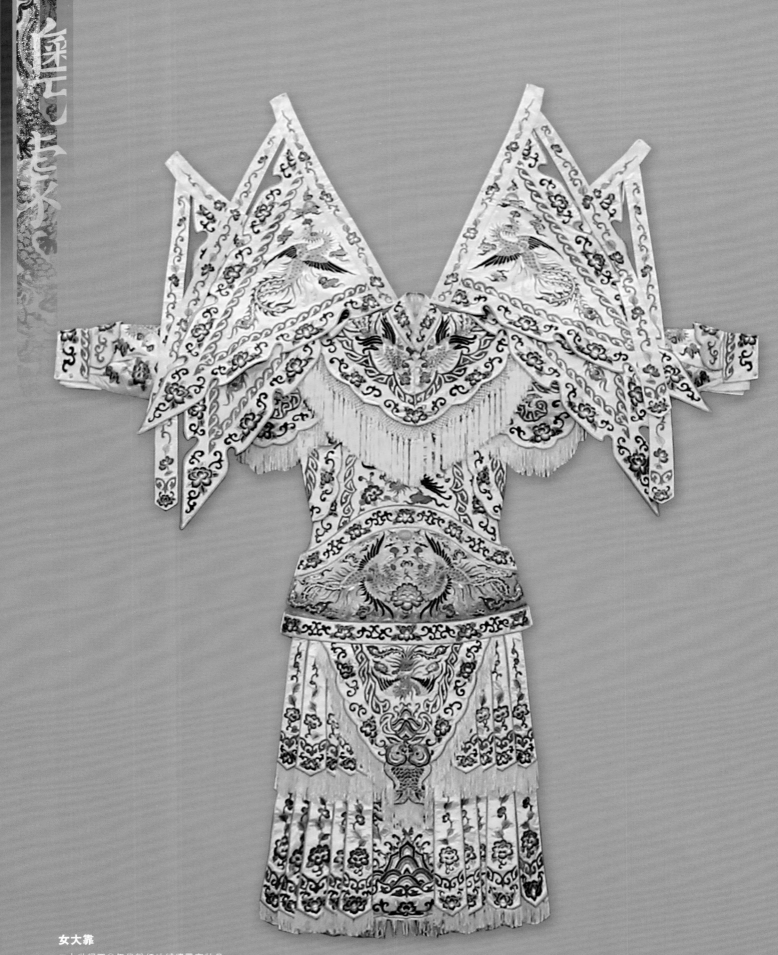

女大靠

二十世紀四〇年代粉紅地絨繡鳳穿牡丹
女大靠連四枝靠旗，原屬藝術旦后余麗珍
（陳國源藏）

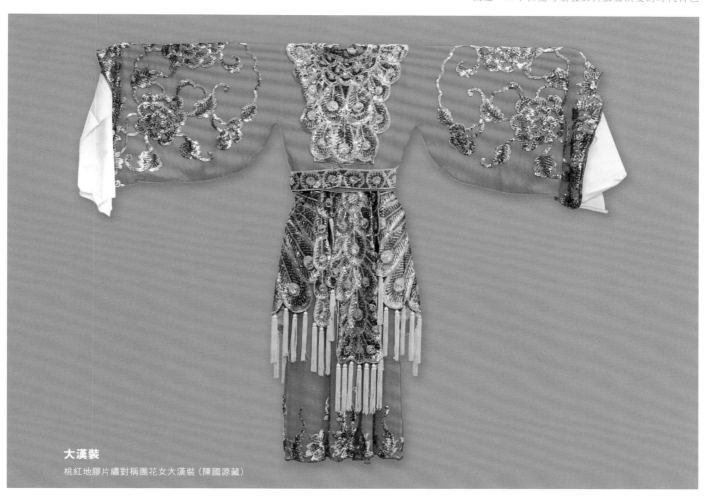

大漢裝
桃紅地膠片繡對稱團花女大漢裝（陳國源藏）

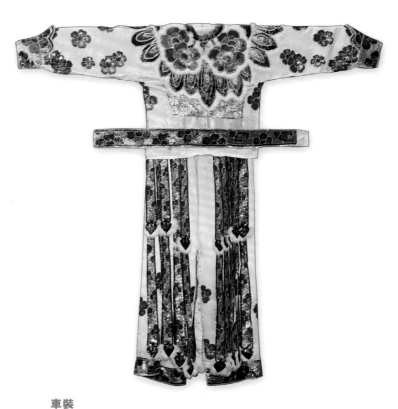

車裝
二十世紀三〇年代的兔毛出鋒粉紅地膠片繡散點小碎花車裝（陳國源藏）

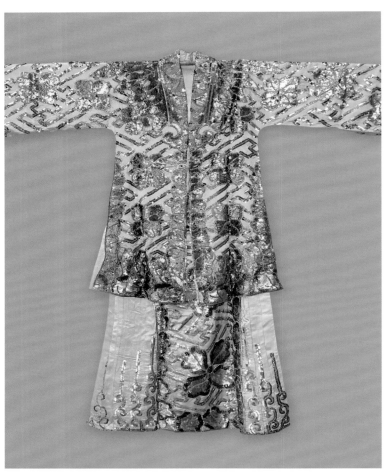

帔風（夫人裝）
湖色地膠片繡團花女帔（陳國源藏）

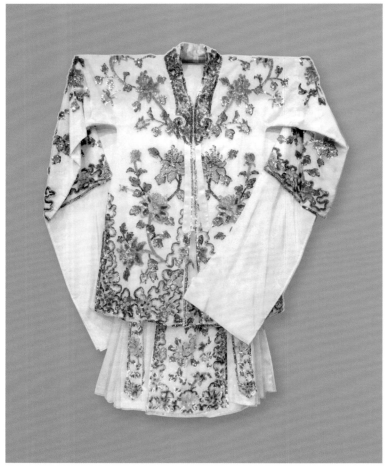

帔風（夫人裝）
膠片繡對稱紋樣女花帔（陳國源藏）

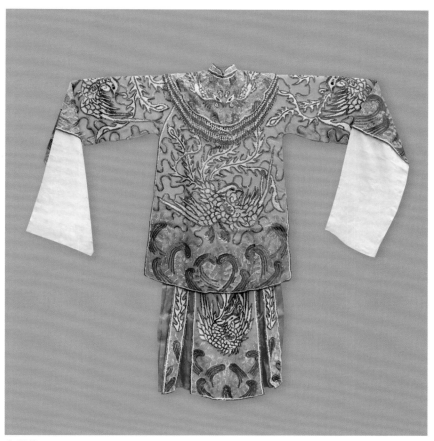

女鳳袍
膠片繡鳳穿牡丹女蟒（陳國源藏）

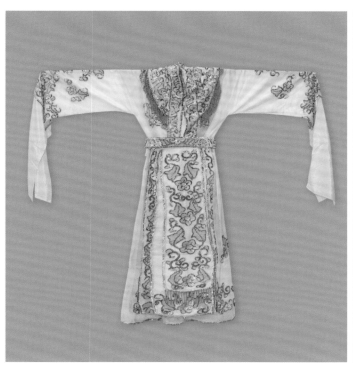

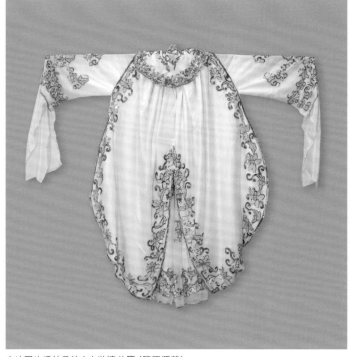

白地膠片繡枝子花小古裝連斗篷（陳國源藏）

（筆者按：陳國源要求將這件「蟒袍」改稱為「龍袍」）

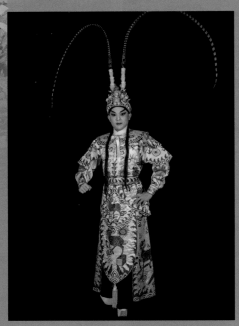

黃成彬（呂布扮相）

頭戴束髮冠，身穿小靠。

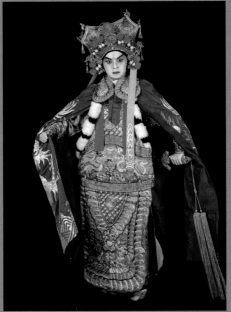

張肇倫（單于王扮相）

頭戴八面威，身穿大靠加戰袍。

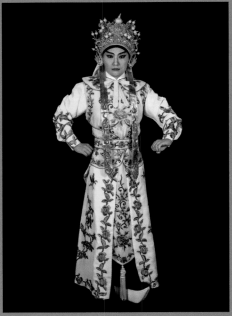

謝建業（先鋒扮相）

頭戴將巾，身穿坐馬背心加前裙。

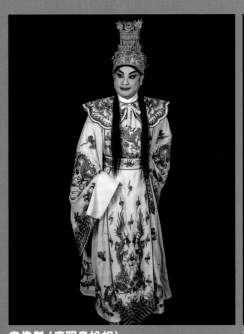

袁偉傑（唐明皇扮相）

頭戴平天冠，身穿大漢裝。

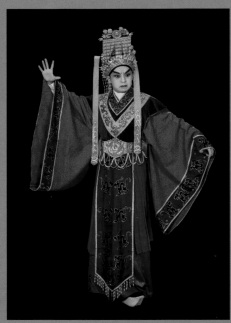

張肇倫（夫差扮相）

頭戴平天冠，身穿大漢裝。

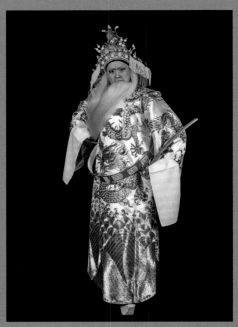

一点鴻（伍子胥扮相）

頭戴韓信盔，身穿白地龍袍。

（筆者按：陳國源要求將這件「蟒袍」改稱為「龍袍」）

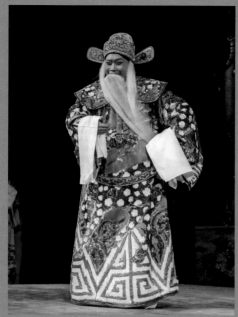

一点鴻（朝臣扮相）

頭戴方翅紗帽，身穿綠地珠片繡鹿圖案大官衣。

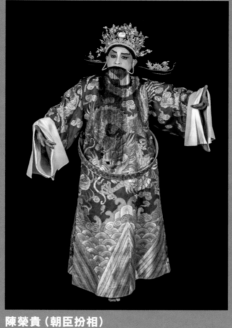

陳榮貴（朝臣扮相）

頭戴相貂，身穿龍袍。

（筆者按：陳國源要求將這件「蟒袍」改稱為「龍袍」）

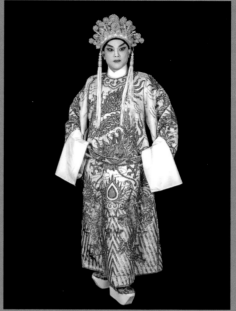

黃成彬（梁惠王扮相）

頭戴尼龍龍皇帽，身穿粉紅地龍袍。

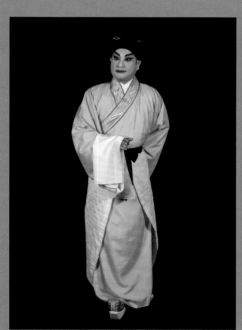

袁偉傑（勾踐扮相）

頭戴漢裝頭套，身穿海青，加水裙。

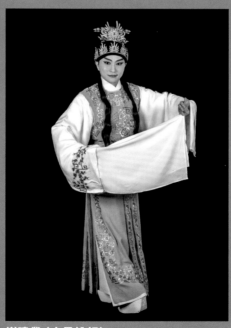

謝建業（太子扮相）

頭戴束髮冠，身穿背心款文官袍。

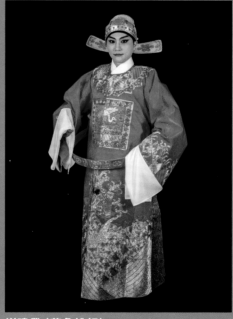

謝建業（范蠡扮相）

頭戴方翅紗帽，身穿大紅官衣。

當代粵劇服飾 穿戴示範

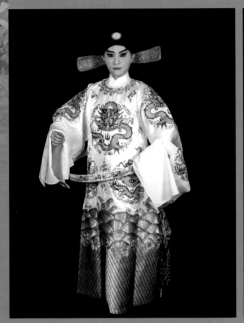

謝建業（韓昌扮相）
頭戴方翅紗帽，身穿白地平金團行龍改良蟒。

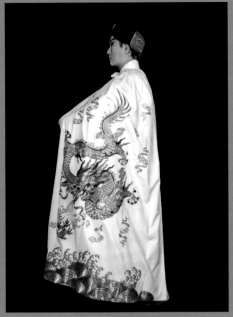

謝建業
頭戴方翅紗帽，身穿白地龍戲珠斗篷。

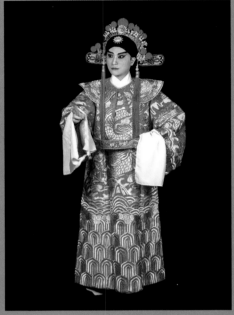

謝建業（駙馬扮相）
頭戴紗帽加駙馬枷，身穿大紅地大龍蟒。

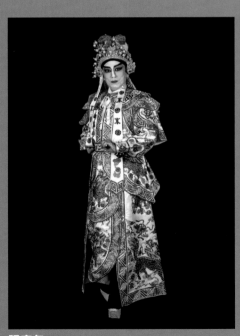

張宜年
頭戴將巾，身穿小靠。

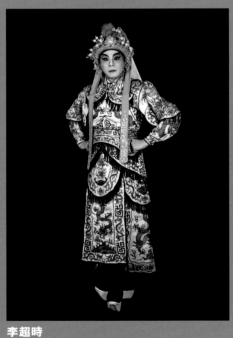

李超時
頭戴將巾，身穿小靠。

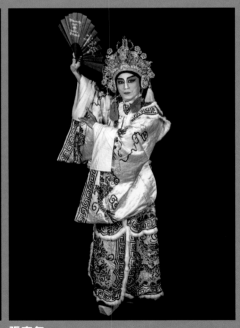

張宜年
頭戴帥盔，身穿兔毛出鋒大漢裝。

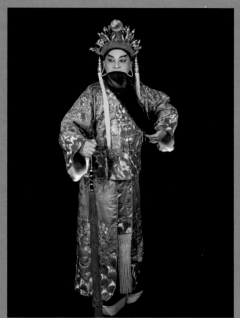

陳榮貴

頭戴皇帽，身穿平金繡團龍褂坐馬。

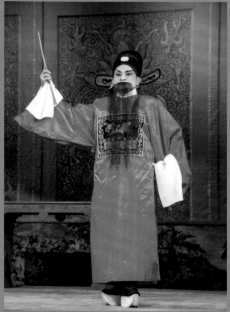

陳永光

頭戴方翅紗帽，身穿圓領。

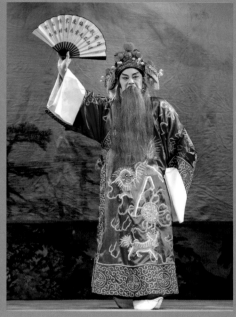

陳榮貴

頭戴韓信盔，身穿獅子滾球海長。

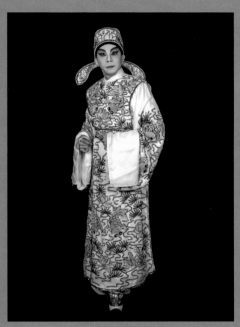

李超時

頭戴膠片小紗帽，身穿膠片文官袍。

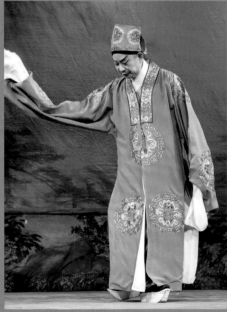

陳榮貴

頭戴圓外巾，身穿帔。

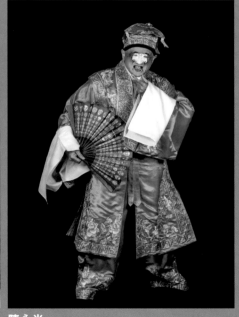

陳永光

頭戴涼亭巾，身穿背心（京裝稱坎肩）使用時內襯同款金繡團花和緣飾紋樣的袖及褲。

當代粵劇服飾穿戴示範

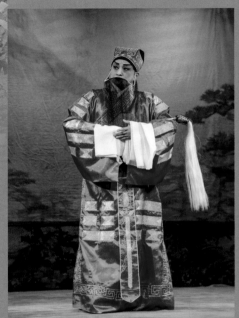

陳永光

頭戴八卦巾，身穿八卦衣。

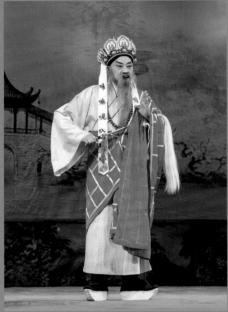

陳榮貴

頭戴五佛冠，身穿袈裟和尚袍。

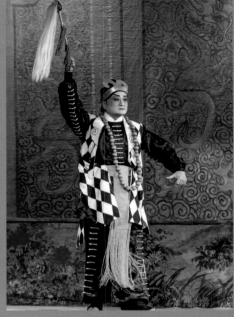

陳永光

頭戴頭佗額，身穿袈裟，內襯獵裝，飾以一大串佛珠。

蘇鈺橋

頭戴士兵帽，身穿馬僮裝。

蘇鈺橋

頭戴士兵帽，身穿小軍裝。

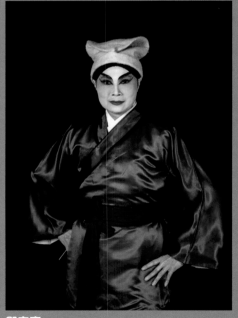

鄭家寶

頭戴老人巾，身穿平民裝。

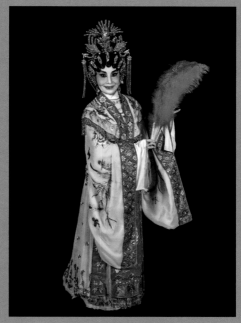

何詩敏
頭戴新款鳳髻，身穿大漢裝。

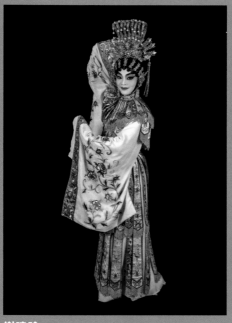

謝曉瑜
頭戴改良正鳳，身穿大漢裝。

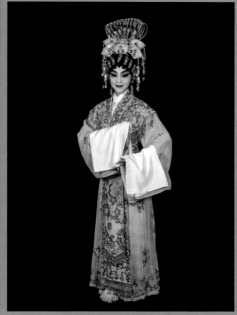

謝曉瑜
頭戴改良正鳳，身穿小古裝。

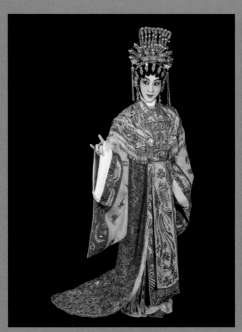

瓊花女
頭戴改良正鳳，身穿大漢裝。

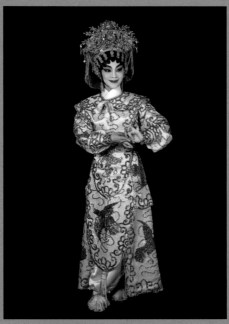

謝曉瑜
頭戴漁家絡，身穿膠片小靠（車裝）。

瓊花女
頭戴新款鳳髻，身穿小古裝。

莫凝詩（王昭君扮相）

頭戴正鳳，頭上掛狐尾，身穿大漢裝及雪襪。

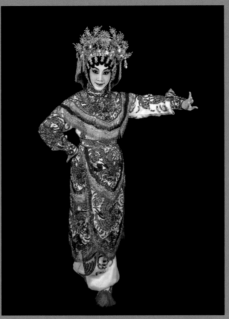

瓊花女

頭戴漁家絡，身穿膠片車裝。

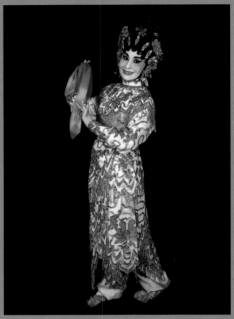

何詩敏

頭戴旦角前裝，身穿膠片車裝。

陳楚君

頭戴鳳冠，身穿霞帔。

郭竹梅

頭戴「新娘」鳳冠，身穿襯裙。

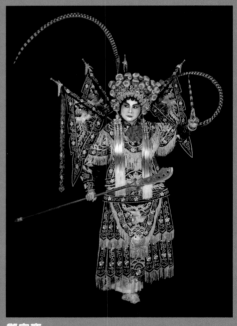

鄭家寶

頭戴七星額，加翎子，身穿大靠，紮背旗。

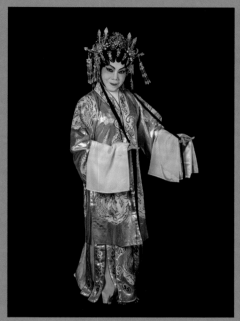

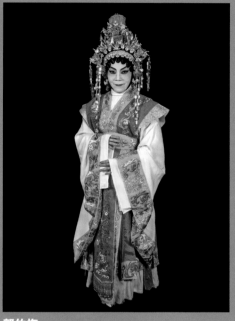

郭竹梅

頭戴旦角前裝，身穿帔風裙。

陳楚君

頭戴旦角前裝，身穿鳳袍，手執朝笏。

（筆者按：陳國源要求將這件「女蟒」改稱為「鳳袍」）

郭竹梅

頭戴新款虞姬冠，身穿大漢裝。

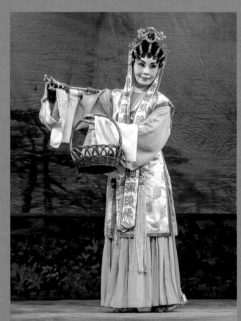

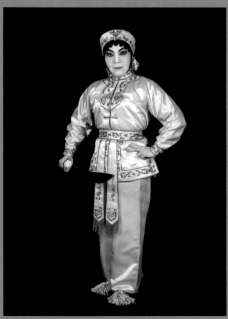

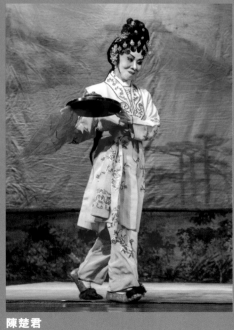

何詩敏

頭戴妙常巾，身穿女百家衣。

郭竹梅

頭戴女兵頭巾，身穿女兵裝。

陳楚君

頭戴旦角前裝，身穿丫環裝。

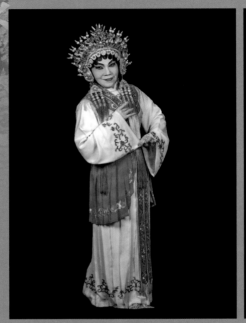

郭竹梅
頭戴新款宮額,身穿宮女(仙女)裝。

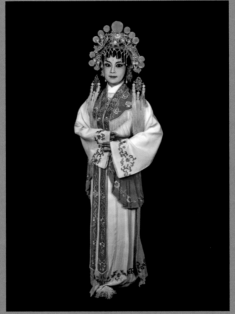

何嘉茵
頭戴宮額,身穿宮女(仙女)裝。

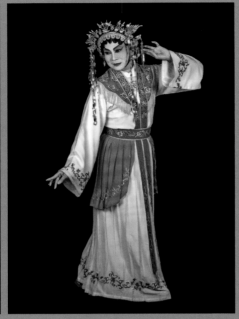

鄺家寶
頭戴宮額,身穿宮女(仙女)裝。

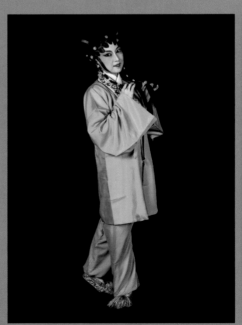

何嘉茵
頭戴「孩兒髮」,身穿琴童衣。

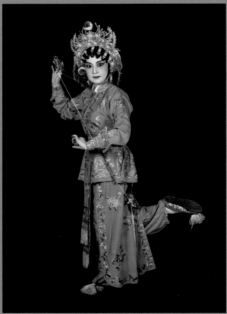

何嘉茵
頭戴牛角帶,身穿十三妹裝。

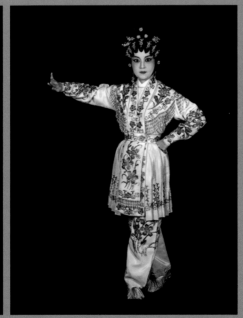

何嘉茵
頭戴旦角前裝,身穿小打扮。

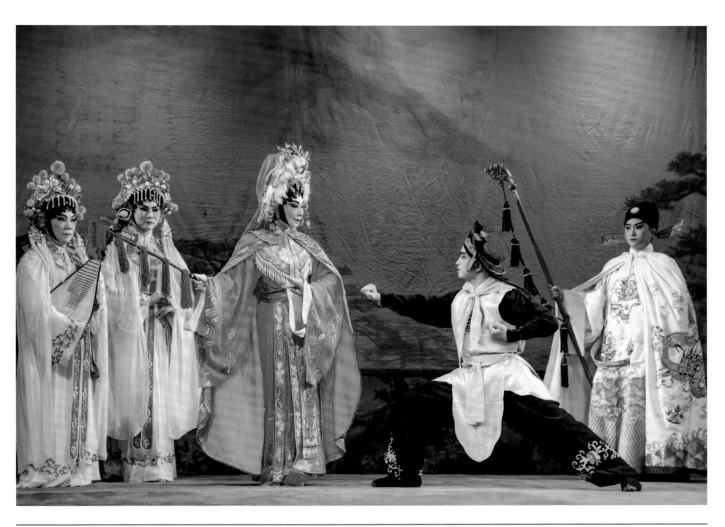

劇目《昭君出塞》左起：宮女（郭竹梅、鄭家寶）、王昭君（莫凝詩）、士兵（蘇鈺橋）、韓昌（謝建業）。

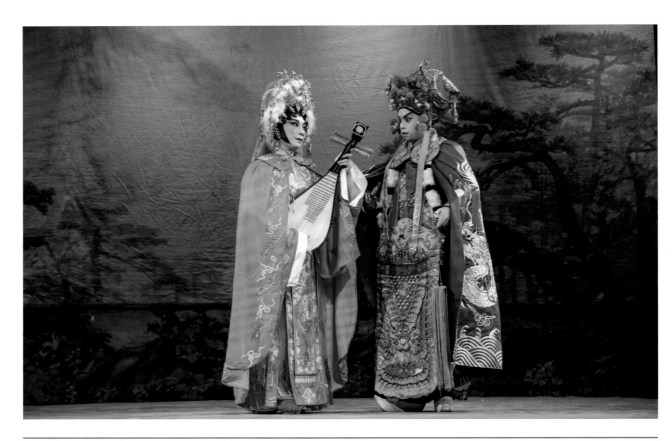

劇目《昭君出塞》左起：王昭君（莫凝詩）、單于王（張肇倫）。

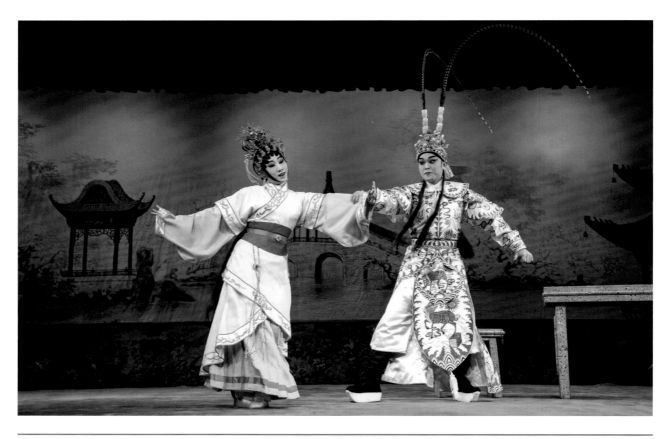

劇目《鳳儀亭》左起：貂蟬（瓊花女）、呂布（黃成彬）。

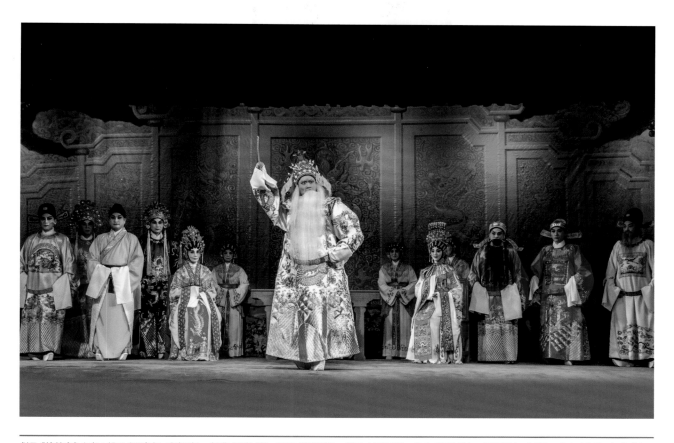

劇目《館娃宮》左起：朝臣（張宜年、李超時）、勾踐（袁偉傑）、朝臣（鄭家寶）、鄭旦（何詩敏）、宮女（潘冰冰）、伍子胥（一点鴻）、宮女（黃菁、何嘉茵）、西施（謝曉瑜）、伯丕（陳永光）、朝臣（謝建業、陳榮貴）。

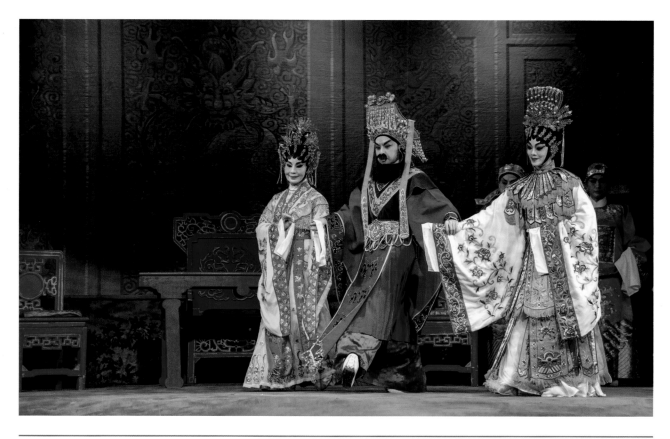

劇目《西施》左前：鄭旦（何詩敏）、夫差（張肇倫）、西施（謝曉瑜），左後：伯丕（陳永光）、朝臣（陳榮貴）。

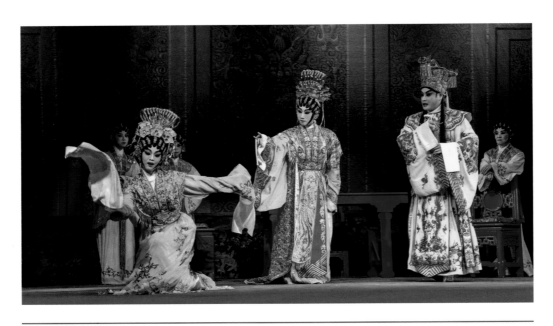

劇目《楊梅爭寵》左起前排：梅妃（謝曉瑜）、楊貴妃（瓊花女）、唐明皇（袁偉傑）左起後排：宮女（何嘉茵、潘冰冰、陳楚君）。

4. 傳統粵劇戲服的持續發展初探

　　粵劇有數百年的歷史，明清兩代已見傳演。粵劇的整體風格具有非常明顯的博採融和性。它既從中國各地方戲種吸取養分，也不斷適應社會的轉變，改變其劇目、行當、化妝服飾及演出方式。粵劇經過數百年的發展和轉變，它的藝術特點、演出形式在不同時期都有不同風貌[51]。根據不同角色、不同的行當需要不同的服飾，粵劇傳統戲服發展至今為：蟒袍——朝廷官員的禮服，是王侯將相、后妃大臣於朝會大典穿著的裝束；靠——將士用的鎧甲，是武將的戰袍子（靠的紮扮，分硬靠和軟靠兩種：背部紮靠旗，全身披掛的為硬靠，又稱「大靠」；不紮靠旗的為軟靠，又稱「小靠」）；褶子——又叫海青，即「便服」，文人武將和平民百姓都可以穿著；開氅——武將、權臣閑居常服（無官職不能穿）；官衣——又叫補子，顏色表示官階高低；紫色、紅色級別較高，藍色次之，黑色最低；帔——又叫帔風，是帝王，后妃、大臣及富貴人家的家居穿著便服；衣——凡不入以上六類穿著的其它所有戲服的統稱。

　　在中國傳統戲曲中，各行角色所戴的頭飾分硬盔（盔、冠）和軟盔（巾、帽）兩種，統稱「盔頭」。盔頭有男、女二類，還有文扮、武扮之別。（一）硬盔：如「皇帽」（綴黃色絲穗為皇帝用；綴紅色絲穗為非皇帝者用）。「九龍冠」為帝王所用之便帽。「汾陽帽」為公侯、王爺所戴。「紫金冠」為青年將領所戴。「八面威」多為武將戴。「烏紗帽」則為文官所用。「相貂」為劇中宰相所戴，故名。「扎巾盔」亦稱「硬扎巾」常為劇中武將所戴。「將巾」則為武將便帽。「圓帽」，有大、小圓帽之分，「大圓帽」為文士之便帽；「小圓帽」專用於相府中的門吏。「儒巾」多在生員穿襴衫時配套使用，因屬硬盔，不能折疊，故有「折不攏巾」之稱。女裝盔頭如「鳳冠」，別稱「正旦鳳冠」，為劇中正印花旦扮演的皇后所戴，故名。「過橋」，亦稱「過翹」，分大、中、小三種。「大過橋」為劇中嬪妃、公主用，代鳳冠，故又稱「半鳳冠」；「小過橋」為劇中三、四幫花旦扮演的宮女所戴；「中過橋」樣式似小過橋，為劇中大宮女所戴。「女帥盔」為劇中女元帥所戴。「七星額」則為劇中女將所戴。「鈿（殿）冠」因為旦行扮演的蕭太后專用，故又稱「太后鈿（殿）子」。（二）軟巾：如「皇巾」為劇中皇帝所戴的便。「相巾」為宰相家居時所戴的便帽。「鴨尾巾」多為劇中老年江湖人物所戴。「小生巾」，亦稱「文生巾」，俗稱「公子巾」，為小生扮演的公子、秀才、書生等角色所戴，故名。「武生巾」，式樣與小生巾相同，為小生武扮角色所戴。「大葉巾」多為副、雜家門武扮的「旗牌」、「校尉」等角色所戴。「吏東巾」為劇中吏典穿便服、「丑褶子」時配套用。「士兵帽」為武扮士兵用等等。由此可見，粵劇戲台服飾裝扮藝術與角色行當的造型藝術息息相關。

　　筆者認為當下的保育應朝着：既繼承傳統服裝的精華，又展示時代的特色，設計適合演員表演、絢麗多彩的戲曲服裝，展現出中國傳統文化光輝燦爛的、藝術美的方向努力。

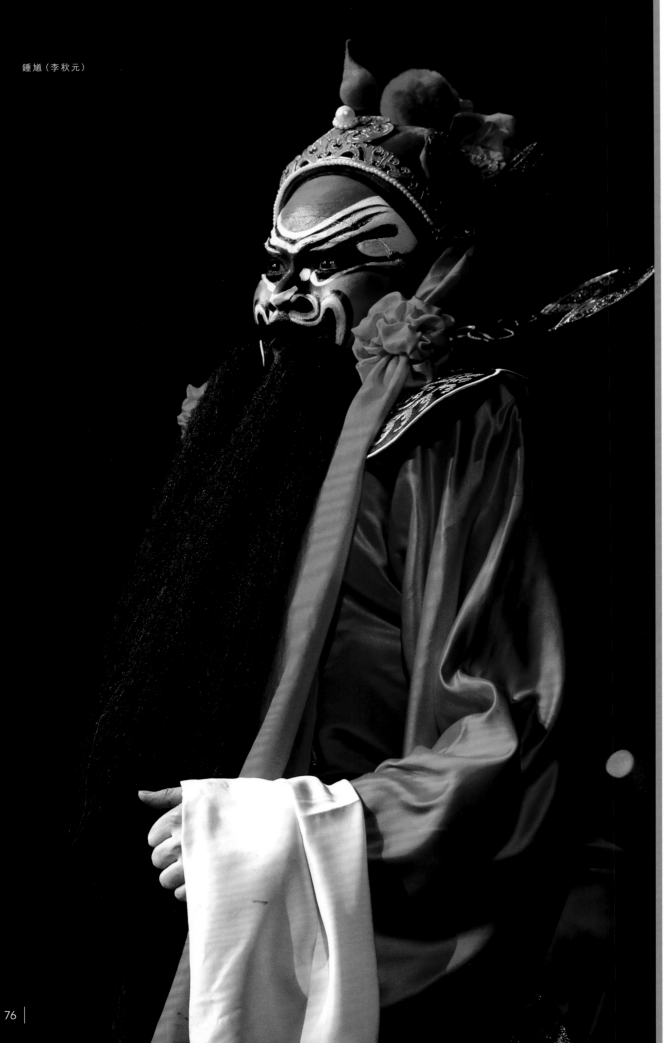

鍾馗（李秋元）

二

解構：香港粵劇戲台服飾角色穿戴文化

行當是指角色和造型的分類：即演員專業分工的類別，是根據角色的年紀、性別、性格和外型等特徵來分類的。京劇的行當分有四種：生行、旦行、淨行與丑行四種行當。崑曲的行當分為三大類：旦角、生角及淨丑角。粵劇的「古老」階段源自湖北漢劇的「十大行當」制，而「現代」模式的粵劇則建基於「六柱」制上。

粵劇行當經過百年發展，形成了一個非常完備的角色體系。「十大行當」制，按湖北戲行的規矩，十個行當名稱都和數目連起來唸的，即所謂一末、二淨、三生、四旦、五丑、六外、七小、八貼、九夫、十雜。一般而言，十種行當大都專指某種特定的人物角色，如三生一行專指掛黑鬚的正生；四旦亦即正旦，端莊大方，是青衣一類的中年婦女；五丑是丑角，不過又例兼丑旦；六外一般是老生，部份角色又和一末相重疊；七小即小生，是不掛鬚的年輕生角；八貼亦即貼旦，現稱花旦；九夫是老婦，而十雜則是花臉，不過與二淨的花臉又有區別。二淨一般着重唱做，近似京劇的「銅錘花臉」，而十雜則近似「架子花臉」或以摔打為主的開臉閒角等。

古老漢劇的十行當制，也許的確曾在粵劇或古老粵戲中實施過，不過很快它就因應實際的需要而改變了。據尤聲普憶述「六柱」的由來，他出身時，「十大行當」都可謂殘缺不全了，不過他出身時又還沒有六柱這回事，當時有的是小武、武生、丑生（雜）、小生、花旦，這就是所謂「五柱制」。不過聽説，也因為薛覺先時期有一位第二花旦很出色，她的戲份很重，在宣傳上就把她也提了上來，加入了第二（二幫）花旦，便成「六柱」了。尤聲普指出，六柱中最辛苦的是丑生、鬚生（武生）這兩行，因為原先六柱中的小武、花旦和第二花旦，他們都有專職。但是丑生、鬚生便不同，他們要兼做許多其他行當，像十行當裏的淨行、末行、外行、夫行等，都要由這兩柱兼演[52]。

六柱制以文武生、小生、正印花旦、二幫花旦、丑生、武生為台柱，支持整個戲的演出。據賴伯疆、黃鏡明在其著作《粵劇史》載述：

從早期粵劇向現代粵劇的演變是一種漸變的過程。其變化方面也並非只是縮減行當，在一定時間內，有些行當是減少了，但同時也出現一些新的行當，以馬師曾的「大羅天」戲班為例，當時仍有十七個行當，還出現了頑笑花旦、詼諧小生、新劇巨子等新行當。一九一八年前後，著名藝人靚少華和朱次伯等人，常演小武和花旦的對手戲，逐漸把小武和小生行當的表演藝術融為一體。後來，靚少華自組「大中華」戲班，邀請著名藝人靚仙加盟演出。他們兩人都演小武，當戲班議論海報上如何排名時，靚少華和靚仙都很謙虛，互相推讓對方掛頭牌小武。後來由班中「坐艙」肥四提議，由於靚少華能唱能做稱為「文武生」，靚仙善打，則稱「唯一小武」。於是一個新行

當「文武生」就出現了⋯⋯在戲班海報上把「文武生」名目列於正印小武之前,其意思是能文善武,小武小生的戲能兼而演之。此後,其他戲班遂群起效法,新行當「文武生」的名目從此為戲行公認,並成為戲班的重要行當,不管甚麼戲,凡是男主角幾乎都由「文武生」擔任。這個角色不論演甚麼身份、年齡的人物,一律不掛鬚、不開臉,以求扮相俊美。「文武生」新行當產生之後,相繼出現「文武丑生」、「文武小生」、「通天老倌」等行當。「文武丑生」後來轉為「丑生」,「文武小生」是因為靚少華的徒弟白駒龍年少貌美,戲班特設這個行當,以後「文武小生」的名目就沒有沿用了。「通天老倌」又稱「通天卡」,在戲班廣告上排列各個行當和演員的名字時,不在任何行當之內,而是獨闢一格,表示行行皆能之意,薛覺先、馬師曾、靚少華、陳非儂等人都屬此類角色。薛覺先能演丑生、小生、小武、武生、反串花旦等,故有「萬能老倌」之譽[53]。馬師曾[54]也不讓薛覺先專美於前,他的戲路也很寬廣,能戲很多,故有「台上霸王」之稱[55]。

香港粵劇源出「省城」(即廣州),新中國成立以後,粵劇六柱制在香港有自己的發展軌跡。六柱體制中,生、旦、丑是個鐵三角,後來再演變為「二柱(生旦)擎天」制等[56]。

案例1:「古本」與「現今」《六國大封相》角色穿戴文化的異同

《六國大封相》是粵劇首席例戲,又名《六國封相》和簡稱《封相》,為戲班首天演出時,習慣先行演出的開場例戲,是中國眾多地方劇種中所僅有的。《封相》演員陣容最大,有多類角色的專藝表演;在舞台表演藝術、音樂、鑼鼓、唱腔和曲詞上,乃至服飾和裝扮方面都是令人矚目的。

獨幕大排場傳統例戲《六國大封相》

與傳統的《六國封相》不同,粵劇突越全國,另具新姿,上演獨有的《六國大封相》。粵劇《六國大封相》雖然同樣編演蘇秦故事,但只把蘇秦被六國封為丞相一小段情節,擴演為一場規模最盛大、陣容最強、意義最高、地位最尊、作用最大和花費最鉅的開台首演例戲,成為粵劇代表劇目。

粵劇為了競爭,在乾隆期間不斷吸納外省戲班精華,再擴充排場求取盛大陣容以勝過外江班是一種發展方法。甚至道光以後遠涉重洋赴美表演也是動員百餘人盛大演出《六國大封相》。據梁沛錦考證,這種單獨以蘇秦被六國封為丞相場面的演出,最早為一八五二年(即清代咸豐二年)十月十八日,一個不知名的戲班過埠為美國華工在三藩市公開演出,此有見於拍攝得一百二十三人演出粵劇《六國封相》的照片和新聞報導。據清人楊恩壽在所著的《坦園日記》中記載,在同治四年(一八六五年)的四月和十一月,於兩廣境內看到以土音唱出,百餘演員登場,金碧輝煌地演出的《六國封相》[57],可見清代晚期同治年間粵劇解禁之前已流行演出大排場的《六國封相》,但卻沒有明顯跡象說明它是首晚演出前先行演出的例戲,同時也不是以武生扮演的黃門官公孫衍為第一男主角來表演坐車等功架,而正生扮演的蘇秦亦僅是一名次要角色。到了光緒後期演出的《六國封相》才成為例戲[58]。

《申報》清同治十二年（一八七三年）八月初〈夜觀粵劇記事〉報導：

「予去粵幾及十年，珠海梨園久不寓目。昨榮高升部來滬，在大馬路攀桂軒故址開園登場演劇。粵都人士興高采烈、招予往觀。予亦喜異地聞歌，羊石風流，宛然復睹也。及門，覺金鼓震天，旌拂地。齣頭，粵人謂之封相，蓋即合縱連橫之蘇季子，游説六國衣錦還鄉也。其堂皇冠冕，光怪陸離，炫人心目。至錦傘宮燈之旦腳，淡妝濃抹，皓齒明眸。色非不佳，而視金丹兩桂固相去遠甚。所差強人意者，惟蘇相國之御車嫣[59]。」

《六國大封相》在不同時代的改變

據梁沛錦考證：乾隆年間，本地班為了打破外江班雄霸廣州劇壇而策動上演的《六國大封相》，坐車的主角應是正生扮演的蘇秦。其後流行由武生扮演黃門官公孫衍表演坐車，原因應為同治晚年以後粵劇解禁中興，為慶祝廣州新八和會館之建立，乃由會長名伶武生鄺新華改為扮演公孫衍所致。除了這些改動外，全劇依然保存了濃郁的明代以來弋陽腔古老傳統味道，絕非清末全新製作。

粵劇《六國大封相》隨着歲月的流逝而改變，從民國往後，流行清末以來正規大型整齊的《封相》演出，配合燈光和噱頭，流行了一段短時間的「七彩封相」；又有所謂「紙尾封相」，在「封相」中加上紙紮燈飾的表演，由一班兵卒各持一長方紙紮燈管，中間燃着小蠟燭或小電燈泡，舞蹈一番砌出「天下太平」四個字來；還有由全女班演出的「反串大封相」。一些新觀念的藝人，如小武靚少華聲明接戲扮元帥不掛鬚[60]。

鄺新華以個人地位及表演藝術的成就，令武生成為《封相》第一主角的改動維持了百多年，直至一九八九年，為了令劇情和史實更為接近，香港粵劇界在為新落成的香港文化中心開幕巡禮排演傳統劇目《六國大封相》時，經多次會商，並得老藝人白玉堂、靚次伯、新金山貞等人同意和參考整理，才改回由掛黑鬚的正生扮演蘇秦來坐車[61]。

「古本」與「現今」《六國大封相》角色穿戴文化的異同

據何孟良憶述，回想在一九五七年，當時興起一股發掘傳統的熱潮，那時由廣州文化局主導，成立了「老藝人劇團」，以此訪尋在世的老藝人，組織大家一起表演傳統戲，而其中就有「古本」《六國大封相》（以下簡稱《封相》）這劇目。傳統《封相》從音樂、唱腔、角色行當、服飾裝扮等都與現今的有很大的差異：

音樂、唱腔方面，傳統《封相》的唱法是無音樂伴奏的。現今香港和內地所演的《封相》，與傳統的有很大出入，而現在的劇目十分精簡，譬如原本有十多段由蘇秦唱的部分，現在是一句也沒有。此外，古本的《封相》全長超過一小時，而蘇秦本身是唱大腔的，唱的環節十分多，現在是把這部分省略掉，改為蘇秦已被封為丞相。《封相》省略掉的部分對於觀眾而言，一來是觀眾聽不明官話，二來嫌棄唱的部分過多，感覺沉悶，那麼自然就不重要了，惟有省略掉。但是對於保留傳統來説，卻是十分之可惜。結果，就會導致古本《封相》無人知曉。

　　按古本的《封相》，蘇秦一上場就開始唱（內容大概說自己有何建樹，為何會受諸侯拜相，又會說一下自己分別在六國做了甚麼），而唱的時候，會做一些動作，之後又再唱一段，如此反復。

　　現今的《封相》，改為一出場就以官話來唱「我就是蘇秦，現在被你們拜為相」。如果把這段情節最為關鍵的唱詞省略掉，就會少了很多的表演程式，例如：蘇秦跪下來，說要辭官返故里，照顧年邁的父母，而此時公孫衍出來，傳話予六國王，公孫衍就對蘇秦說「果然你走得明白？」然後立即將此事稟告皇上，而這一類型的情節就全部省略掉了。此外，雖然唱詞基本上是蘇秦唱大腔的詞，但古本的譜卻不是如今的樣子，是有所轉變的。至於觀眾聽不懂官話的問題，何孟良認為：「觀眾聽不懂可以用字幕補救。不用官話唱是絕對不能接受的，因為傳統就是這樣，既然要保留傳統，就必須『原汁原味』」。

　　角色行當方面，正生一角原由元雜正末轉來，地位極高。明代流行生旦戲，「末」角逐漸淡出；乾隆前盛行鬚生戲，故鬚生地位較高，乾隆後期武戲盛行，武生地位最紅；民初愛情戲大行其道之前，武生一直是戲行中的最高角色。《封相》全劇最重要角色為正印武生飾演的公孫衍，便是一個明顯例子。一九二○至一九三○時，正印小生與正印小武合為文武生，變成戲班第一男角。

　　何孟良指出，古今《封相》的服飾裝扮也完全不同：

公孫衍： 舊制先後由三位演員分別負責。在「待漏隨朝」一幕中，由第三武生擔當。而第三武生頭戴花紗帽，掛白三牙（髯），身穿鴨屎綠色蟒，然後到讀聖旨的公孫衍，由第二武生擔當，同一個角色，由另外一位演員負責，盔頭、服飾都是一樣。而坐車的公孫衍，就是正印武生。現在改為由兩位演員負責，接聖旨的公孫衍身穿紅色圓領的，就隨便找一個演員負責，而坐車的公孫衍身穿紅蟒，才找正印武生擔演。

蘇秦： 由正生擔綱，最初出場是身穿紅圓領，頭戴黑紗帽，掛黑三牙（髯）；蘇秦拜相之後，就不戴黑紗帽，改穿紅蟒，戴相貂。

六國王： 燕文公這個角色由幫淨擔任，頭戴文唐盔，掛黑滿髯（按：即是一大撮，很厚的髯子），穿藍蟒。齊莊王則由末腳擔任，又叫公腳，頭戴金帝盔，掛白三牙（髯），身穿紅蟒。其實以前整個封相只有一個「靚仔」演員，其餘都是「阿叔」，現在全部都是「靚仔」。以前趙肅侯由正印小生擔當，頭戴白帝巾，俊扮模樣，身穿白蟒。韓國宣惠公由正丑擔當，頭戴黑王帽，身穿黑蟒。楚威王由大淨擔當，正印大花面，開面（開面只有燕文公、楚威王），掛白滿髯，頭戴黑帝盔，身穿綠蟒。魏國梁王由總生擔當，俊扮，掛黑三牙（髯），頭戴九龍巾（軟帽），身穿黃蟒。

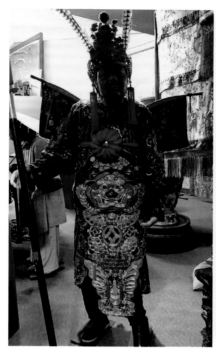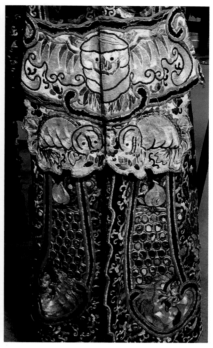

二十世紀三〇年代（即薛覺先引入京劇大靠）之前，元帥是穿傳統大甲（背插「四方旗」）與廣州
歷史建築祖廟屋脊上的「元帥」造型相同 。（何家耀提供：攝於澳華歷史博物館）。

六國元帥： 燕國元帥由六分擔當，六分即二花面（一個正的二花面，另外一個幫的二
花面。而幫二花面是開面的，不掛鬚）。至於盔頭，舊時頭戴的是鰲魚
盔、蝴蝶盔。舊制就穿戴這些款式的。趙國元帥由第四小武擔當，俊扮，
掛黑三牙（鬚），頭戴帥盔，身穿黃甲。齊國元帥由二花面擔當，開面，掛
牙刷鬚，短鬚，身穿紅甲。韓國元帥由第三小武擔當，又是俊扮，掛蒼三牙
（鬚），即黑白相間的三牙（鬚），又叫黑格。魏國元帥由正印小武擔當，
俊扮，掛黑三牙（鬚），身穿白甲。楚國元帥由第二小武擔當，俊扮，掛白
滿鬚（鬚），身穿綠甲。

　　何孟良再補充：薛覺先以後，大概一九三〇年代左右，元帥的裝扮全部都是靚仔，而靚
仔之中，都有規矩。陳錦棠是文武生，他曾經飾演過魏國元帥，而魏國元帥就是擔綱元帥，
但陳錦棠不願意掛鬚，那時他就一定要在戲院門口的告示板上，標示「陳錦棠飾演擔綱元
帥不掛鬚」（筆者按：這件事，我在《粵劇春秋》[62]看過，而這本書由廣州文史館出版，當中
就提到陳錦棠不掛鬚，曾令那些班主十分擔心，因為不掛鬚意味不合規矩，但是演出之後，
卻很受觀眾歡迎）。

　　此外，元帥身穿的大靠，舊時不叫大靠，大靠是屬於京劇的術語，而應叫大甲。一九三
〇年代之前的大甲並不是現今的款式，即在薛覺先之前的款式，這些大甲都是窄的，不是硬
而是軟的。以前元帥走路時，都會「拉衫踢甲」。

陳國源演繹「現今」的《六國大封相》角色穿戴文化及其演藝特色

千鳳陽劇團、紅船粵藝工作坊提供，王梓靜攝影

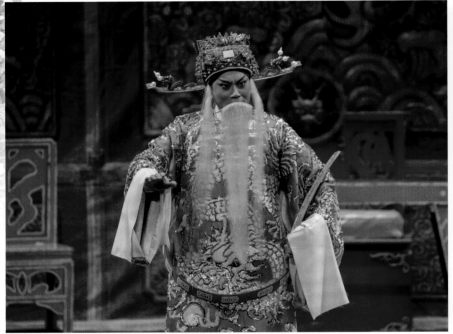

公孫衍（一点鴻）原應戴花紗帽，此劇的公孫衍頭戴相貌是演員的選擇。

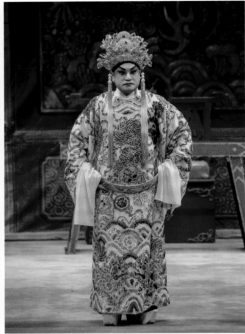

魏王（袁偉傑）

四飛巾、四太監、四開門刀、四高帽、四天星、四旗牌、四御棍、六帥旗：

四飛巾由馬旦擔當，頭戴走水龍額，即有龍在上面，身穿女兵裝或梅香衫褲。四太監由手下擔當，頭戴太監帽，身穿太監衣。四開門刀，由馬旦擔當，頭戴走水龍額，身穿女兵裝或梅香衫褲。四高帽，有四個行當，第一個由二丑擔當，頭戴高帽，手執蛇，身穿海青。第二個由幫小生擔當，俊扮，又是頭戴高帽，手執蛇，身穿海青。第三個由三丑擔當，頭戴高帽，手執槳，身穿海青。第四個由女丑擔當，頭戴高帽，手執槳，身穿海青。四天星全部都六分擔當，戴頭巾，穿手下衣褲。四旗牌全部六分擔當，頭戴飛巾，身穿海青。四御棍全部六分，頭戴氈帽，身穿蓮子袍（似黑海青，用布料製造，無綑邊，有扣鈕）。而蓮子帽實際上就是配蓮子袍。六帥旗由馬伕擔當，穿打衣。

二宮燈、二御扇、二羅傘、推車、六匹馬、六馬伕：

宮燈一和宮燈二分別由六花旦、七花旦擔當，都是頭戴宮額，身穿宮衣。兩個御扇中，第一個由正旦擔當，而第二個就是貼旦，都是頭戴宮額，身穿宮衣。羅傘有兩人，第一個頭郎由三花旦擔當，而第二個二郎由二幫花旦，即第二花旦擔當。包尾車是由正印花旦擔當。講到六匹馬，即六國王的夫人騎着的馬，頭馬由第五花旦擔當，而二、三、四、五馬，都是由馬旦擔當。每位夫人頭戴宮額、身穿蟒袍，這些都有所規範。到包尾馬，就由四花旦或頑笑旦擔當胭脂馬出場，因為要方便行走，很多時候都是會穿梅香衫褲。至於六馬伕，就由五軍虎擔當。

由此可見，「古本」與「現今」《六國大封相》角色穿戴文化是隨著劇本而對參與的元帥和規模有所不同之外，其他穿戴相若，只是隆重程度不同而矣！

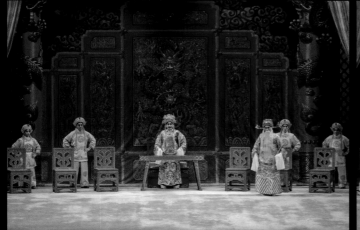

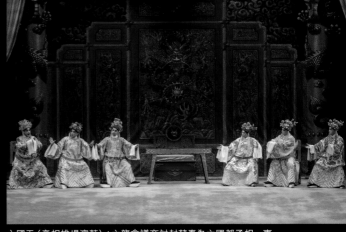

公孫衍在六龍會議上奏封蘇秦為六國都丞相一事。

〔帝王架演藝：①亮相 ②坐論 ③商議〕

六國王（亮相排場演藝）：六龍會議商討封蘇秦為六國都丞相一事。

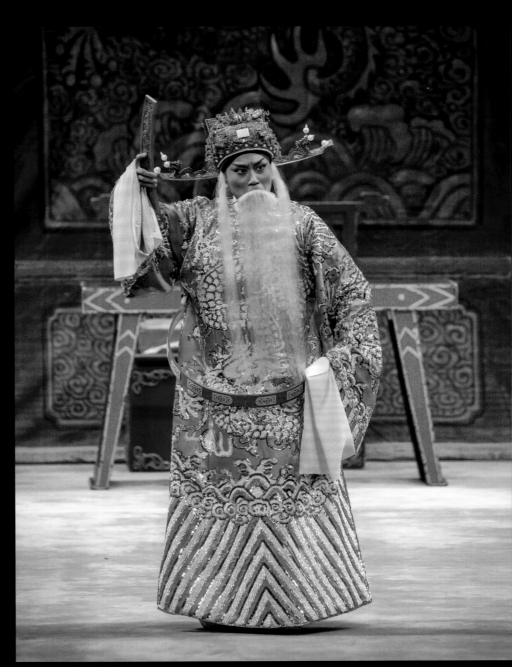

公孫衍（一点鴻）宣召眾將

〔龍圖架演藝：①跨步出台 ②整肅 ③岸立 ④宣召眾將〕

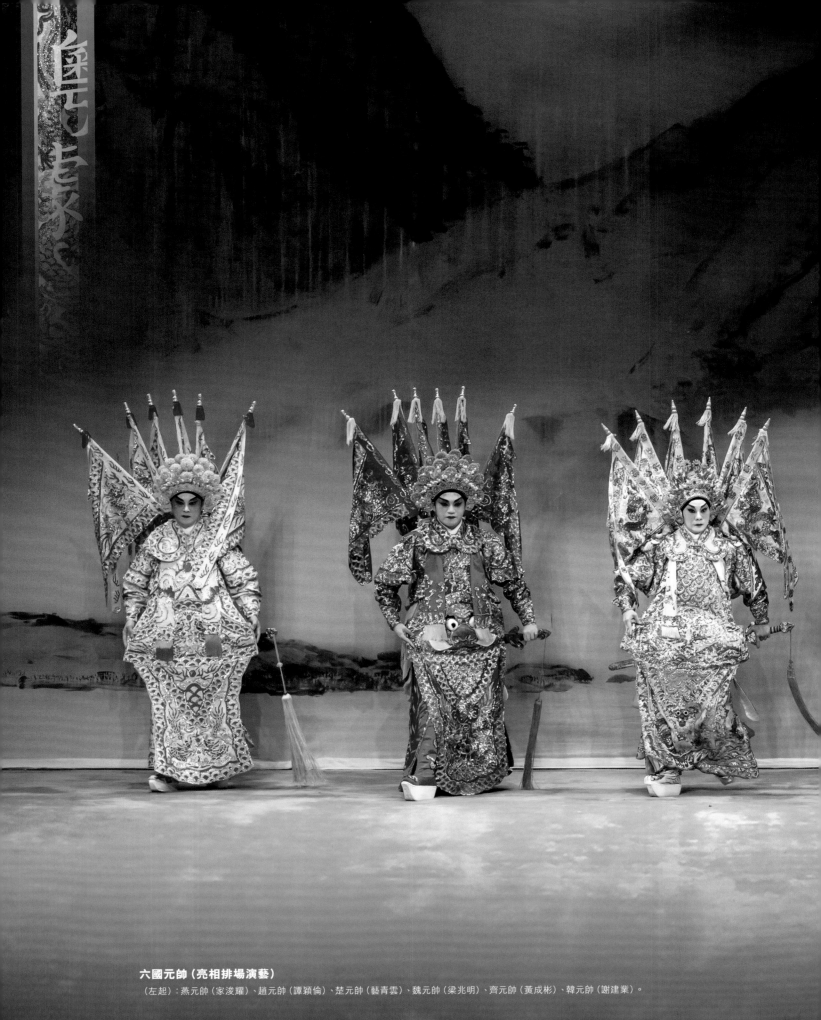

六國元帥（亮相排場演藝）

（左起）：燕元帥（家浚耀）、趙元帥（譚穎倫）、楚元帥（藝青雲）、魏元帥（梁兆明）、齊元帥（黃成彬）、韓元帥（謝建業）。

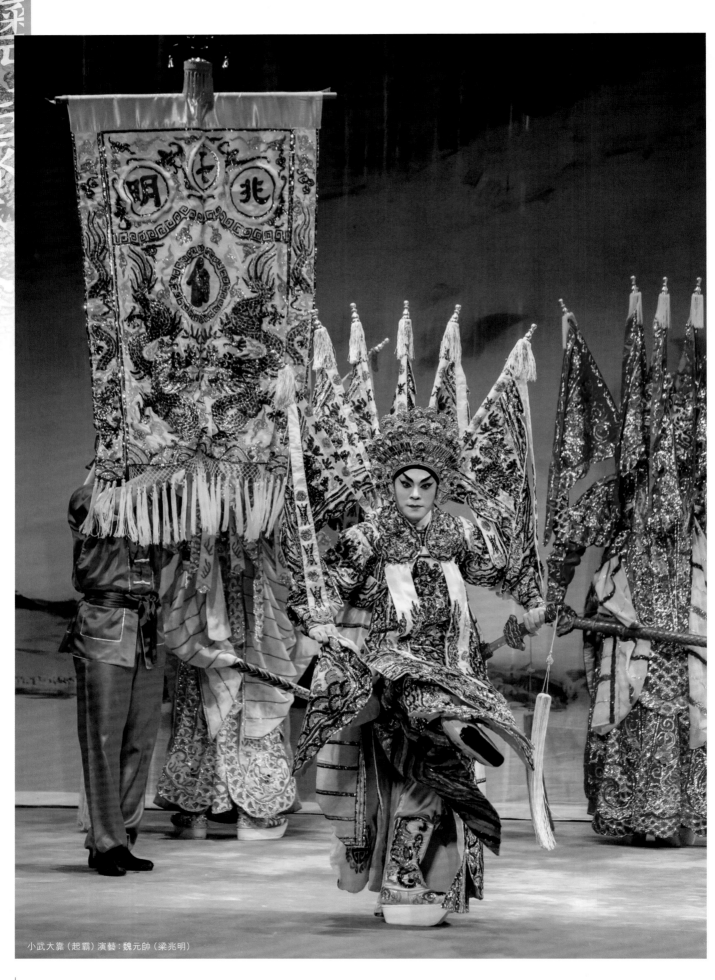

小武大靠（起霸）演藝：魏元帥（梁兆明）

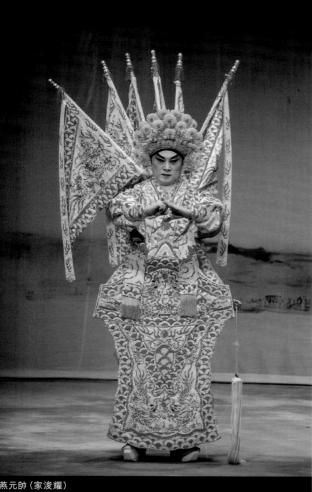

燕元帥（家浚耀）

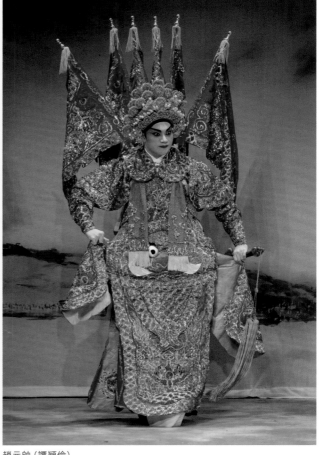

趙元帥（譚穎倫）

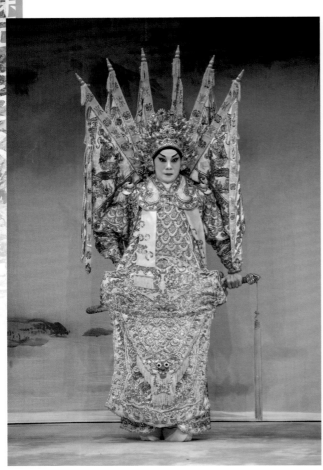

楚元帥（藝青雲）

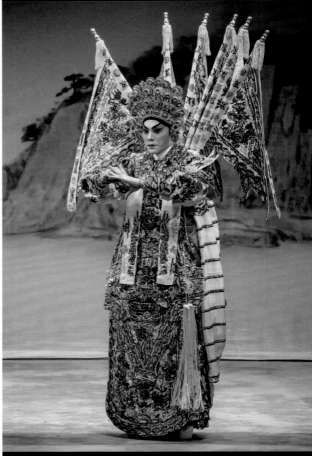

魏元帥（梁兆明）

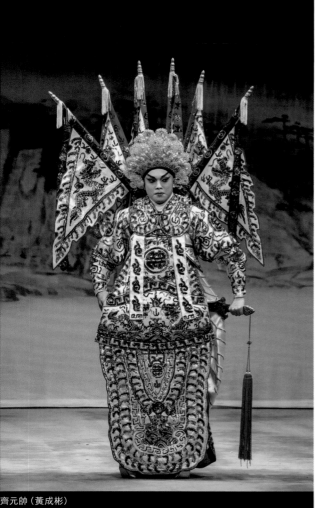

齊元帥（黃成彬）

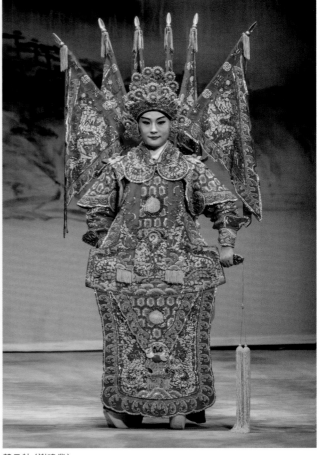

韓元帥（謝建業）

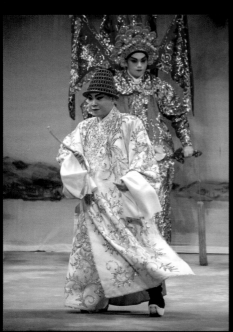

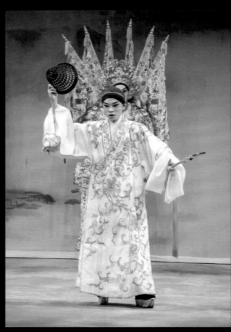

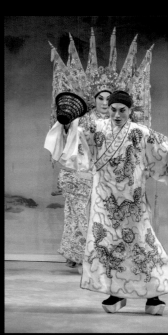

高帽（郭俊亨）　　　　　　　　　　高帽（麥熙華）　　　　　　　　　　高帽（朱兆壹）

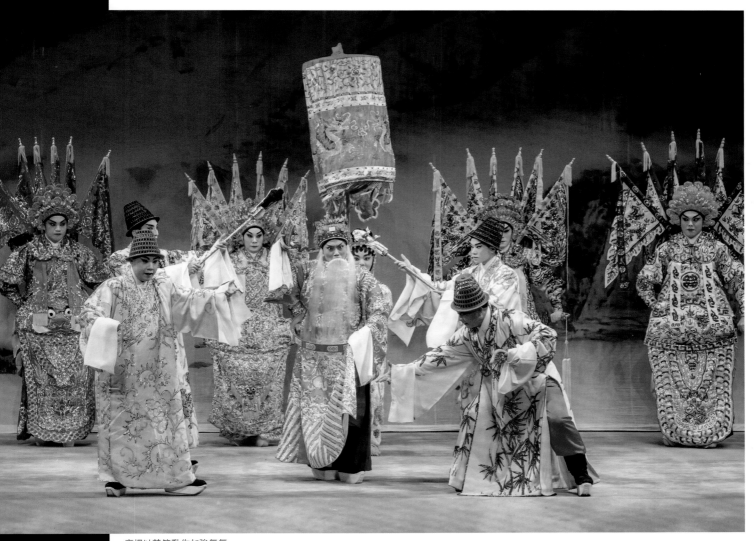

高帽以惹笑動作加強氣氛

[亮相排場演藝：①高帽又名「喝呵」，以惹笑動作加強氣氛 ②天星增場面之威武氣氛 ③旗手舉旗出場，儀仗隊盛大 ④太監走動，中軍侍立，場面肅穆]

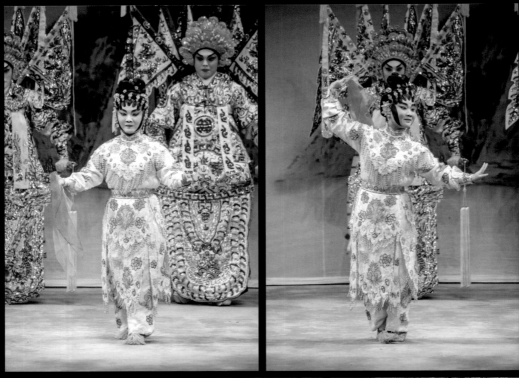

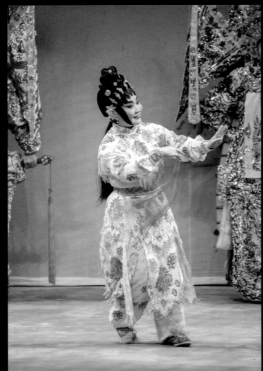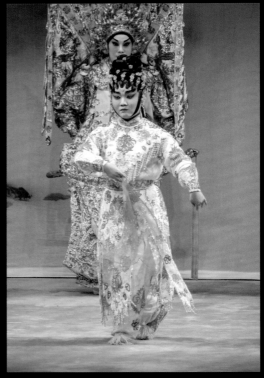

頭傘（李晴茵）

［羅傘架（頭傘）演藝：①踎蹺出場（此劇演員沒有踎蹺）②走俏步 ③揮拍 ④踢石］

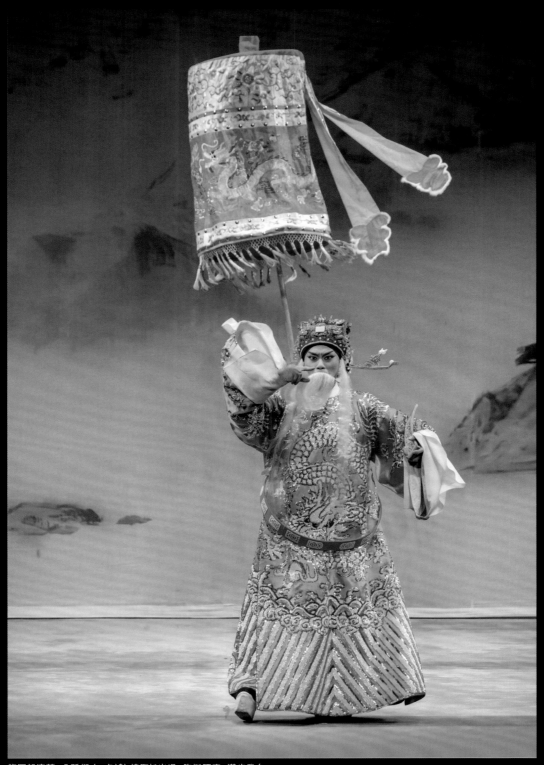

龍圖架演藝：公孫衍（一点鴻）捧聖旨出場，胸挺腰直，邁步登台。

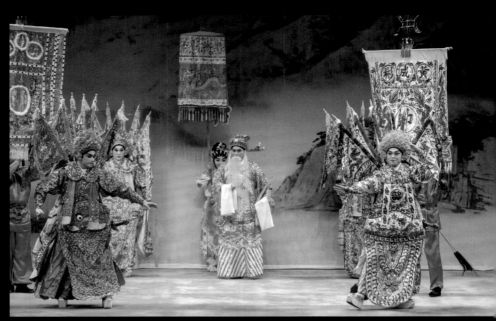

眾元帥出台

[小武大靠演藝：①出台 ②起霸 ③背立 ④策騎 ⑤奔馳]

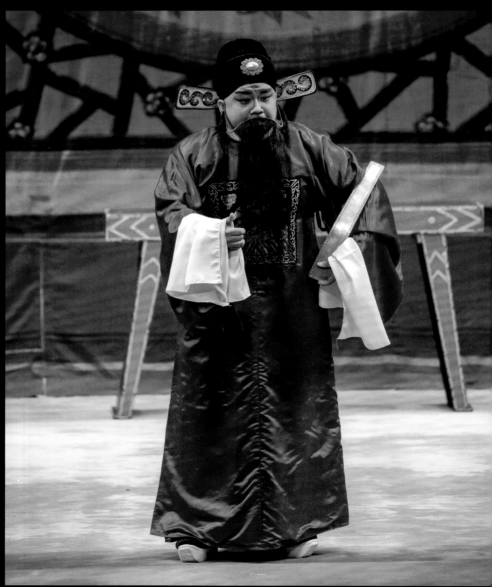

梁春（郭啟輝）準備簽保之國丈保封相。

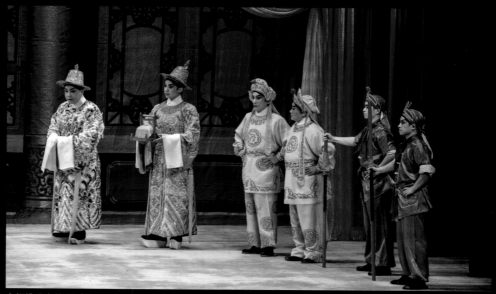

亮相排場演藝（左起）：中軍（郭俊亨、溫子雄）、天星（張宜年、陳元心）、御棍（蘇鈺子、蘇鈺橋）。

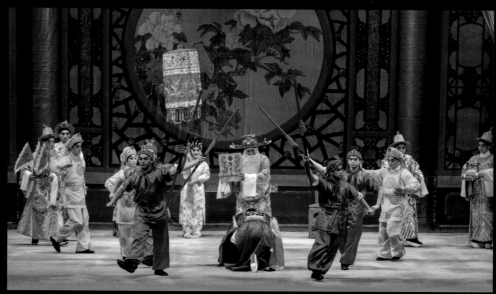

亮相排場演藝：中軍、天星、御棍等亮相，加強場面氣氛。

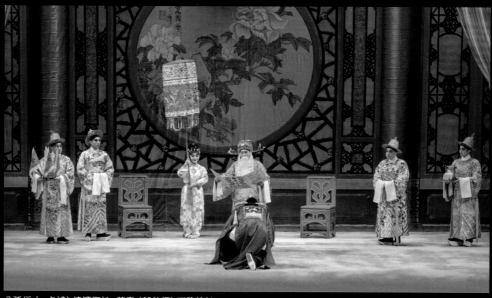

公孫衍（一点鴻）捧讀聖旨，蘇秦（郭啓輝）下跪接旨。

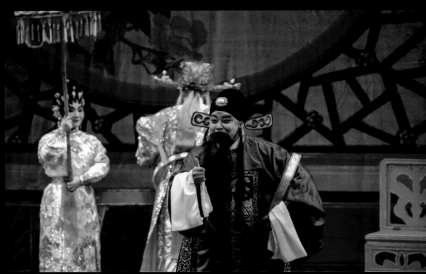

公孫衍奉六國王之命帶旨封蘇秦為六國都宰相。

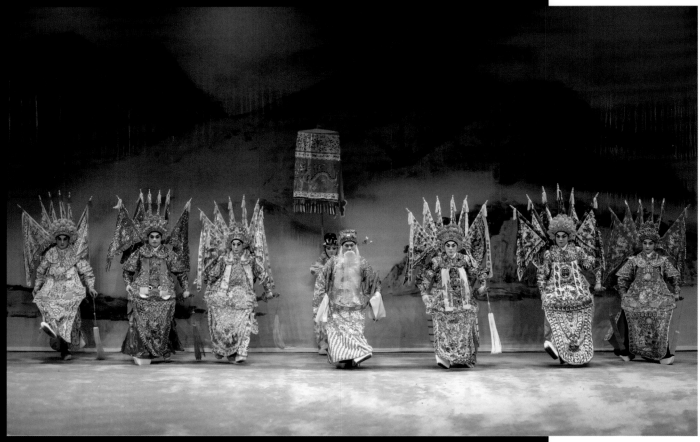

公孫衍（鬚生）跨步出台，率六國元帥前往送別蘇秦榮歸。

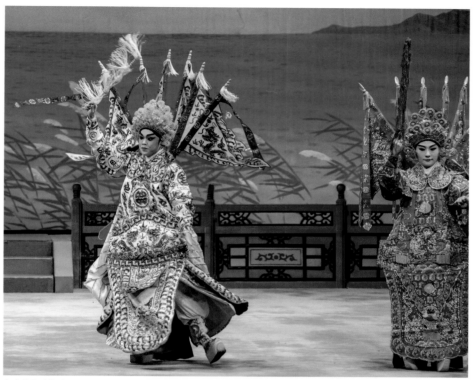

小武大靠（策騎）演藝：元帥（黃成彬，左）、（謝建業，右）。

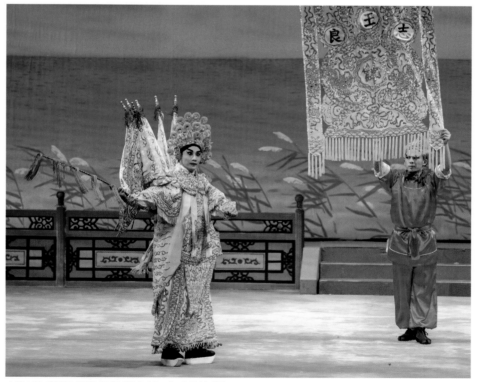

小武大靠（策騎）演藝：元帥（王志良）、旗手（蘇鈺橋）。

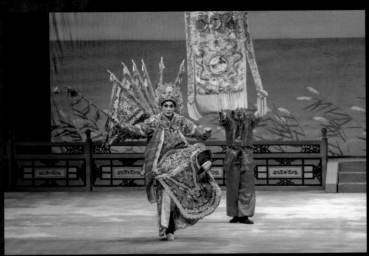

小武大靠（奔馳）演藝：元帥（莫華敏）

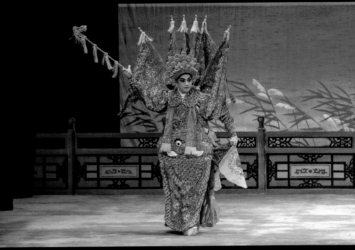

小武大靠（奔馳）演藝：元帥（譚穎倫）

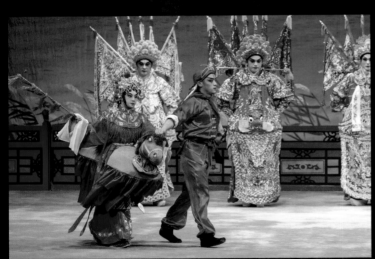

龍虎武師（馬到台前）演藝（左）：夫人（吳梓琳）、馬伕（劍英）

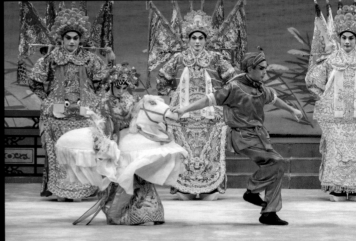

龍虎武師（帶馬出場）演藝（右）：夫人（黃淑貞）、馬伕（徐俊傑）

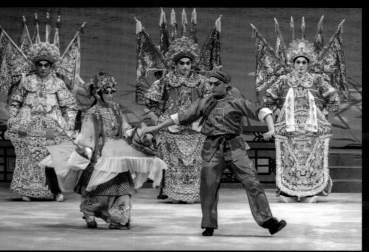
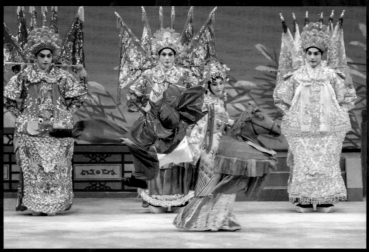

龍虎武師（馬到台前）演藝（左）：夫人（羅惠華）、馬伕（劉志星）　　龍虎武師（帶馬出場）演藝（右）：夫人（莫心兒）、馬伕（蘇鈺子）

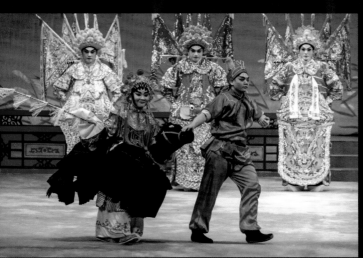
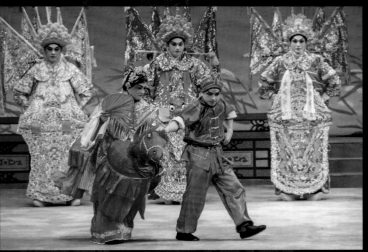

龍虎武師（帶馬出場）演藝（左）：夫人（李晴茵）、馬伕（鄺成軍）　　龍虎武師（帶馬出場）包尾胭脂馬演藝（右）：夫人「反串女丑」（陳永光）、馬伕（蘇鈺橋）

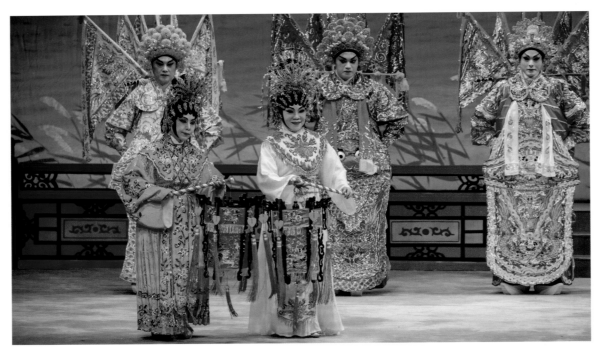

宮燈架演藝（左起）：「宮燈」宮女（白瑞蓮、郭竹梅）兩人同上，各持宮燈一齊出場，表現持燈之優美功架。

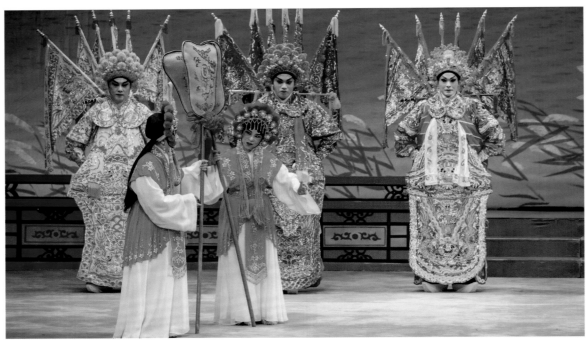

羽扇架演藝（左起）：「羽扇」宮女黃菁、潘冰冰兩人同上，各持羽扇一齊出場。

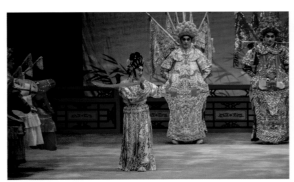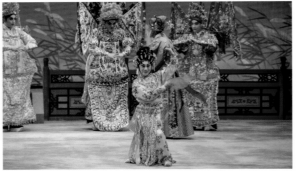

羅傘架演藝：「尾傘」（蔡婉玲）在蘇秦被封相接聖旨前，六國元帥及各式侍衛、隨從、六匹馬、馬伕、宮燈等出場後，隨着鑼鼓「擂鼓開邊」、「扎鼓」和「續三丁」開始做手，包括走俏步入樓門、望地、踢石、揮帕、掃身、掃鞋、兩次俏步過衣邊撞馬頭，然後坐膝走俏步、埋雜邊搶傘恭候蘇秦上場，全部動作一氣呵成，嬌俏活潑，可愛動人。少女手持羅傘，擋陽光，避風雨，帶出的表演功架。

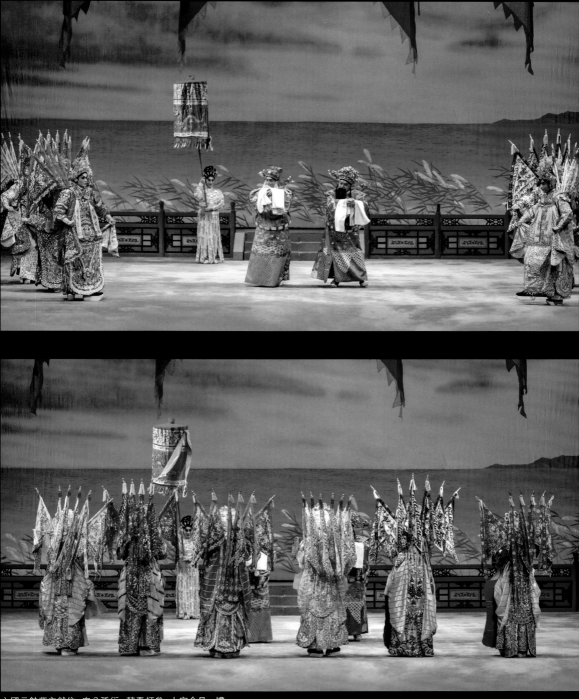

六國元帥背立就位，向公孫衍、蘇秦打參，大家合見一禮。

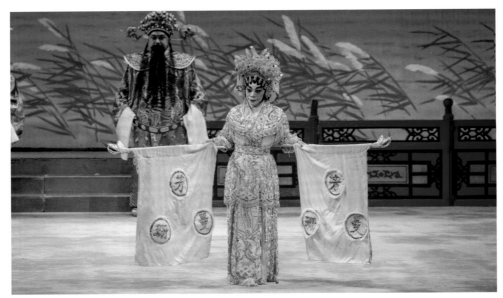

推過場車（芳曼珊）

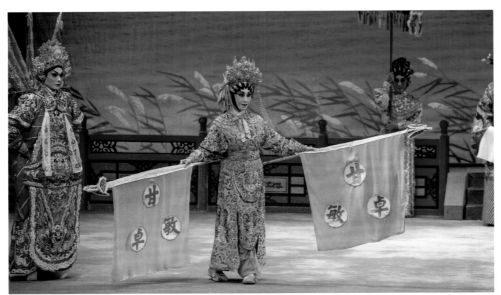

推過場車（甘卓敏）

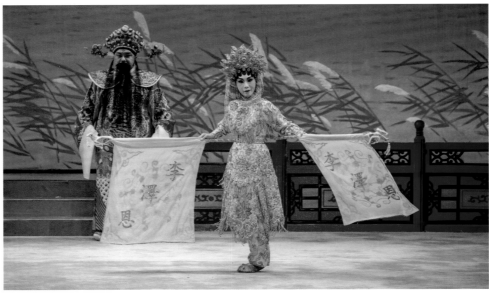

推過場車（李澤恩）

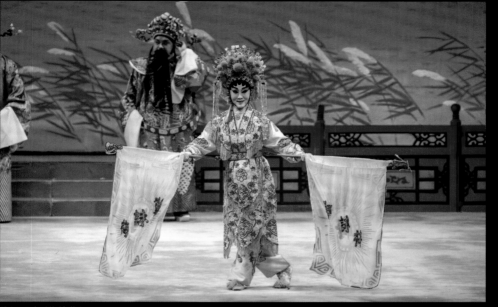

推過場車（鄭詠梅）

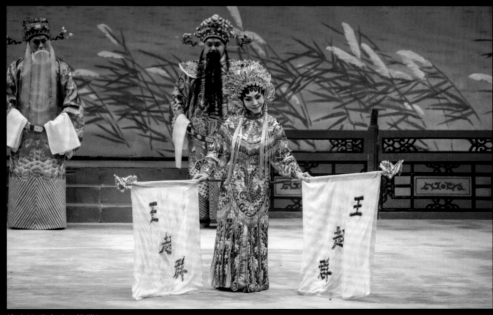

推車過場車（王超群）

推（過場車）演藝：推車是女花旦的看家本領之一。先出場的名為「過場車」，推車時可以不坐人，只由花旦表演一些推車動作。

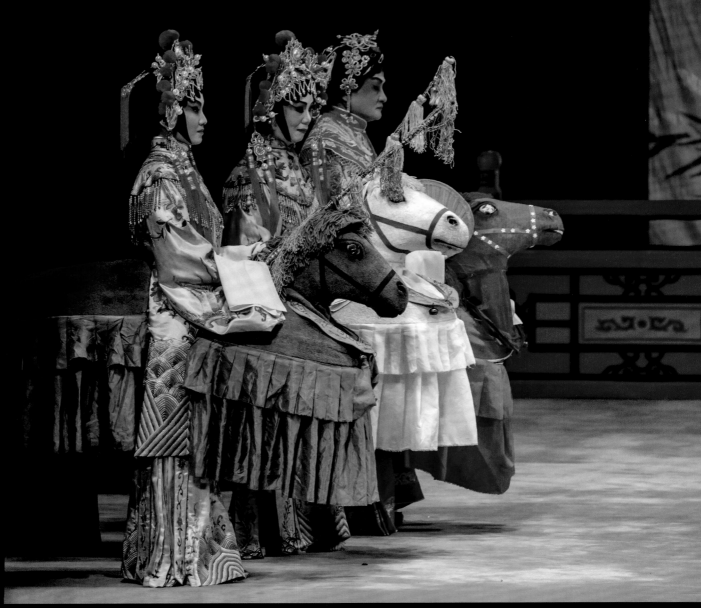

六匹馬列陣兩旁
左前起：莫心兒、黃淑貞、陳永光（反串）
右前起：羅惠華、吳梓琳、李晴茵

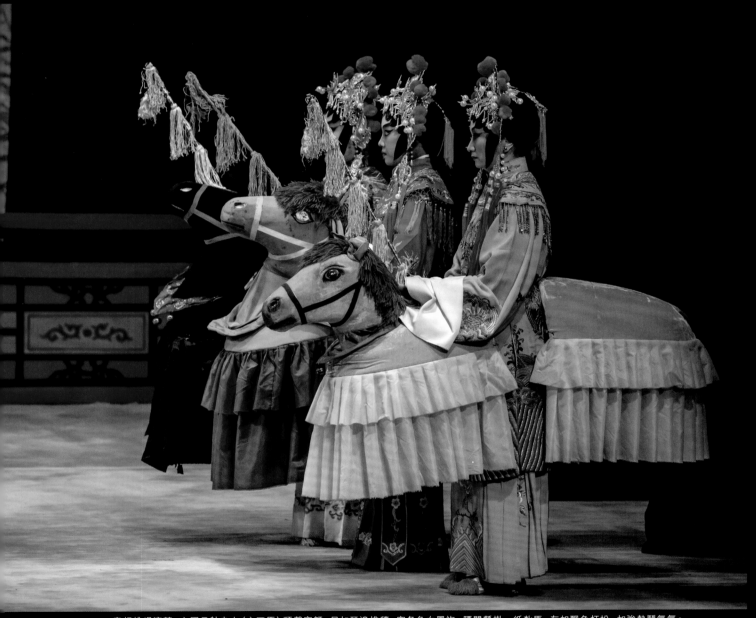

亮相排場演藝：六國元帥夫人（六匹馬）頭戴宮額，另加耳邊排穗，穿各色女鳳袍，腰間懸掛一紙紮馬，有如飄色打扮，加強熱鬧氣氛。

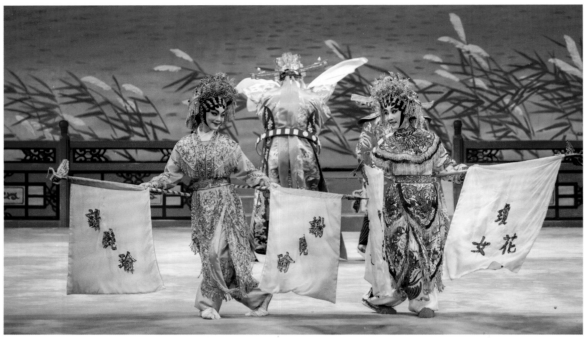

推車（尾車）演藝：最後由（左起）：謝曉瑜、瓊花女推雙車。

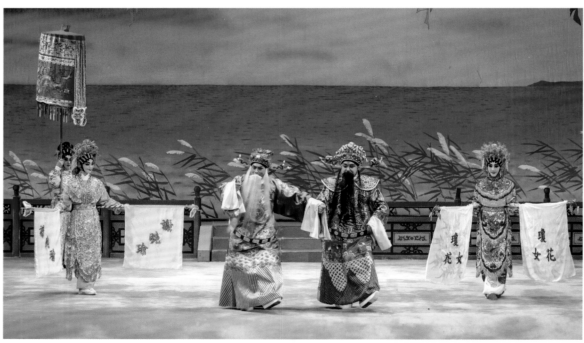

公孫衍、蘇秦雙坐車（左起）：謝曉瑜、一点鴻、郭啓輝、瓊花女。

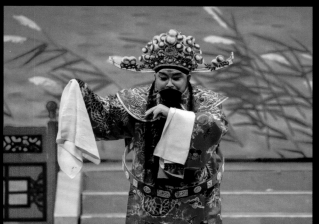
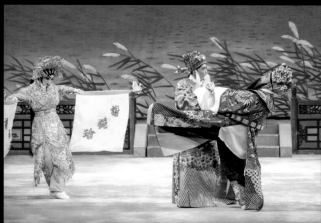

八拜之交演藝：公孫衍（一点鴻）送別蘇秦（郭啓輝），為表示雙方互相尊重，兩人下車行一大禮。

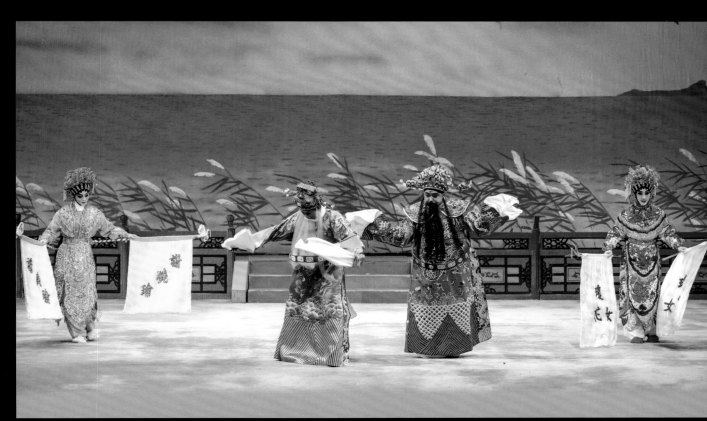

公孫衍（一点鴻）與蘇秦（郭啓輝）表演雙坐車。

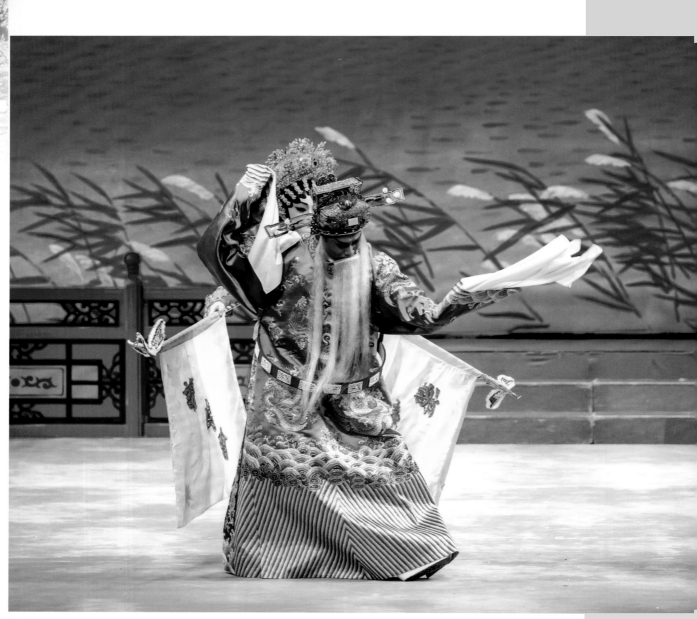

掛白鬚的公孫衍（一点鴻）「坐車」演藝。

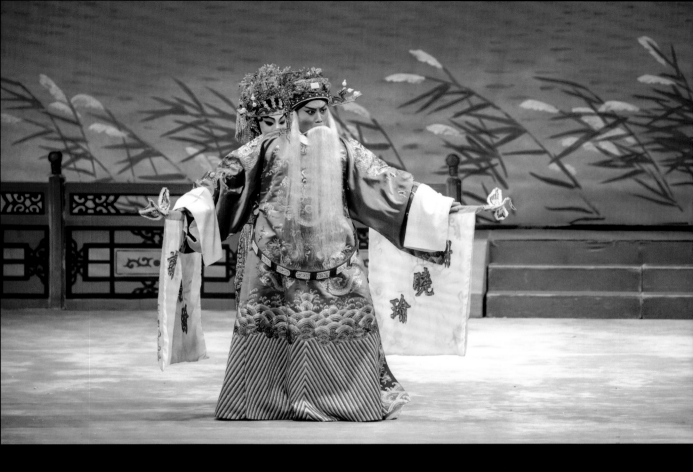

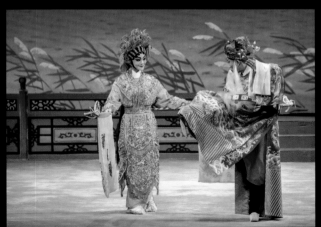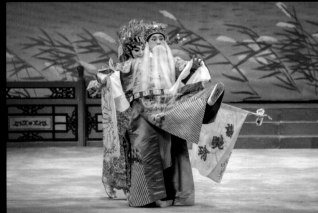

坐車專技演藝：公孫衍（一点鴻）表演「路遇不平，借力，拗腰、枕竹、瞱靴底」功架。

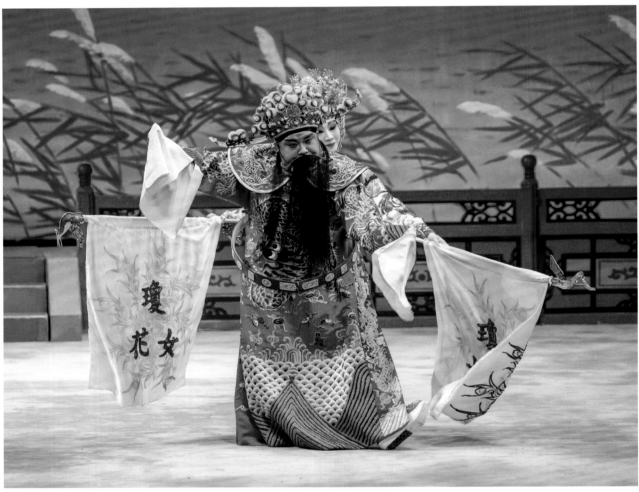

掛黑鬚蘇秦（郭啓輝）「坐車」演藝。

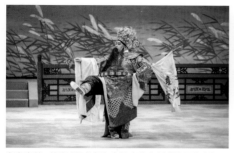
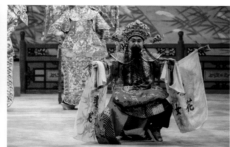
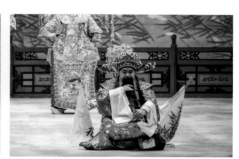

坐車演藝：蘇秦（郭啓輝）表演多次上落「拗腰」功架。

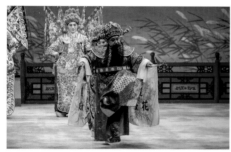
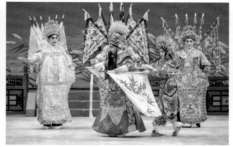
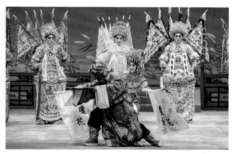

坐車專技演藝：蘇秦（郭啓輝）表演「路遇不平，借力，拗腰、枕竹、矖靴底」功架。

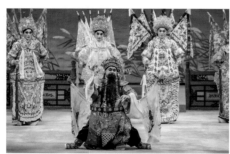
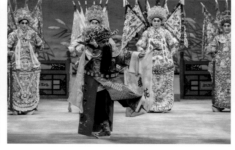
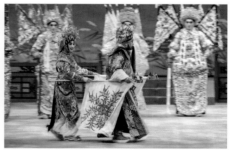

坐車演藝：蘇秦（郭啓輝）表演「行車」功架。

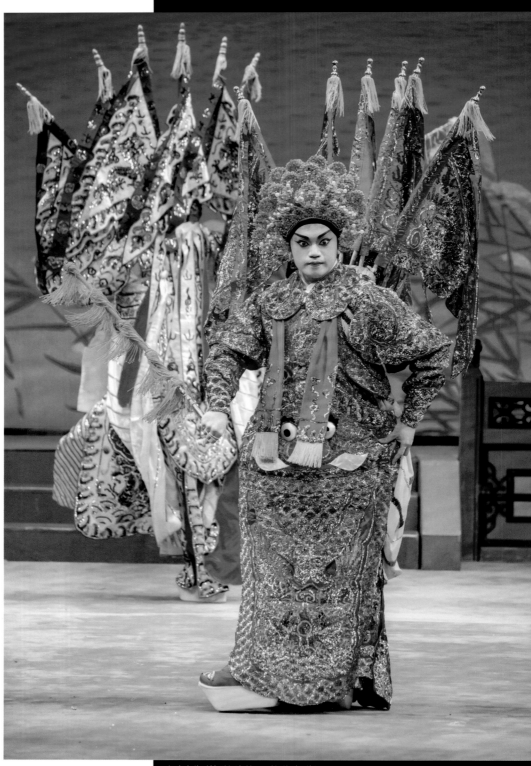

小武大靠（策騎）演藝：元帥（譚穎倫）

小武大靠（策騎）演藝：元帥（王志良）

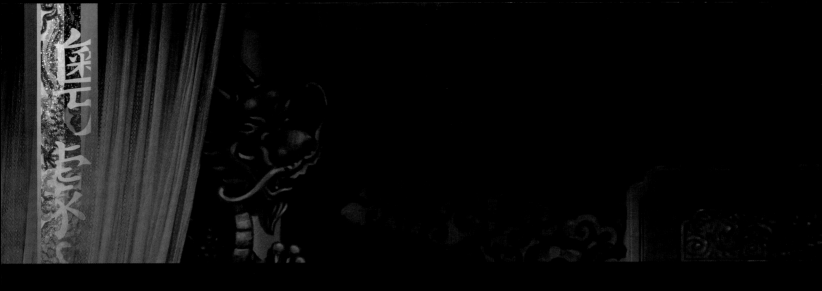

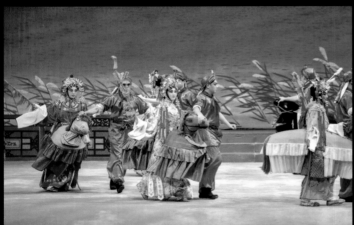

龍虎武師演藝（帶馬跑圓場）

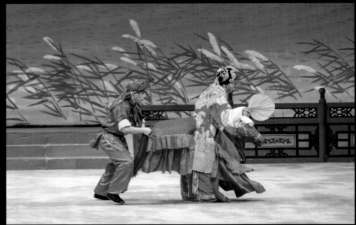

包尾胭脂馬演藝：夫人「反串女丑」（陳永光）、馬伕（蘇鈺橋）

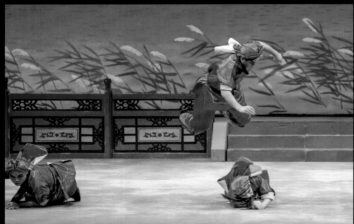

龍虎武師演藝：滾動、空翻

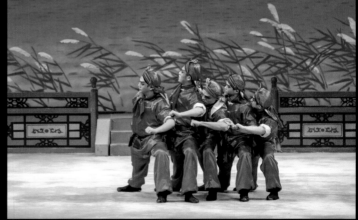

龍虎武師演藝：蹲翻

［龍虎武師演藝：①帶馬出場 ②後翻 ③大翻 ④滾動 ⑤空翻 ⑥蹲翻 ⑦輪翻 ⑧衝翻 ⑨肩翻］

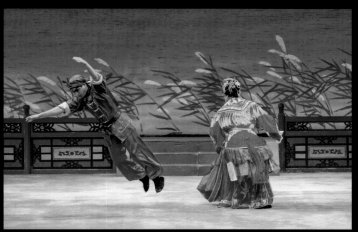

龍虎武師演藝：搶背

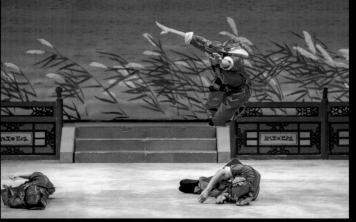

龍虎武師演藝：滾動、空翻

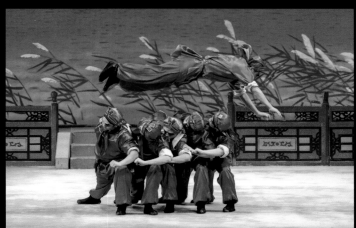

龍虎武師演藝：衝翻

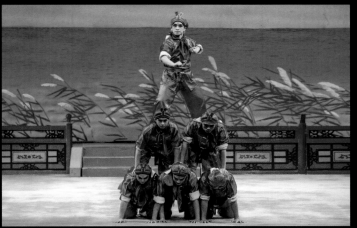

龍虎武師演藝：疊羅漢

身穿「彩旦衣褲」的「包尾胭脂馬」夫人
（陳永光反串）

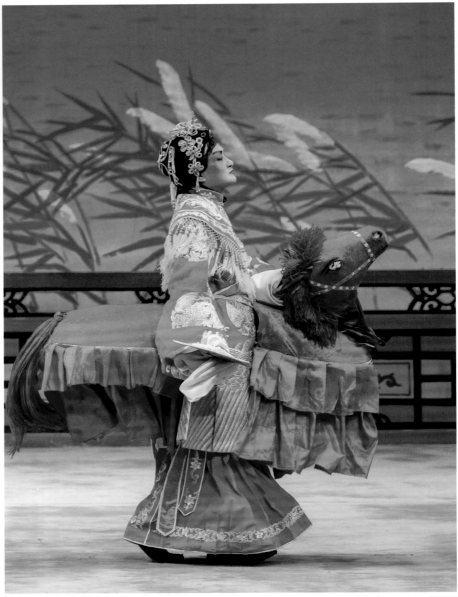

以往飾演「包尾胭脂馬」夫人的演員是穿「彩旦衣褲」。是次演出，陳國源仿效一九八九年香港文化中心開幕滙
演的《六國大封相》由陳永光「反串女丑」飾演的「包尾胭脂馬」夫人，改為化「包大頭」妝，穿紅鳳袍以示與其
他夫人身份相同，儀態莊重，不作惹笑表演。

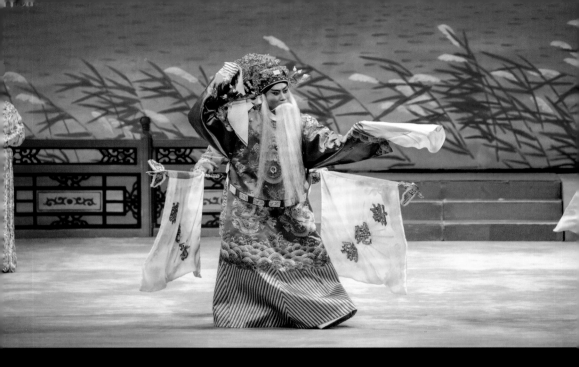

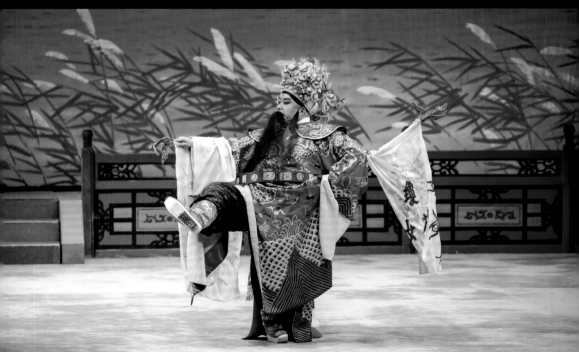

是次演出陳國源安排掛白鬚的公孫衍（一点鴻）和掛黑鬚的蘇秦（郭啓輝）同場雙坐車。

［坐車專技演藝：借力、拗腰、枕竹、曬靴底，落腰腳上下多次，拗腰幾乎貼地，又以單腳安坐車中，隨車前進，左右招呼照應，配合路途平坦或凹

案例2:《仙姬送子》行當穿戴文化

　　《仙姬送子》跟《六國大封相》一樣都是傳統粵劇吉祥開場例戲。過去戲班下鄉作酬神演出,每一個台期在正本戲演出之前(當中一天),要先演這個例戲。

　　粵劇演出的《仙姬送子》有《大送子》及《小送子》[63],主要演員有十多二十位:演董永的小生、演仙姬的七位花旦、演殺手裙的四位生角、演擔羅傘的丑生、演抱子的花旦、演持旗牌的四位生角等。全劇是以古腔唱出內容:首先董永因獻絹有功,被封為「進寶狀元」,並在大小將士陪同下奉旨遊街;接着董永在一眾仙姬中找尋妻子七姐,仙姬們在一片鼓樂聲中,以靈活的舞蹈動作,再配上舞台燈光效果,以「反宮裝」來表現瞬間變身的專藝技巧,這場戲一句台詞也沒有,所有的意思都是通過演員的關目、肢體語言、舞蹈動作和排場等等來表示,這兩段一氣呵成的情節就成了整個《仙姬送子》中的重頭亮點了。

　　據楊恩壽在同治四年十二月初三(一八六六年一月十九日)的日誌中記述旅居廣西時,曾於廣東會館觀看「宮裝送子」,由此可知,「反宮裝」在一百五十多年前已見於粵班的演出。古本「宮裝送子」,行內稱為「十三支」,因為劇中包含了十三支牌子。全劇分為「別洞」、「別府」和「送子」三場。「宮裝送子」是因為七位仙姬都頭戴正鳳、身穿宮裝,在劇中表演「反宮裝」的舞蹈專藝技巧而得名,能演「宮裝送子」的都是粵劇大班。而這個戲的成功與否,從某種程度也可以從劇團的女角的實力來評論[64]。

　　棚戲(神功戲)《仙姬送子》是由正印花旦擔演「抱子」角色,並由正印小武擔演第一個殺手裙角色,董永由正印小生擔當(後改文武生)。

　　何孟良指出現今的《仙姬送子》與傳統基本沒有太大變化,只有四個「殺手裙」,即狀元身邊的四個衙差,他們的穿戴打扮完全不同了,過往是蓮子袍、紅氈帽,即衙差打扮,但現在變為海青、紮巾,就如俠士裝扮,原因在於殺手裙第一個是正印小武,便特意打扮得較英氣,而何孟良認為儘管他是擔班,但在劇中他就是殺手裙,應尊重角色原來裝扮。但現在的人,尤其在香港,他們覺得自己是文武生,覺得衙差裝扮很土氣,便打扮得像俠士一般[65]。　此外,過往「抱子」花旦是穿梅香衫褲的,陳國源認為天宮不應穿衫褲,應穿簡單的古裝。

　　《仙姬送子》的「宮裝送子」是焦點。以「反宮裝」正是「宮裝送子」的粵劇穿戴特色[66]。

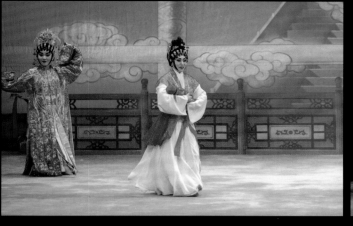
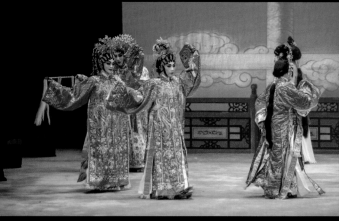
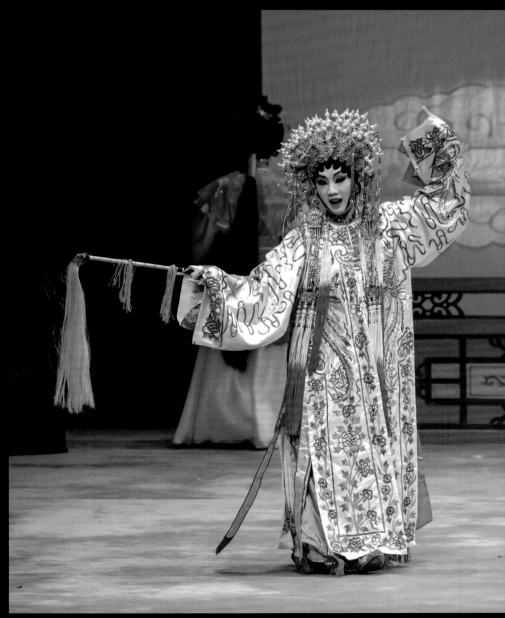

六位仙女姐姐（李晴茵、郭竹梅、芳曼珊、蔡婉玲、李澤恩、謝曉瑜）陪同仙姬（七姐）（瓊花女）下凡送子歸還狀元董永。第一場「別洞」：叙述七姐壽辰，六位仙女姐姐前來祝壽。隨後玉帝降旨，命七姐下凡將她與董永相戀而生下的兒子，送回給董永。

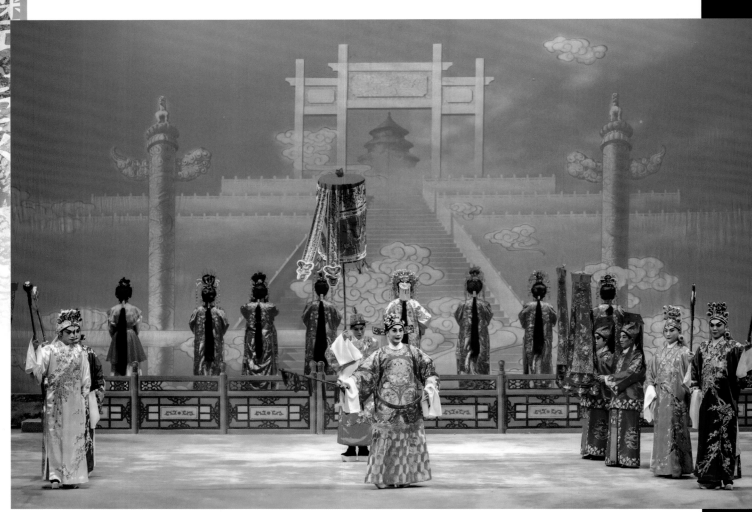

董永迎接仙姬

一般飾演董永是戴黑紗帽，穿紅圓領；此劇中演員選擇了戴花紗帽，穿車繡金團龍紅蟒。

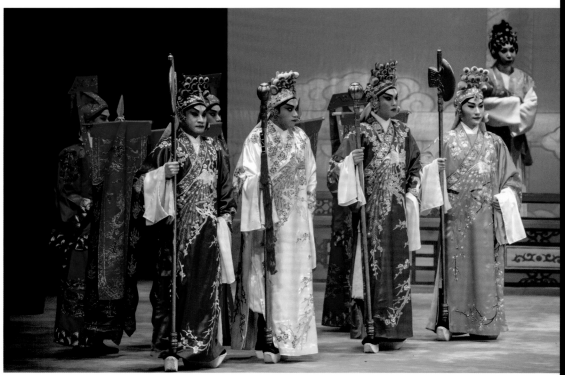

殺手裙（左起）：（袁偉傑、譚穎倫、黃成彬、謝建業）手持金瓜、御斧保護狀元（四件海青同一圖案）。

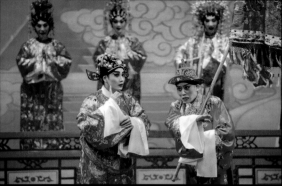

董永聽見仙樂

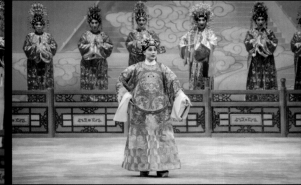

董永抬頭觀望

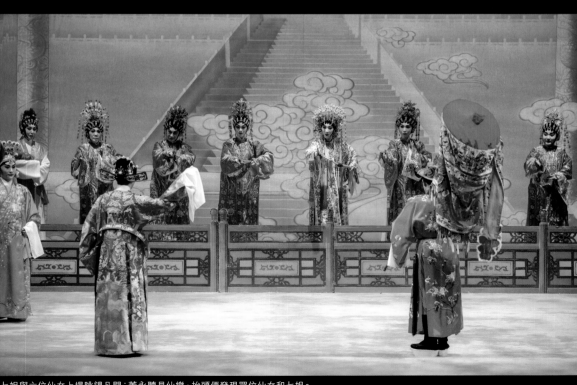

七姐與六位仙女上場眺望凡間;董永聽見仙樂,抬頭便發現眾位仙女和七姐。

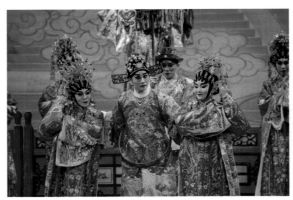

兩位仙女姐姐（左）郭竹梅、（右）李晴茵，協助七姐試探董永。

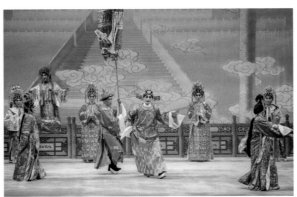

中軍（一点鴻）、董永（王志良）在仙姬中「織八」（正宗傳統程式，穿梭之意）。

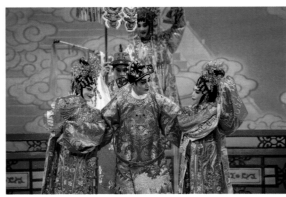

當董永在仙女群中找尋妻子，六位仙女身穿宮裝（花旦服裝的一種）表演「反宮裝」（正宗傳統程式的一種，舞蹈色彩很濃）在瞬間的變身幻化。

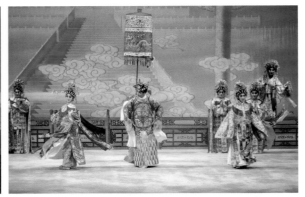

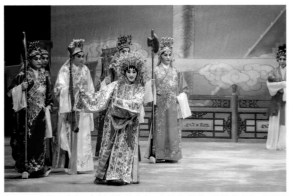

仙姬（七姐）下高台，衣邊「推磨」（正宗傳統程式，找尋之意），遇見董永。

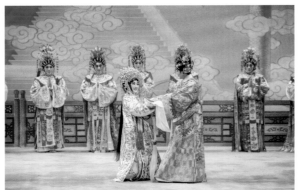

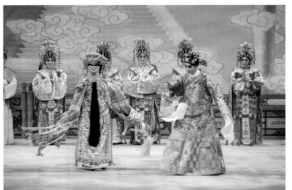

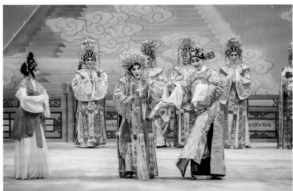

七姐（瓊花女）表演（反宮裝）與董永相會。

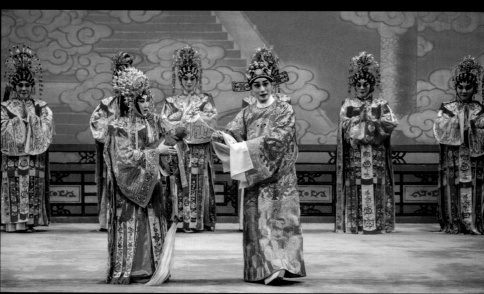

仙姬與董永相會，送回兒子

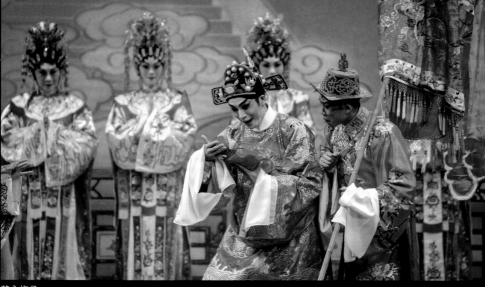

董永抱子

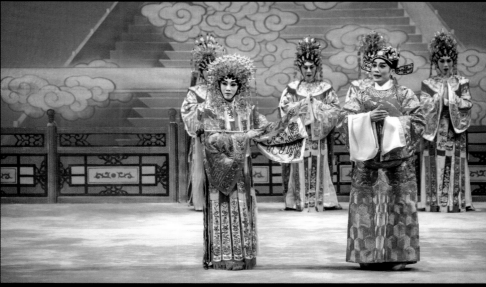

互訴衷情

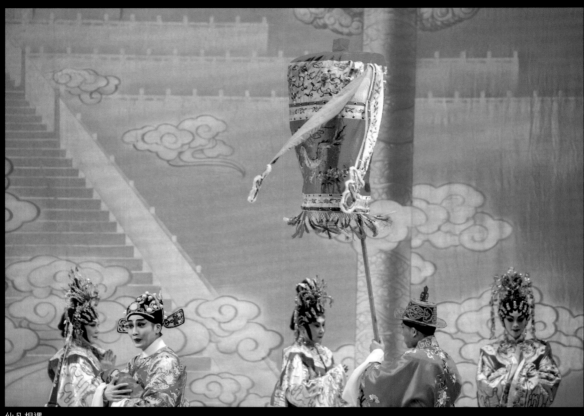

仙凡相遇

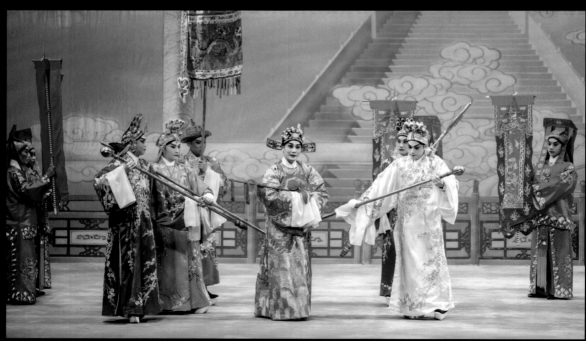

四殺手群擾扶手抱兒子的董永

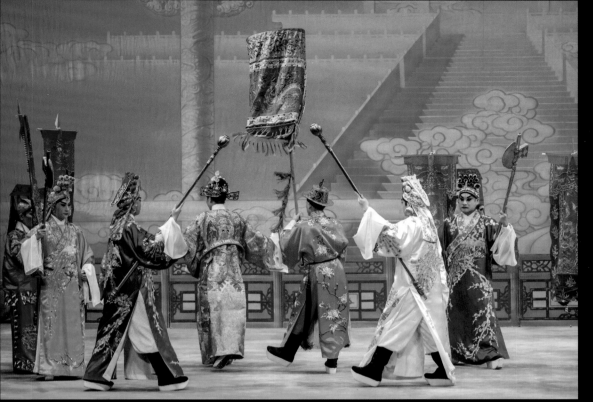

仙凡分別

身穿梅香衫褲的「抱子」花旦（芳曼珊）

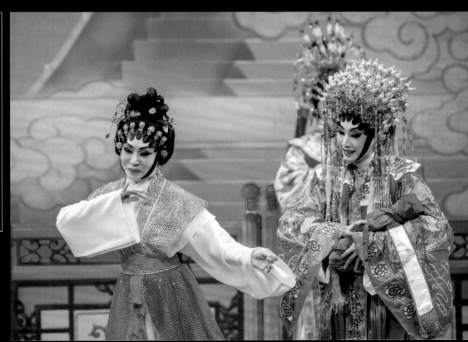

穿古裝的「抱子」花旦（王超群）奉還嬰兒予七姐（瓊花女）。

過往「抱子」花旦是穿梅香衫褲的，陳國源認為天宮不應穿衫褲，應穿簡單的古裝。她在是次演出中將由王超群飾演的「抱子」仙女改為穿古裝。

案例3：移植京劇《昭君出塞》尚派表演風格演繹粵劇「武昭君」

文戲武唱：中國傳統戲劇的表演藝術包括唱、唸、做、打四方面。而做與打都表現了舞台藝術「凡動必舞」的要求。舞是一種動作線條身段美，包括陰柔的和陽剛的。所謂文戲與武戲，到了最高境界時，「文戲武唱」，意思說柔的剛的功架都是深厚非常，功底精湛，不露痕跡，自然流麗，把演員的手、眼、身、髮、步等五種表現達至做打動舞蹈美的至高藝術境界，如本文研究尚小雲的《昭君出塞》。

一九三五年，由李壽民改編的全套《漢明妃》在北京首演。此劇由崑曲〈出塞〉發展而成。〈出塞〉是全部《青塚記》的一節。尚小雲飾演王昭君。在〈出塞〉中，他大膽採用了「文戲武唱」的方法，載歌載舞，聲情並茂，把京劇旦行幾乎所有的步法都組織進去了，還吸收了武生的身段動作。全劇充分反映了尚派飽滿、強烈、清健、豪放的風格。其表演手段層出不窮，通過種種程式化的舞姿創造了一系列動態畫面。他運用了大跨腿、大弓腿、大揚鞭、急搓步和上馬時單足顛顫、垛泥、趟馬圓場等動作，細緻地刻劃了王昭君的離愁別緒和邊塞的荒涼。他塑造了口中曲子、盔上翎子、手裏馬鞭、身上斗篷的王昭君藝術形象，渲染了「馬活人俏」的表演效果，這「馬上昭君」的載歌載舞，被譽為一幅幅活的「佳人烈馬圖」[67]。

二〇一六年，陳國源師傅移植京戲《昭君出塞》尚派表演風格，精心重塑「王昭君」，特邀文武兼擅的國家一級演員黃偉坤反串飾演王昭君。劇中黃偉坤保存粵劇重唱情的風格，加插京劇的揚鞭、搓步和趟馬等舞姿身段，並以武場功架演繹粵劇「武昭君」。

以「武昭君」來演繹《昭君出塞》，正體現出粵劇是不斷吸納其他戲種的優點來改進自己，具開放創新精神。

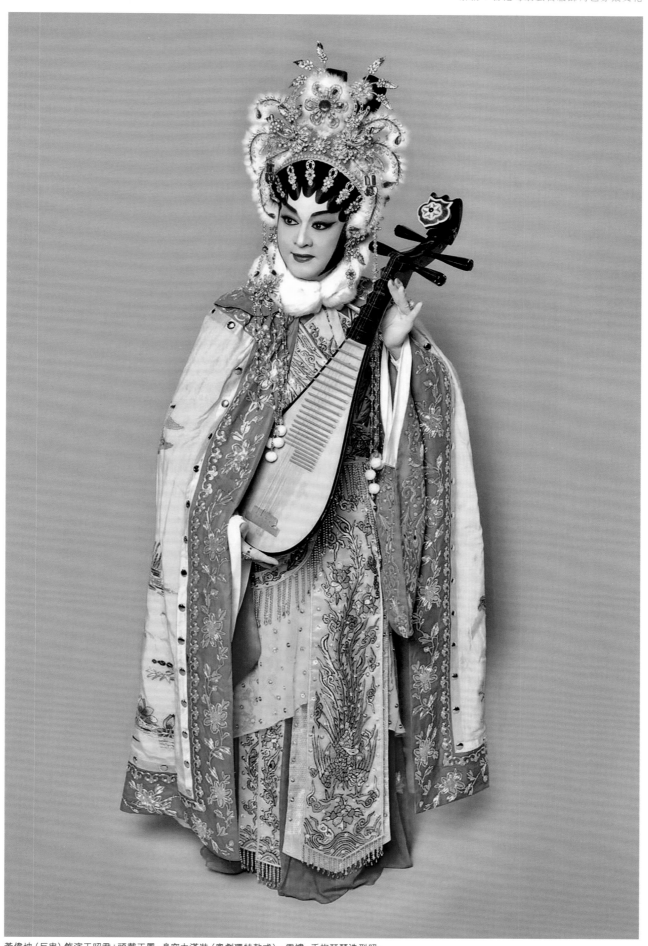

黃偉坤（反串）飾演王昭君：頭戴正鳳，身穿大漢裝（粵劇獨特款式）、雪褸，手抱琵琶造型照。

陳國源移植京劇《昭君出塞》尚派表演風格演繹粵劇「武昭君」

千鳳陽劇團　陳國源提供，黃麗霞拍攝

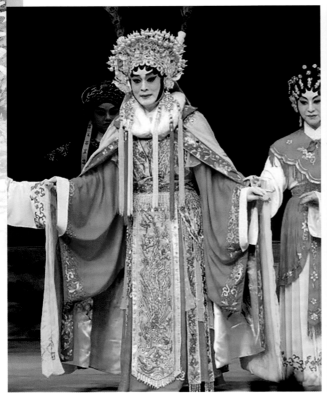

王昭君（黃偉坤）坐車出塞

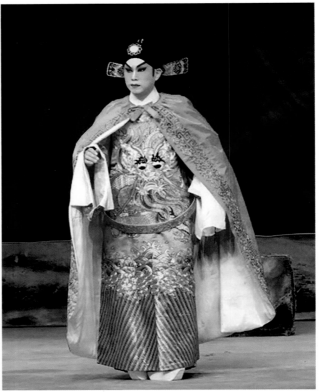

韓昌（家浚耀）護送王昭君出塞

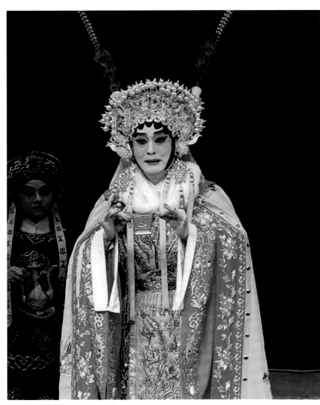

王昭君（黃偉坤）拜別故鄉

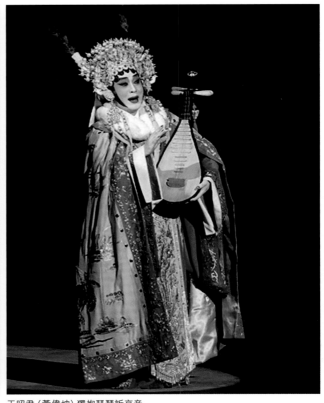

王昭君（黃偉坤）獨抱琵琶訴哀音

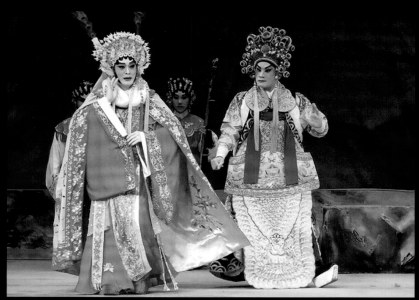

呼韓邪單于（袁偉傑）傳令登程 速回國往。

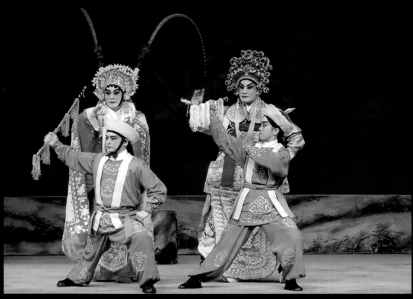

山路崎嶇，車輦難走，呼韓邪單于（袁偉傑）傳令帶馬上來。

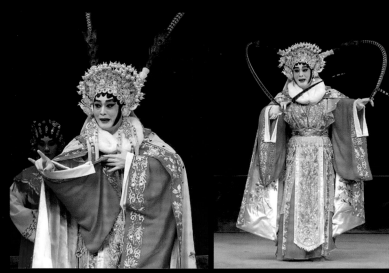

黃偉坤高唱「昭君出塞」　　　　　　　　耍翎子

劇中黃偉坤保存粵劇重唱情的風格，加插京劇的揚鞭、搓步和趙馬等舞姿身段，並以武場功架演繹粵劇「武昭君」。

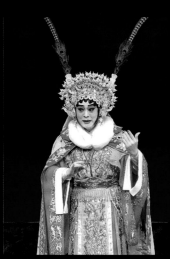

彈琵琶

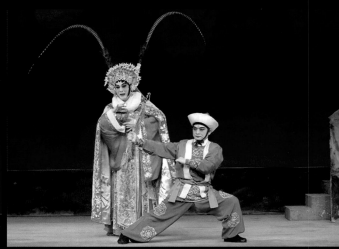

馬童（蘇永池）帶馬

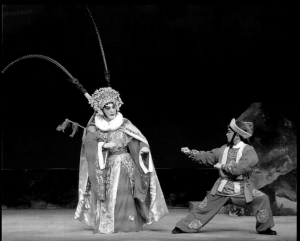

上馬

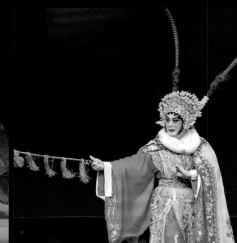

王昭君馬上回望故鄉

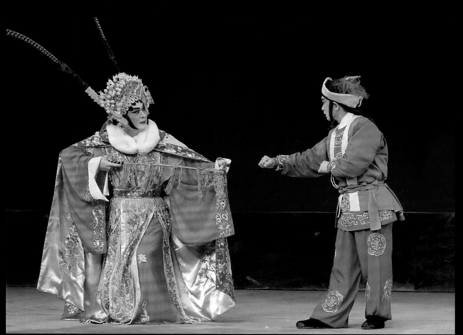

劇中黃偉坤保存粵劇重唱情的風格，加插京劇的揚鞭、搓步和趙馬等舞姿身段，並以武場功架演繹粵劇「武昭君」。

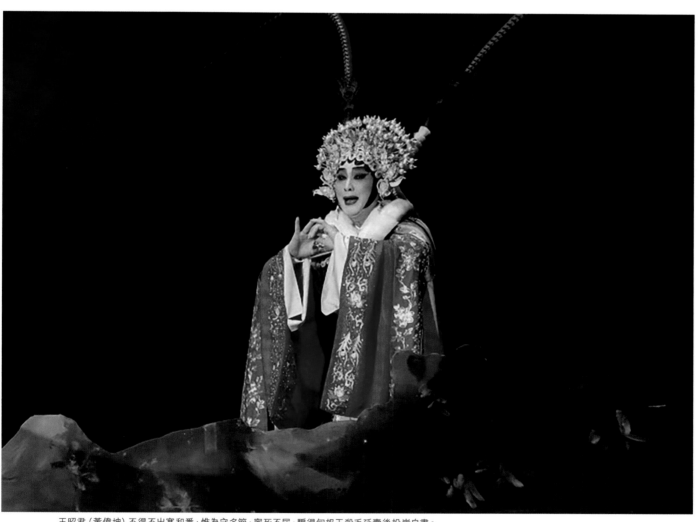

王昭君（黃偉坤）不得不出塞和番，惟為守名節，寧死不屈，騙得匈奴王殺毛延壽後投崖自盡。

案例4：粵劇「包大頭」的裝扮藝術

　　「包大頭」據說源於清末京劇名旦梅巧玲由於自忖人老體胖皺紋多，恐怕扮相不美，便創用七八尺長的黑紗布來包頭；在勒頭的時候，用手把額頭皺紋向上推，化妝師便把黑紗布繞頭一匝，勒緊後再推再勒，直至看不見皺紋為止，如此包大頭後看來年青了，眼睛也顯得有神。「貼片子」是清末京劇名伶餘紫雲的發明，以真的人髮（近年亦有見用人造纖維）製成，分為小片和大片兩種；以刨花水作黏劑，把小片貼在額際，大片貼在兩頰邊沿，作為女角額髮和鬢髮的誇張裝飾，使旦角顯得更為俏麗，同時可以令男子反串女旦時太闊大和方型的臉，變成瓜子面胚的美人俏臉。通常所貼小片約五至七片，大片只用兩片便足夠了[68]。

粵劇「包大頭」的裝扮藝術

紅船粵藝工作坊提供，家浚耀攝影
旦行角色「包大頭」過程由芳曼珊示範

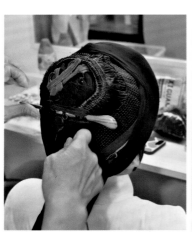

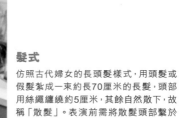

髮式

仿照古代婦女的長頭髮樣式，用頭髮或假髮紮成一束約長70厘米的長髮，頭部用絲繩纏繞約5厘米，其餘自然散下，故稱「散髮」。表演前需將散髮頭部繫於頭上網巾之中，將末端部分挽成髻狀，用骨簪別住。

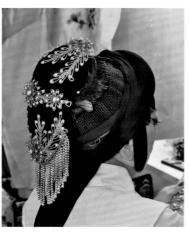

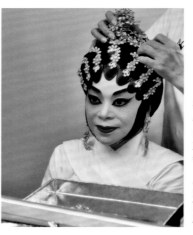

塔花

化妝飾物，是舞台上旦角飾演夫人身份的頭飾。用金銀線製作，色彩斑斕，富麗堂皇。把它戴在旦角演員額頂正面髮髻上，故稱為「塔花」。

片子：前額正中貼一片橢圓回形片子，兩旁依次各貼2-3片，代表角色的額髮。把兩片大片子從兩鬢到兩腮由上而下貼在臉上，代表角色的臉髮。

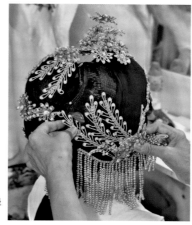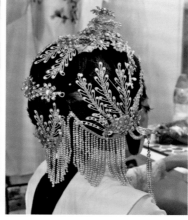

在半月花上插上耳邊鳳，加吊珠。

夫人身份扮相

頭頂正中插上塔花，兩鬢橫披串珠瓔，後鬢插上兩件半月花加吊珠瓔，另加橫鉋，塔花左右再加碎花。

前額的片子石七個，再配耳環一對，後鬢上再插上一對葫蘆簪。

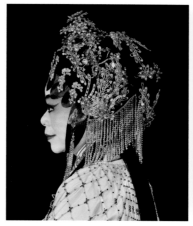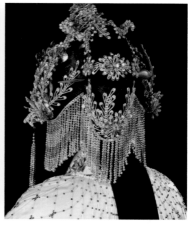

「包大頭」配件：花塔、耳邊鳳、前鬢額、橫額、後髮額、葫蘆簪、片子石、耳環。

「丹鳳朝陽」金銀線貼石頭面妝扮（側、後）。

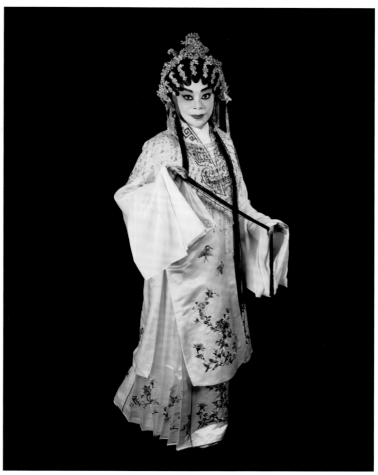

芳曼珊示範「丹鳳朝陽」金銀線貼石頭面妝扮，穿黃色大緞手繡女帔風，上身佩戴玻璃管珠肩。

案例5：粵劇「開臉」的色彩性格

　　早期粵劇十大行當中，粵劇實行「開臉」行當屬於「外」類，也稱「外腳」。清末民初，粵劇十大行當重新進行整合才正式稱「大花臉」。在表演風格上近似京劇的「銅錘花臉」。這個行當因表現具體戲劇人物的需要，演員要勾畫臉譜，故稱「花臉」，但為了與同樣要開臉、着重表現忠勇武將的二花臉區別開來，而稱「大花臉」。大花臉扮演戲中身份顯赫的反派權貴人物，多開白色臉譜，掛滿髯，在戲中大多負責配演，例如在傳統粵劇《鳳儀亭》中扮演董卓，或在《華容道》中扮演曹操等反派角色。傳統粵劇大花臉演唱時嗓音頗有特色，音域寬廣，穿透力強，行內俗稱「鐵聲」，現在已較少見。劇團實行「六柱制」後，大花臉這個表演行當已被取消，演出時按照劇情的需要，由正印武生或第二武生去替代[69]。

　　早期粵劇的臉譜，大多數具有鮮明的特點。由於戲班活動的地區不同，臉譜的分類和特點也有差異。廣州地區粵劇臉譜大體可分為四類：一是「黑白臉」，只有黑白兩種顏色，是表現忠厚、耿直、俠義的人物的，如包拯、張飛、李逵、焦贊等。二是「二腿臉」，一般是用以表現奸邪人物，也有用以表現正面人物的，如魯智深、以及出家之後的楊五郎等。三是「三塊瓦」，用紅、黑、白三種顏色塗臉，忠奸人物均可用。如龐統、時遷、蔣幹、紂王、申公豹等。四是「五色臉」，通常用的五色是紅、黃、黑、白、綠，個別臉譜有金、藍等顏色，如金兀朮、蘇寶同、李元霸、王天化等用的臉譜。各種人物的臉譜也各有來歷或寓意。黃巢臉譜有三隻金錢，是根據唱詞「一字紅眉三金錢，暴牙露齒兩臉紅」畫出來的；夏侯惇的單眼臉譜，是根據《三國演義》的記載畫出來的……「六分」的六個演員全要開臉，扮演各不相同的人物：第一個專扮忠良人物，第二個專扮山大王，第三個專扮奸佞角色，第四個專扮大將，第五、六個扮演殺人越貨的嘍囉。

　　粵劇臉譜總的特色是：不戴頭布、顏色塗到頸部、黑白色之間強調黑色由濃而淡漸次化開（行話稱「淡筆」），用燈心草畫髯鬚，不用「耳毛子」，五色臉多數配戴五色鬚等[70]。

　　例如文武生李秋元在《鍾馗嫁妹》之〈說嫁〉折子戲中扮演鍾馗一鳴驚人，劇中李秋元是根據傳統京劇扮相來塑造鍾馗的，值得細說。鍾馗為人耿直剛烈且具有文韜武略，曾考中武舉人，但因相貌長得醜陋，竟被取消了功名。他一怒之下猝死。死後到了陰間，閻王憐惜他的才學和品格，授以官職，專司陰間不平之事。這個神話人物在中國傳統繪畫中是以文官形象展現的：黑臉虯髯，身穿官服，頭戴紗帽，但是在傳統京劇中卻塑造得十分奇特。按中國戲曲學院編繪的《中國京劇服裝圖譜》描述：鍾馗衣由紅官衣和三尖領，靠甲等兩部分構成，以紅官衣為主體，以戎服的部分物件作為輔襯。文武因素相融合，象徵了人物的文武全才。它的飾物不用玉帶，而改繫花臉用鸞帶，與角色行當和剛烈性格取得了一致。在人物形體上，加用墊肩和墊臀等輔助性服裝物品，使人體變形，象徵人物形象醜陋。它的官服袖式也很別緻：左帶水袖，右無水袖而繫住袖口，袖口上直立一個尖細物，象徵右手的第六指。總起來看，鍾馗衣的造型體現了人物身份、品質、性格及生理的綜合特徵，所運用的是具有象徵性的藝術誇張手法，人物被塑造得十分生動，既醜陋而又可愛。它是京劇傳統服裝中「凌亂美」的一個典型[71]。

粵劇「開臉」的色彩性格

王梓靜拍攝及提供

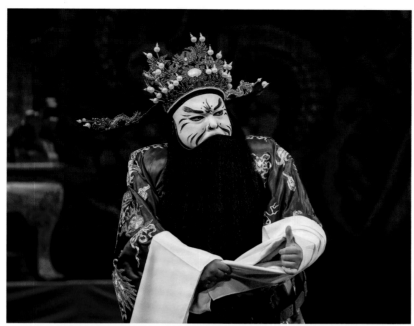

丑生梁煒康在《八千里路雲和月》一劇中飾演奸相秦檜化黑白「二腮臉」。

黑白「二腮臉」的構圖特式：臉部着色，白多黑少，黑色只作粗線條畫在臉上。眉、眼、嘴的構圖都比較誇張，講究紋飾（眼多畫成三角眼，眼角有奸紋）。整體上，運用粵劇臉譜化妝的化筆技巧，使黑白兩色有過渡地相連。白色在戲曲臉譜中寓意是多疑、善詐、陰毒，開白臉者都是由外腳（大花面）扮演戲中奸臣。

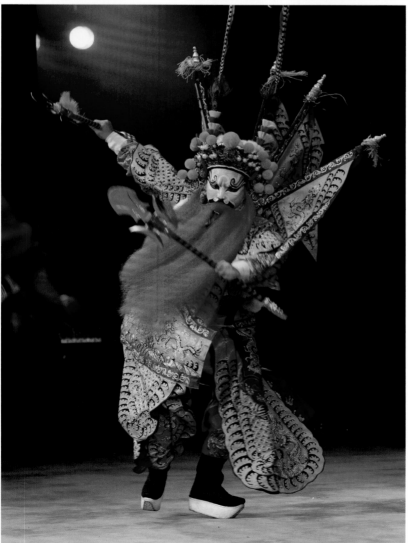

洪海飾演的典韋化「五色臉」，掛「縐紅髯」（別稱「紅口」。即在黑夾嘴髯嘴角處左右打兩縐紅鬚），頭戴「紮巾盔」，插翎子，穿大靠，紮四支靠旗，足穿高底靴，手執「方天畫戟」。

五色臉即是彩色的兩截臉，雙眼構圖相連，嘴窩通常比較誇張。而最大的特點是額、頰分成兩種顏色，通常是額黃頰綠，用黑、白、紅三色構成線條，而紅色有時在嘴窩和額頂構成色塊。此外，五色臉在用色上也存在金、藍兩種顏色（如洪海飾演的典韋，就是以金色作面頰的顏色）。五色臉除了用於神、妖之外，一般也用於山大王、將相、番王等，人物性格都是比較激烈的。構圖形式上，粵劇臉譜比較誇張眼窩和嘴窩。構張眼窩的方法有：在眼部的後半部或眼肚位置開始，加一個近橢圓形的白圈，使眼窩遠觀有雙目圓睜的感覺；在眼肚或下眼角加上紅點或白點，這不但使觀眾更加注意演員的眼神，紅點也能令雙目有滿佈紅絲的感覺；在眼肚上加上鋸齒形的曲紋，使人物看起來更兇暴，這是五色臉常用的眼部構圖方色。嘴窩的誇張是從嘴窩或鼻窩引伸出線條，在兩頰構成粗曲線，藉此加大嘴形。五色臉的構圖方式：有眼下加點，或額上加豬鼻雲（讀上聲）這種獨特的構圖形式[73]。

丑生梁煒康在《南宋飛虎將》一劇中飾演番將
金兀朮化「五色臉」

「五色臉」的構圖特色：額、頰分成兩種顏色
（額黃頰綠）用黑、白、紅三色構成線條，紅色
有時在嘴窩和額頂構成色塊。雙眼構圖相連
（誇張眼窩），在眼的後半部及肚位置開始加一
個近橢圓的白圈；在下眼角加上紅點或白點，
使觀眾更注意演員的眼神。嘴窩的誇張是從
嘴窩或鼻窩引伸出線條，在兩頰構成粗曲線，
藉此加大嘴形。整體上以此來勾畫出金兀朮暴
躁激烈的性格。

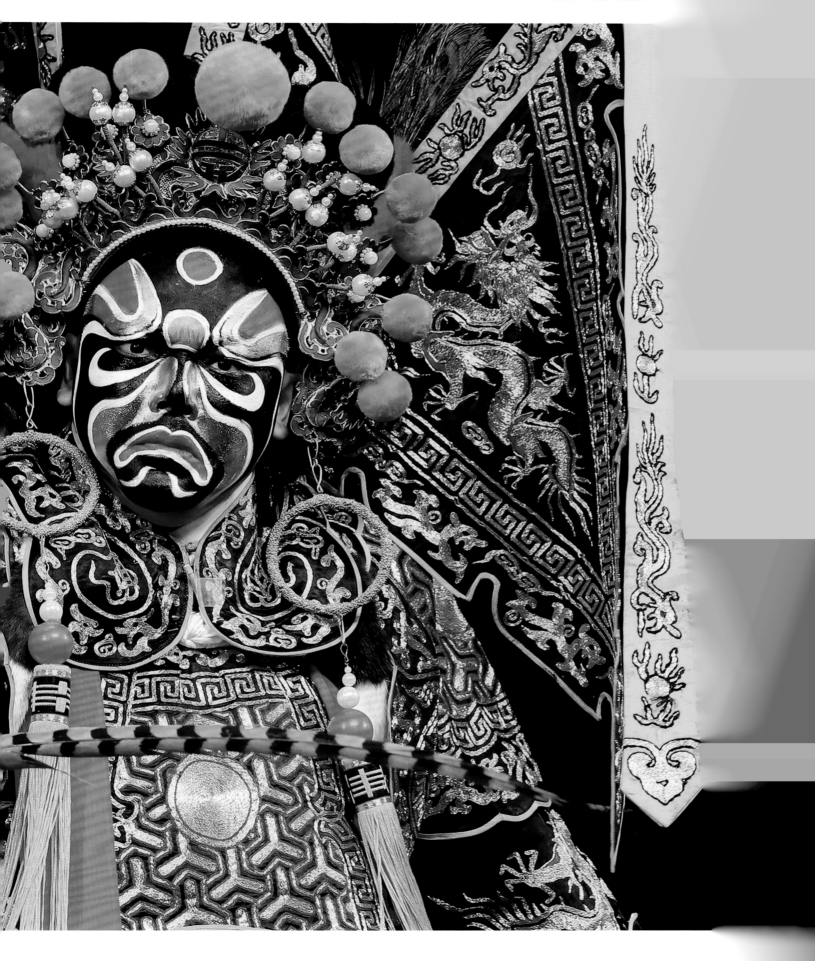

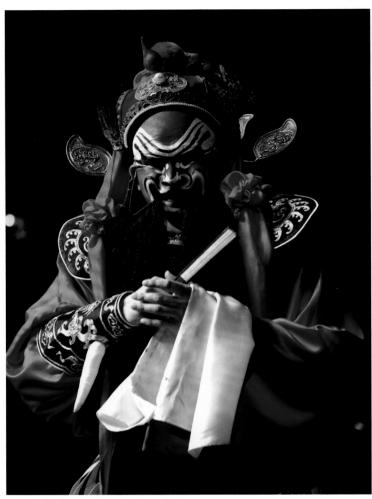

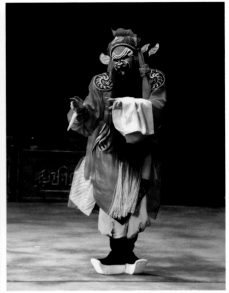

鍾馗（李秋元）：身穿的鍾馗衣由紅官衣和三尖領，靠甲等兩部分構成，以紅官衣為主體，以戎服的部分物件作為輔襯。文武因素相融合，象徵了人物的文武全才。它的飾物不用玉帶，而改繫花臉用鸞帶，與角色行當和剛烈性格取得了一致。在人物形體上，加用墊肩和墊臀等輔助性服裝物品，使人體變形，象徵人物形象醜陋。它的官服袖式也很別緻：左帶水袖，右無水袖而繫住袖口，袖口上直立一個尖細物，象徵右手的第六指；總起來看，鍾馗衣的造型體現了人物身份、品質、性格及生理的綜合特徵，所運用的是具有象徵性的藝術誇張手法，人物被塑造得十分生動，既醜陋而又可愛。

鍾馗（李秋元）：黑臉虬髯，身穿官服，頭戴紗帽。

　　又如另一文武生洪海在《戰宛城》中飾演的東漢末年名將典韋，化「五色臉」。中國傳統戲曲中典韋的角色，面譜以黃色為主，畫成花三塊瓦臉，表示其忠勇、兇猛，眉間勾雙戟，為其所用兵器。

　　從《粵劇臉譜集》可以看到粵劇臉譜有獨特的構圖方式，比較特別的有「五色臉」和「二腿臉」。例如丑生梁煒康在《南宋飛虎將》中飾演的番王金兀朮化的「五色臉」，以誇張的黑、白、紅三色在眼部和嘴窩構成的線條，勾畫出金兀朮的激烈性格；又如梁煒康在《八千里路雲和月》一劇中飾演奸相秦檜化的黑白「二腿臉」，將眼畫成三角眼，眼角有奸紋來勾畫出秦檜的陰險性格。

　　總括而言，粵劇這種抽象形態的表演藝術，透過服飾是按角色來分門別類，按照角色的身份，穿戴不同的服飾；不同的行當，都有各自特有的服飾打扮。透過不同圖案的不同象徵意義的式樣、不同色彩表現戲中人的等級，花紋圖案在戲服中既是裝飾，又有一定的象徵意義。由此可見，粵劇戲台服飾不但凸顯個性和特色，而且在爭妍鬥麗中發展[72]。

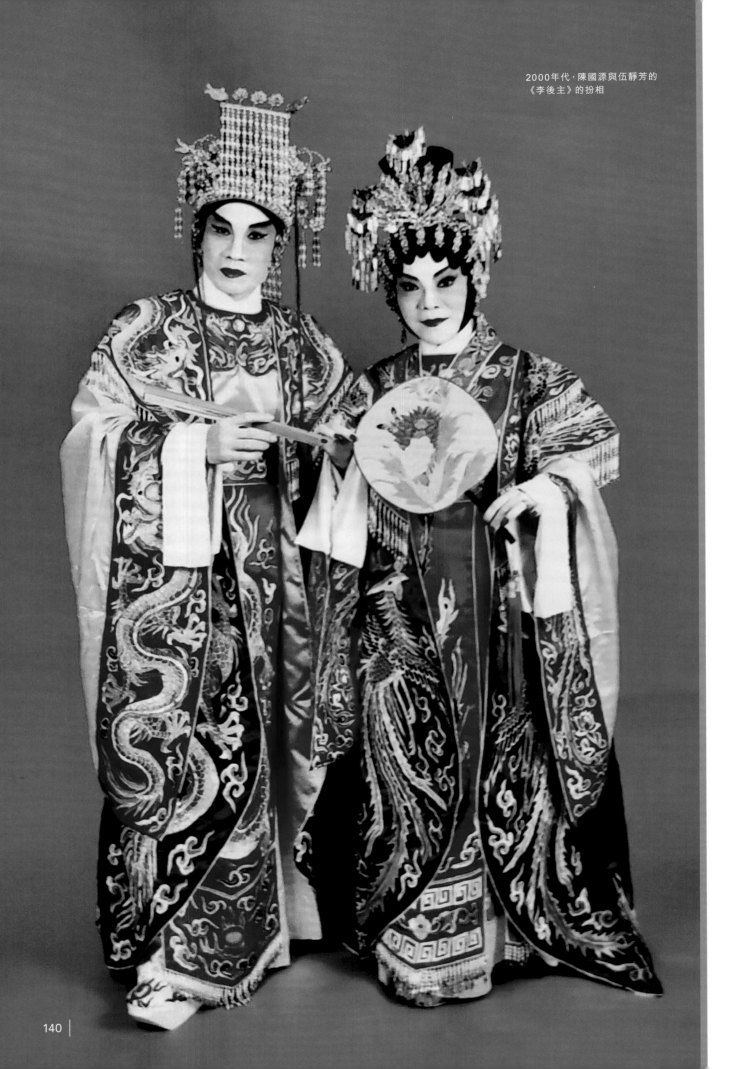

2000年代，陳國源與伍靜芳的
《李後主》的扮相

三

陳國源口述歷史

被訪者：陳國源

訪問者（1）：(口述歷史訪問)高寶齡

訪問日期：二○二○年十二月二、三日

訪問地點：沙田陳國源工作室

訪問者（2）：(粵劇戲台服飾錄影)高寶齡、伍自禎

訪問日期：二○二一年二月五、六、八、九日

訪問地點：陳慶社區會堂 ■ 記錄者：吳佰乘 / 整理者：高寶怡 / 校正者：詹鎮源

粵劇歷史

 中國戲曲始於宋代，是時稱為「彩唱」，最初宋人穿着當代的服飾，即所謂「時裝」來表演，編戲娛樂，其時形式為坐在椅子上唱戲，近似歌壇的形式。宋人當時表演用之時裝，多為粗衣麻布，後來不斷演變，尤其經歷戲曲文化最為昌盛的明末清初時期後，戲服變得非常華麗，如在咸豐年間，曾將清朝的各種圖案加在戲服上。慈禧太后時期，已有精美戲服，一般以織錦製作，繡上圖案，並以布料顏色區分角色和演戲風格，近似今日之戲服。中國戲曲以崑劇先行，繼而京劇，再有粵劇和其他地方戲曲。及至民初梅蘭芳的冒起及京劇的大盛，省、港、澳開始模仿他的表演及戲服設計，粵劇亦在此時急速發展。

 二次世界大戰爆發時期，大量粵劇老倌逃亡至湛江及澳門一帶，令澳門的粵劇曾蓬勃一時。戰後老倌、花旦匯聚香港，香港的粵劇正式起步，大量的班主和戲院老闆合作，尋求大量粵劇表演，以滿足當時作為市民唯一娛樂的需求。其中，「大鳳凰劇團」將五個戲班的主帥聯成一班，老倌包括馬師曾、薛覺先、靚次伯、任劍輝、白玉堂等，戲班長年無休，班主李少芸獲利不少。當時的戲院分為「三齣頭」，有天光戲、日戲和夜戲，接近二十四小時都有表演。一直至五十年代大量如唐滌生的編劇家出現，將香港整個粵劇行業推上高峰，甚至將粵劇傳揚至海外。

 戲曲從業者又被稱為「梨園子弟」，此稱呼衍生自唐代。因唐明皇對戲曲、雜耍、武術表演等有濃厚興趣，特設一花園名為「梨園」，供藝人表演娛樂，後人稱這些藝人為「梨園子弟」。

戲曲角色的等級分為一線、二線等，餘此類推；類型又分為大花面（代表奸角）、二花面（代表忠角）等，小生則為「正印」。除演員外，不可不提負責開列提綱的「開戲師爺」——早年粵劇沒有劇本，僅有「提綱」，並只有主要場口設曲詞，其餘場口為「爆肚」演出。至於「提場」，是類似今天的戲台監督，甚至比戲台監督地位更高，功力更深厚。提場多由過往的資深演員擔任，負責指示六大台柱，提示開場及在開場前講解表演內容等。粵劇有拜神傳統，膜拜華光師傅、田竇二師、譚公、張騫等。戲班重視拜神儀式，眾神在戲班內的地位無比崇高，放置祂們的戲箱稱作「神箱」，嚴禁女性靠近，更不可以坐於箱上。因為戲班演出十分害怕出現突發意外，故會祈求神仙保祐演出順利，亦為求安心。

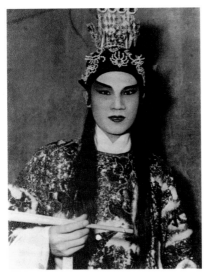

陳國源，因受石燕子、麥炳榮影響，改藝名陳燕榮。師父黃少伯為紅船中人。一九五四年他在落鄉班做「開口」演員，頭戴平天冠，身穿皇帝、將帥身份蟒袍，手持摺扇的戲裝扮相。

不同年代的粵劇服飾

粵劇的表達方式很多時會有演變，有別於「京班」(以前稱為北平戲)的固定不變。京班的角色扮相要一致，即使由誰來演都要跟從傳統。粵劇則會隨着時代潮流而作出改變，例如白雪仙演長平公主時的戲服就不斷有變化；林家聲的成名劇也曾經常修改以達至完美。我也跟從他們精益求精的精神，在頭飾和戲服製作方面多作變化。

到二十年代，知名如譚蘭卿、上海妹等的頭牌，她們飾演公主都是以唱戲來道出自己的公主身份，很少從頭飾打扮去顯示其身份，頭牌演隆重角色時也頂多會戴上「皇冠」。早期沒有「小古裝」的名稱，穿着長衫就是演小姐；男裝也是很簡單，一件盔頭可文武官並用，演員可以隨意更動。其中長衫以寬身穿着為多，長短則視乎老倌喜好，袖子的闊窄也是隨演員喜好而定，沒有太多規矩。即使演同一個身份，演員也會有長短闊窄不一的戲服。可見粵劇沒有一成不變地「寧穿破莫穿錯」的硬規矩，這些規矩可按實際需要作出調整。

戲劇盛行於清康熙、雍正和乾隆年間。當時戲劇的伶人十分光彩，稱為「優伶」。那時看戲是民間唯一的娛樂，惟能把戲曲唱好的人很少，加上皇帝也喜歡觀賞戲曲，更會邀請優伶入宮在幾個大戲台上演出，於是當時劇團會講究美觀而對戲服作出改良。此外，清朝宮廷服裝在中國歷史上最為講究，不少最美的圖案都衍生於清代，因此即使演出前朝戲曲的清代優伶，也會穿上樣色複雜漂亮的清朝服裝踏上戲台。

最傳統的戲服十分簡單，起初只是用漂亮顏色的布料，其後用織錦。二十年代前，戲服會繡上繡花，繼而流行繡空心花，即只繡牡丹花的外圍邊，內裏是留空的。這是因為繡工要經濟，並且要加上當時流行的手指甲大小的玻璃「小鏡仔」。這些就是粵劇在戲服上的一些轉變。

時至二、三十年代，之前用織錦已經很輝煌，但薛覺先和馬師曾二人的戲班為爭妍鬥麗，爭相進行改良和創新，這情境當時被稱為「薛馬爭雄」。這個時期的戲服不再使用小鏡仔，而是釘上只有法國和德國生產的昂貴的小膠片在繡花外線內，再後來就把小膠片密鋪釘上戲服上。小鏡仔有一個手指頭的大小，而一個手指頭的寬度則可釘上八至九塊小膠片，

這樣造出來的戲服更覺細緻精美。戲服使用的顏色和質料會隨時代潮流而有所改變。五十年代，用米粒大小的上海製玻璃珠筒取代繡花勾勒外型的功能，並釘上小膠片於外圍線內，行內稱為「疏片」。再之後就發展成「密片」，以釘滿顏色膠片在原來的圖案上。於是整件戲服的花樣都會釘滿小膠片和珠筒，所以戲服非常沉重。後來「疏片」又重新流行，使用不同顏色的膠片取代沉重的珠筒。例如用深色的膠片釘出花樣的外型，再釘上兩種有深淺顏色的膠片作漸變。據我所知，現在有一些人還保留着這些戲服。

近代的戲服由任劍輝改良，她率先復興使用繡花，不少演員因此摒棄膠片戲服。但麥炳榮不管潮流趨向而繼續使用膠片戲服，可見粵劇可因應不同的要求而作出變化。我入行初期自然不敢在前輩老倌面前指指點點，建議戲服的改良。但當前輩都退出戲劇界時，我就開始了戲服的改動。不過改動的同時，我最關注的還是觀眾會否接受和欣賞。由於演員的身份不只是通過服飾來分辨，而是從唱戲而得知。因此同一個身份，粵劇也可以有幾款完全不同樣式的戲服，而不會像京班只有一個款式。粵劇的頭牌大老倌演出同一身份時，甚至會有三套以上的戲服。我年輕時，一個劇團每次會演出四個星期。香港地方小，不能容納太多劇團，每個劇團都會尋求變化，講「噱頭」，希望透過改良和創作來吸引觀眾，因此今日粵劇仍能保持創新，又同時成為首批國家非物質文化遺產。

「衣箱」

早期的戲班並沒有「衣箱」制度，直到「紅船班」的出現，劇團需要一些專人負責打點老倌的雜務，自此衣箱這崗位開始出現。衣箱當中亦有劃分幾個等級，所屬的等級對應的工作亦會不同。第一種為「伯父」，通常由退休演員擔任，他們演出經驗豐富，但由於年齡和體力限制下沒有能力繼續演出，因此退居幕後，協調演出前所需準備，例如輔助老倌穿衣，打點雜務等事務，工作相對較輕鬆。第二種為「叔父」，亦可稱為「雜箱」，顧名思義年紀相對較輕，工作亦相對較辛勞。內容包括搬運重物，以及根據演員配戴着的盔頭分配戲服等，所涉及的工作範圍甚廣。最後一種工作為「地方鬼」，通常由約十多歲的年輕人擔任，工作則較簡單，由於當時演員居住的地方多遠離戲棚，地方鬼的工作是在適當的時間通知老倌準備演出。一般戲班的衣箱有十六個，除了神箱以外，其他衣箱放置甚麼並無規限。另一方面，紅船戲班人員沒有「私伙」戲服，所有戲服都是共用的。

科班出身 半途轉行製作頭飾

我出生於一九三三年，出生地點為廣東中山石岐沙崗墟的「貓兒狗仔巷」。

小時候家中條件有限，我完成小學後並沒有繼續讀書，並於一九四九年前往澳門謀生。當時澳門的機會不多，生活的非常艱苦。由於一九五〇年代香港與澳門的居民能夠自由往來，因此當時我決定前往香港，希望改善自己的生活。

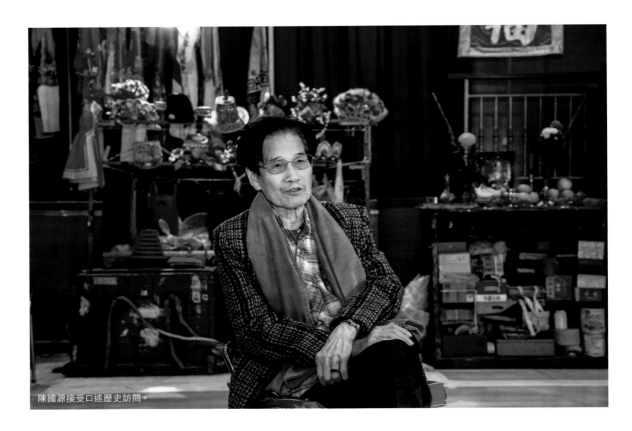

陳國源接受口述歷史訪問。

　　起初香港的生活亦相當困難，由於自己學識較少，一份月薪只有十元的工作亦不獲聘請。當時香港正式的上班工作需要人事擔保，或交付高達二百至三百元的擔保費，以當時的生活水平，每人平均月薪只有六十至七十元，可見擔保費用相當昂貴。移居香港的初期，我的生計都是由朋友接濟，直至有一次經過普慶戲院，碰到失散多年的家兄，他當時在街上當小販，販賣小食。交談中家兄得悉我的困境後，決定一起經營小販生意，生計的問題總算暫時解決。

　　可惜好景不常，小販生意每況愈下，我的生活也再次出現危機。當時普慶戲院橫街（按：即北海街）住了不少從事粵劇行當的人，因經營小販生意而認識了他們。其中一位是「朱佳嫂」（他丈夫名叫朱佳），她是當時二線演員黃少伯的「衣箱」，在朱佳嫂的推薦下，得以進入戲班，並跟隨黃少伯學藝，他成為了帶我入行的師父，亦是在此機緣下，開展粵劇生涯。

　　黃少伯師父是紅船班出身，他沒有教過我太多在台上的演出技巧，但向我講述了很多紅船班的歷史，也教會我人生處世的道理。師父是二線老倌，在行內很「老資格」，很多大老倌都尊重他，或與他是好朋友。我的師父又有一位師父，他們亦師亦友，說的就是演出「黃飛鴻」的關德興。後來，我都跟稱關德興為師父，或有時叫師公，有時又叫「就哥」——因他以前的藝名是「新靚就」，我們行內人很多都叫他「就哥」。在戲行內，除了演出「鬚生」、「花面」、「丑生」，再老的演員都稱為「阿哥」，這是行內規矩，即使是最低輩份都是叫大老倌為「阿哥」，因此薛覺先、馬師曾晚年，行內人人都是稱他們為「大哥」、「五哥」。靚次伯則略有不同，有些人叫他四哥，因他演「鬚生」，有些人又叫他「四叔」；白玉堂演到七、八十歲，但人人都是叫他做「三哥」，沒有人叫三伯、三公；「小曲王」譚蘭卿十多歲入行，七十多歲時大家還都是叫她「卿姐」；芳艷芬，我們也是叫她「芳姐」——因我們戲班稱呼以「職份者當」，這是我們的內行規矩，這樣一叫便知他多演甚麼角色，相反，演「鬚生」、「丑生」的演員即使很年輕，也都稱為「阿叔」。

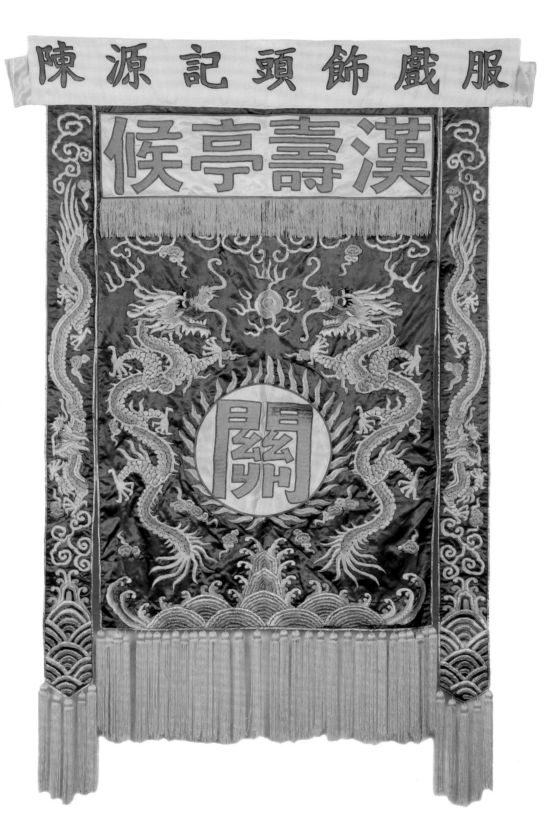

陳源記製作的道具之一。

　　黃少伯雖然是二線演員，但由於他曾外流美國，因此人緣甚廣，加之當時粵劇環境未有壁壘分明的階級觀念，連當時得令的大老倌亦是他的好友。其時粵劇在香港發展頗為興盛，我有幸跟隨黃少伯學藝後，在短短十幾天已有戲可接。

　　剛加入戲班時，我甚麼都不懂，只能為劇團做「跑龍套」，由最基本的事學起。直至一九五二年，關德興前輩由婆羅州回港，由於關前輩與黃少伯關係密切，可說是亦師亦友的關係，在黃少伯師父的引薦下，我加入了前輩的戲班，擔任一些過場角色。跑了幾年的「龍套」，由此累積了不少演出經驗，當時我多出演士卒，即手下的角色，故人們又稱我為「手下源」。

　　有一次公演，其中一位擔任「二步針」的演員有事未能演出，提場師爺臨時起用我替代他，此後一步步提升，成為戲班的「開口」演員。在關德興前輩的賞識下，我正式在他的旗下演出，由「手下」升級至「拉扯」，亦宣告我正式由跑龍套升級至「開口」演員，即「拉扯」，工資亦由每日1元半提升至3元。後來，黃少伯亦帶我認識當時的大班主李少芸先生，並加入他的大鳳凰劇團戲班，自此我的演出機會大增，亦因此而有機會追隨鄧碧雲、麥炳榮和石燕子等大老倌，令我獲益良多。有感他們的提攜，我改了個藝名「陳燕榮」——燕即石燕子、榮即麥炳榮。

　　在戲班擔任了約三年的「拉扯」後，我的工資依舊是每日3元。為了能過更好的生活，也為了嘗試不同的發展，我產生了做頭飾的念頭。過往工作中，我曾跟隨「名牌衣箱」王安師傅，對採購物料有一定的經驗和門路，因此我後來決定嘗試為小花旦做一些較入門的頭飾，開始我製作粵劇道具的生涯。由於我曾經在戲班演出，認識不少台前幕後的人，在各老倌、花旦推薦下，生意漸有起色。生意經營約三年後，我追隨鄧碧雲，協助王安師傅處理她的衣箱，為他打點所有的戲服，並準備好一切上台需用的道具，因此鄧碧雲對我的信任漸漸提升。以當時而言，頭飾都相對較細小，我和鄧碧雲磋商後，製作了一個比傳統大的頭飾，在成功演出後消息隨即傳開，新馬師曾、陳錦棠、李香琴和任冰兒、南紅等開始紛紛找我製作頭飾，而我的工作亦正式轉為幕後人員。

　　直至一九六五年，由於當時香港夜總會林立，不少夜總會的老闆都喜歡粵劇，並邀請演員於夜總會表演，因此戲服需求大增。當中以美麗華夜總會為例，老闆楊志雲將所有戲服交由我製作；又有海天夜總會，把所有戲服、頭飾交由我製作；其他如漢宮夜總會的負責人許君漢亦有委托我製作戲服。道具製作雖然為我帶來更好的收入，但由於我所有作品都是手作，產量較低，因此收入亦不算十分豐厚。

　　至於為何我從演數年後又不繼續演出，皆因我學戲時，已是十八、九歲，在行內已算高齡學戲，而當時大多數人十三、四歲已入戲行。演出數年後，我看有些七十多歲的前輩都還在演我這樣的角色——即比「跑龍套」高一些，不禁擔心自己的前路，因此，我毅然決定轉為經營粵劇頭飾。因我跟我們劇團內的成員關係良好，與做花旦仔、宮女那些人打成一片，幾年間，那些四線、五線，即飾演宮女、丫鬟那些角色的演員，全部都光顧我；而這些人又常與很多大老倌同台，如新馬師曾、陳錦棠、鄧碧雲、譚蘭卿、梁醒波等，他們聽說我在製作頭飾，又會叫「阿源幫我做盔頭」，再後來又會讓我幫他們製作不同頭飾。自此一傳十、十傳百，加上有大老倌光顧，「托」起我的名聲，使我的「字號」頗有名氣。初時我是半途出家，是一邊做一邊學，到今日我還在吸收不同東西，只要別人有好的東西，我便會參詳、學習。

當年有一個劇團叫做「六王一狀元班」，六王是指伶王新馬師曾、花旦王鄧碧雲、丑生王梁醒波、武生王靚次伯、小曲王譚蘭卿、二幫花旦王任冰兒，加上武狀元陳錦棠。他們每一個原來都是獨當一面的大老倌，來到香港後聯手合作，造就「六王一狀元」劇團，其時團內的陳錦棠、新馬師曾、鄧碧雲、任冰兒、李香琴等大老倌都有光顧我，他們帶起很好的宣傳效果。那時又有一個慶紅佳劇團的大老倌南紅、羽佳又光顧我；南紅更是只光顧我，關照我。南紅曾經紅透半邊天，拍過電影，後來又重演大戲。我本身在戲班出身，大致知道老倌的身價及入息，所以即使有些大老倌找我製作頭飾，我都不會收取他們高昂價格。因此有些行家都批評我「頂爛市」。但我的看法是：「我不夠你叻」，我的字號、規模和名氣確實比不上他們，就如新馬師曾和我都做戲，但新馬師曾唱南音稱王，我都能唱兩句，但與他相比我卻是「五毫子都不值」，所有大老倌找我，我寧可少賺一點，所以我就能越做越多，越做越大。

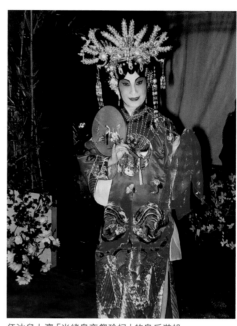

任冰兒上演「光緒皇夜祭珍妃」的皇后裝扮。

「戲服大師」美譽

我在上世紀五十年代進入戲班。本來是戲行「科班」出身，但途中靠自學及向人查問轉行學習做頭飾和戲服，後來不少文化界人士、記者及旅居美加的人稱我為「戲服狀元」，甚至稱我為「戲服大王」，到近幾年又叫我做「戲服大師」。

最受行內推崇的改良及創作

我的第一項改良是「燒銅托」，傳統的銅托製作主要將珠寶鑲在頭飾上，但卻會令頭部負荷很重，活動不便。五十年代初，我開始採用較輕的尼龍材料，用手就能屈曲調整，比較靈活，方便演員表演時所做的動作，是以銅托車裝在七十年代漸漸息微。但尼龍的物料壽命較短，頭飾的保存期不長，再者尼龍的貨源來自日本，每次購買的批發數量龐大，價錢亦相對昂貴，因此尼龍在後來亦已停用，由金色線或銀色線替代，一直應用到現在。

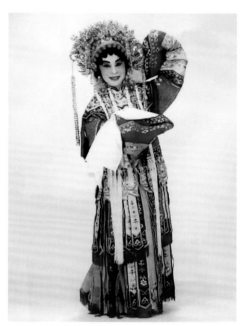

羅艷卿的貴妃宮裝扮相。

我的第二項改良是設計「文武髻」。文場戲中的公主、神仙、皇后使用花髻；武場戲中的女將會加上「額仔」，可插雉雞尾，女皇可加「平天板」。以往的「髻」外形呈扁平狀，不夠立體，使用時亦不方便。到我設計時，力求將之立體化及多元化，更可透過配件的增減變成不同種類的頭飾，令文武髻可以適應不同的角色，演出轉換造型時變得更輕巧靈活。雖然文武髻未能全部取代傳統頭冠，卻方便走埠登台時攜帶，減省行李，因此亦十分受歡迎。

第三項改良是「牛角帶」，早年的頭飾需用絲綢搓成，視覺上較簡單，但功夫甚多，佩戴需耗時十多分鐘。我改良後加上裝飾，成為能輕易戴上的帽子，形狀與原來已相差甚遠。輕盈、方便和耐用的特質使牛角帶一直沿用至今，其他人紛紛仿效。

第四項改良則是創製「仿點翠」。靈感來自我收到林家聲的要求，希望為任冰兒製作一組帽飾，我提議模仿京班「包大頭」的扮相，並想到用「假點翠」製作。所謂「點翠」，其實是由一種鳥的羽毛製成。如以真點翠製作頭飾，成本極為高昂，因此，仿點翠出現後，可謂風行一時，備受業界喜愛。李香琴等花旦都紛紛找我製作帽飾，亦引得同行爭相仿造。在三十萬元買一整棟樓的年代，製作一套真點翠的頭飾約需三千多元！而我就地取材，「仿點翠」價錢就便宜得多。傳統點翠製作需要用銀托底，無法變化成不同的角度，而且成本非常昂貴。仿點翠就以緞托底，可調校成不同的角度，舞台效果與真點翠相比有過之而無不及。

第五項是將戲服改用「通腳」處理，防止衣服「縮水」。因戲服製作昂貴，經多次熱熨後，手袖內外層會出現收縮不一情況，影響觀感。我將原本是內外層縫合的衣袖改為內層與外層分開，之後即使內層收縮，也不會影響外型。通腳原是製衣業的一個工序，是我將之應用到戲服製作之中。

最後一項是改良戲服圖案。過往戲服多用刺繡，三十年代開始發展到用膠片製作，之後又復興刺繡。及至五十年代，芳艷芬要求製作一套特別「閃爍」的戲服，其實膠片已有閃耀效果，但芳姐希望戲服更為突出，故從捷克和日本等地引入一批寶石，裝飾於戲服之上，戲服呈「魚網狀」，外觀更具立體感。此後成為一股潮流，我與其他師傅亦仿照此製作，成為首批仿效的師傅。當時主要有兩位師傅專門製作這種戲服，其中一位為吳姓師傅，他擅長燒銅焊。因當時我「初出茅廬」，「字號」細，我製作的戲服價格會便宜少許，款式特別之處為加入麒麟和花朵等圖案，令戲服更有美感，並得到業界普遍認可。因此，不少花旦老倌都紛紛找我製作。六十至七十年代時，戲服始由車繡代替手繡，效率更高，至於車繡由誰首創已難考究，只知此後變得十分普及。

我入行製作粵劇道具後，發覺當時的師傅多遵循傳統做法，並沒有因為時代的進步而改變用料或做法。我作為一個演員出身的人，深知傳統頭飾和服裝有改善的空間，因此在我接觸製作粵劇道具時，便開始嘗試改良一系列的問題，從剛提到的道具中，解決了演員以往的種種不便，因此頗受歡迎。

我加入道具製作行業中亦遇到兩位良師，分別是鮑祖良和王安，兩位師父都傳授了我精湛的技藝，讓我可以發揚光大。而我在五十年代入行，在粵劇鼎盛的時期我的資歷較淺，製作的價錢亦相對便宜。由於我的產品都是手作製成，質素比同業更好，有些道具到現在依然能夠使用，為我在道具製作行業中贏得口碑。

創立「陳源記」

創業初期，我沒有考慮做商業登記，只是以個人名義開店。後來生意逐漸擴展，以個人名義處理生意業務時出現一些不便，因此我依法成立「陳源記」營運業務。

我一九五五年製作頭飾，到一九六五年才開始製作戲服。那時候香港的夜總會很興旺，很多夜總會都有光顧我，他們建議我也經營戲服製作。當然我一人之力難以兼營戲服，於是找行家合作。我專門選擇一些有多年經驗的精英師傅，當有人找我製作戲服時，我便會找他們幫忙。很多「守舊」的人認為，我不是那個行業出身，就不懂得經營戲服生產，我

卻認為經營製作講求的是智慧,最重要是懂得變通。我生產的戲服也是聘請專業的師傅負責製作,只不過別人的大字號是長期僱人生產,我則因需求不固定,故以「散請」形式聘請幫手而已。總之,幫我生產的師傅都是業界精英——我的戲服是一流的師傅幫我生產;而頭飾師傅鮑祖良也是非常傑出的,他更是我的師父,只不過不是正式師父,他與我亦師亦友。他過世後,他的太太和兒子都承認我是他的徒弟。我是「食腦」之人,我創作了很多東西,亦改良很多東西,而不會盲從前人,經我革新後的設計,都有很多人跟從我、模仿我。

勇於突破前人定下之傳統

有關粵劇服飾的創作,市面很多製作材料其實並不是專門為粵劇服飾供應的,只是我們業界自己「拉衫尾」——將市面出售的材料物盡其用,只要我認為能夠用於粵劇服飾的物料,我也會買來使用。

至於頭飾,原來早期的戲曲表演是沒有頭飾的。隨着歷史發展,後來便出現了用銅托製造的頭飾,以「啤模」製作,光是製作銅托就要兩部機器及三個「啤模」。第一個是好像一隻「龜」的工模,工模有四隻「腳」,中間呈圓形扁平狀。第二個工模就將中間扁平處壓下去,凹進去的部位就能鑲嵌假「鑽石」。假鑽石呈尖底,方便將其嵌入凹處。然後,用燒熱的炭「點」出整個圖案,再跟着那些紋路,用銅焊一粒一粒將飾物焊接下去,當中已有很多「功夫」。下一步就是用一些經專人處理的「水」——當中有硼砂等成份,把它們開成稀糊狀,再用兩件好像耳挖一樣,但大一點的工具,一點一點的撥灑在頭飾上,構成圖案,再擺放在陰涼處待它們乾透,揮發當中水分,之後用稱為氣鼓的器具,將硼砂溶解,溶化後便會呈現出整個圖案。做好圖案後,還會加一條銅質的底線,因銅線是圓條型的,所以又要用機器把銅線滾壓到完全變扁,跟着圖案把底線壓下去,再小心焊點下去,這樣底線便能穩穩黏住。

至於頭飾的款式,可謂五花八門。一個花旦起碼有十套八套不同顏色的頭飾。小的頭花稱為「前裝」,大件的又有「虞姬冠」、「鳳冠」、「七星額」等,這些都是大件的;細件的頭花、前裝和散件一件一件戴在頭上,插在髮髻上的,起碼有十副八副散件。一線二線花旦也是這樣,就是芳艷芬、任冰兒等也是擁有多款頭飾。反正但凡有甚麼新款式,每一個花旦都會做一套存放,預備來襯衣服,那些膠片衣服是甚麼顏色就用甚麼顏色的頭飾來襯。

用銅托製作的頭飾一直流行至五〇年代。一九五四至一九五五年的時候人們嫌重,慢慢想淘汰銅托。後來一度使用較輕的尼龍物料製作,但經過四年左右又被淘汰,至今幾乎九成以上的尼龍托和銅托都沒有得到保存,只是白雪仙一定有保存,因為我知道她由一九五四年起到現在的東西都有保留,並好好收藏。那時候我也有製作尼龍頭飾,亦有造銅托,現在都用金線、銀線(按:即金銀線)製作的了。那些金銀線就像現在人們製作聖誕卡的金色

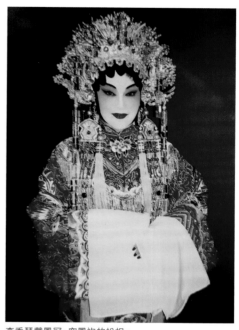

李香琴戴鳳冠,穿鳳袍的扮相。

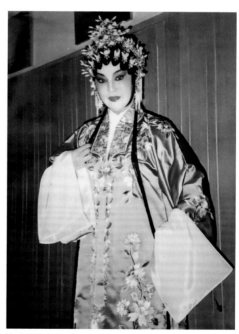

李香琴的夫人扮相。

線、銀色線物料，又或是辦喜事時喜帖中用的物料。金銀線原先內裏是橡筋，我們取出裏面的橡筋，放置鐵線在其中，然後扭捏成各種不同的圖案。

我在六十年代開始使用金銀線製作頭飾，例如我會在頭托上組成一朵花的形狀，將它「框」起來，我們跟從傳統京班以藍色為托，只是會以金色或銀色勾「邊」，這些「邊」需要用「瀨粉」黏上，就如製作西餅時，將「瀨粉」擠下去，待其乾透後藍色托邊就會與那朵花的形狀互相黏合，又或可利用金油或者銀油塗在托上，金油銀油在顏料舖就能買到，如「菊花牌」的金油、銀油。瀨粉使用時則較麻煩，既不能弄下來，又容易化開。

再後來我便創作出一種較簡易的製作方式。我先將金線或者銀線弄成花、龍和鳳等不同圖案，剪裁後，再將其直接貼在托上，只要黏實膠水就怎樣弄也不會掉下來，那種方法就是由我首創。我首創的第一個「大頭」（即夫人扮相頭飾，京班稱作「頭面」）是為任冰兒製作，第二套為李香琴，第三套為吳君麗。很快便全行都模仿我的款式，我的「字號」不比別人大，生意沒有別人的好，但我的產品勝在價廉物美，我製作的頭飾依然大有市場。

上述這種款式流行了大約兩三年左右，我又作出改革，在一個頭飾內改用三種顏色，如在本身的藍色上加入粉紅和黃色，後將此三色稱作彩色，及後再變，全金或全銀或金銀，這種款式流行至今。

至於慣用藍色作底色的原因，相傳是模仿「點翠」的顏色。最初是用真的雀毛，它十分美麗，同時相當矜貴，只有京班四大名旦，即荀慧生、梅蘭芳等四大派會用真雀毛製作，更會以真金、真銀配之。至於使用雀毛製作頭飾的起源，相傳是由清末民初時名門閨秀喜用來做頭飾而衍生。當時是由一些大字號珠寶金飾店的大師傅製作，這些頭飾固然名貴，更是配上珍珠──當時不流行鑽石，大多以紅寶石、藍寶石配搭珍珠等。後來連京班的名牌花旦梅蘭芳等人都模仿起來，使之也在粵劇界流行。

以前的頭飾是沒有用假鑽石的，後來我加上假鑽石後，頭飾便變得閃亮耀目，而我又造得比其他人美觀。坊間製作的有些把鑽石舖得密密麻麻，反而令圖案不清晰，而我造的既能呈現托底的鮮明顏色，又能帶出閃爍生輝的圖案。

再後來我又加入新的變化，開始托以金布和銀布製作，使頭飾在原有的三種色彩之上，又添上了金色或銀色，很快業界又爭相仿效。然而，他們只能模仿我的款式，但由於以機器製作的成品，與我的手作製成品有本質上的差別。我的獨特之處在於我以人手製作，而且憑藉多年經驗，手一捏、一動、一擺，每一件成品都有不一樣特色。

率先在戲服內「打底」

在戲服內打底的創新意念我大致記得，但具體上我是怎樣創作的我已經忘記了。起碼現在，每一個老倌要在戲服內多穿一件衣服就是我創作的，過往沒有，京班也沒有，這是我們廣東班的特色所在。

現在大多粵劇角色都會在原來戲服之內多穿一件在裏面「打底」。我帶動了兩位老倌實踐後，全行都參照我的做法，即使不是光顧我的也會模仿。在戲服內「打底」，是為了防

止演出時一些大動作,如走「圓台」和跨「門檻」時戲服揚起,露出靴子或腳踝,影響觀感。以往演員們撩起戲服,露出靴子、白褲褲頭、文生鞋等,看電影時或許不會發覺,但粵劇大戲中必定有些動作使演員露出裏面的衣服,但是有了「打底」後,懂得演戲的人,做動作時就可以只撩起表面的那層而不失美觀。

過往只有「員外」角色的戲服「帔風」有打底,那件戲服就像髮型屋剪頭髮時給顧客披掛的衣物一樣,是穿上去的,有前面卻沒有後面,後面只能遮擋背脊很小部分,轉身時亦不美觀,我實際上是逼於無奈創作出這一「打底衫」。「帔風」是對胸領,打底衫就可以墊住後方,避免露出後背。我的打底衫有「原件」的款式,前後都有,亦有「雞翼袖」,亦即半截的款式,老倌們喜歡的長袖款式亦有。

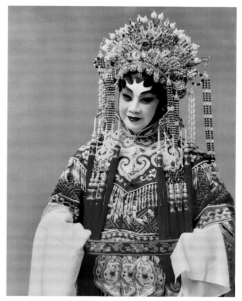

南紅的貴妃宮裝扮相。

過往如上海戲服廠製作的男裝盔頭和女裝頭飾,本來是他們一家獨大,我都要學習他們的,現在經我改良後,他們反過來學我的手藝,總之我的創意有很多人爭相模仿。如果我不用藍色,用金色、銀色都可以,「瀨粉」後可以隨意上色──金色、銀色、粉紅色、黃色都可以,而藍色是基本上都有的,在這基礎上可以隨意變化。就像本來有絲苗白飯,後來又有新的創作糯米飯一樣,多一樣東西襯托,便變得漂亮很多。

原本戲服的衣角是閉口的,經我改良後變得可以鑽進去。而「中通」了後,還要再加些手工處理,這些訣竅只要有人問及我也會詳細解答。過去人們都是使用熨戲服的內層來保持戲服的筆挺,戲服也可以保存數十年之久。由於戲服內襯都是白洋布製成的,衣角收口的設計會有所缺陷,所以在熨戲服時戲服的內層都會收縮,但外層因是真絲製成,反而不會收縮。但是,由於只有內層收縮,會導致整件戲服變皺或者漲起來,很不耐用。當時我先用一盤熱水令戲服收縮再進行研究的,後來使用「的確涼」襯衫的材料製作內層時,情況好了一點,但還是出現收縮情況。後來我研究了「通腳」,當時的「通腳」是用於市面上女士的長衫、旗袍,衣角兩邊「飛起」,就像我們的戲服一樣。我設計了「通腳」款式後,我將這種設計加入了不同的戲服之中,起初只用在書生裝,後來我連龍袍、官袍都會這樣製作。

在佳藝電視時代,我首先帶動花旦穿用圓枱裙取代百摺裙,全行流行採用至今。所以淘汰了繁複的百摺裙。

香港粵劇服飾的特色

香港的粵劇服飾有很多特色,例如夫人、小姐的服飾已經與京班有很多不同。粵劇服飾的特色在於品種多,設計有較大發揮空間,有很多東西是京班沒有的。就如我契女瓊花女外面穿的那件衣服,我們稱為「雪褸」,京班稱之為「帔風」。我們粵劇的「帔風」,只有夫人和員外穿的可稱為「帔風」,而丫鬟角色就沒有「風」字,只叫「帔」,男帔女帔。另一方面,下雪戲場所

多穿一件的外套就叫「雪褸」，它的用途很廣泛，視乎戲場不同，有時可以稱為「戰袍」，又可稱作「晨褸」。例如角色演出時是演在房間內生病的戲，此服裝就當為「晨褸」，又例如在《山伯臨終》這一場戲，梁山伯身披的外套，便當作為晨褸，充當寒衣之用，就如生病時多穿一件衣服。而演戰鬥戲場時，則當是戰袍；下雪場景時，則當為雪褸(又叫雪袍)。可見粵劇服飾用途很廣泛，需要設計者懂得靈活運用，同一件服飾，在不同場合和身份可有不同的功用及名稱。

再說說「文武髻」。起初的文武髻沒有這麼高大，是我越做越高大——現在多了兩倍至三倍高。最初是林家聲、李寶瑩演《戎馬金戈萬里情》，請我幫他們構思戲服設計時創作出來的，那時候我還沒未正式製作戲服。

過往花旦、文武生都很少用雪褸——此服裝之前是沒有的，是我創了先河，現在很多角色服裝都會加上雪褸，因它十分實用，角色穿上後能明顯提升氣派。就如將帥在晚上巡營時都會多披一件雪褸，用於巡營禦寒之用。將帥多會穿著「坐馬」或「扣仔」(即小靠)，再披一件雪褸。其實，以前將帥在晚上巡營時真的會遇上下雪，當然沒有下雪的話也可以穿，就像人們出門時，多穿一件大衣一樣。因此，粵劇服裝可以有很多功用，在不同戲場又代表不同的服飾，我們製作戲服亦需要知音人懂得適當運用。

現在很多粵劇演員都模仿我的服飾穿法，穿上小靠後又披雪褸，這最早源自我為兩位「天皇大老倌」林家聲、李寶瑩演出《戎馬金戈萬里情》建議之服飾設計。此劇又名《烽火姻緣》，其中一場戲說他們兩位飾演情侶前去打獵，既不能穿隆重的服裝——因男方是將帥身份，又沒理由由「扣仔」遊山玩水打獵，那穿甚麼好呢？穿「文」的不行，穿「武」的又不可以太隆重。於是我叫他們將入面那件戲服弄短一點，外面加件雪褸。在郊外，如果有一件雪褸，就能明顯提升演出者的氣派和功架，正如武將會在盔頭插上「雉雞尾」，除了用於識別角色外，亦有加強氣派和功架之功用。他們馬上便會意，並立即動手去造。那時候我還未正式從事戲服製作，但自從我這樣帶動之後，戲服又多了新的服裝款式——雪褸。海青、扣仔均能配雪褸，而且各有配套。有些人會質疑，為甚麼沒有下雪也要穿雪褸，這只是他們不了解劇情和服飾功能。其實，角色從早到晚都在郊外打獵，到晚上他們會感到寒冷，而雪褸便可發揮擋風保暖的功能，而在演出上，更可提升整個演出的藝術氣派。

《六國大封相》的服裝

《六國大封相》的服裝都頗特別，一眾角色的衣着各式各樣，如六國國君都身穿龍袍，頭上佩戴皇冠、皇帽、擎天冠，形象較華麗；六個元帥，頭上戴有盔頭，穿的那一件是「大甲」，又稱「大靠」，亦是華麗隆重的。「騎馬仔」的那一件稱之為「鳳袍」，以往穿「旗裝」，但現在一律穿「鳳袍」。事實上，蟒就是龍袍與鳳袍，不過因為叫慣了，便習以為常。至於蘇秦，因他當初尚未拜相，不能穿龍袍，其服裝設計為圓領，即為官衣；至於公孫衍，他可以穿龍袍，亦會佩戴隆重一點的紗帽，分兩段佩戴；至於羅傘女，則會配一套羅傘裝；宮女則會穿宮女裝。

另外，有一場較重要的戲，即捧着聖旨封蘇秦為相的〈六國大封相〉，陪着公孫衍出場的侍從中軍手捧金印。

在這場戲，公孫衍會宣讀聖旨，向蘇秦告知皇帝已採納了他的建議，並把他視作「一家人」。蘇秦受封後，便要更衣——由於他本來只是小官一名，所以封相後會將原來的官衣換上龍袍。及後，蘇秦與公孫衍互送，兩位「推車女」便會出場。上車後，蘇秦榮歸故里。推車女身穿推車裝，頭戴「漁家絡」，美化場口——傳統漁家絡並沒有那麼漂亮，但在舞台上加以美化。最後，六個元帥出場，全劇此時完場。總體而言，整場戲人才鼎盛，場面十分隆重。

《六國大封相》中的「胭脂馬」，是由丑角擔演，但何時興起我已不記得，不過在粵劇傳統是沒有這個人物的。不過因詼諧有趣而打扮成這個造型。實則上這是民初的裝扮，而六國大封相劇情發生在戰國時代，兩者根本扯不上關係。

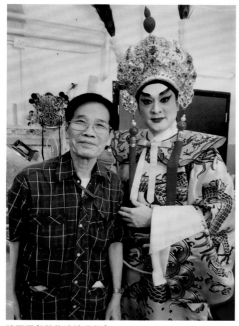

陳國源與黃偉坤拍照留念。

為《六國大封相》穿戴示範表演設計的新產品

對於設計工作，我經常親自操刀，而且《六國大封相》這麼隆重，當然要做點設計，也加上新產品，在傳統之上，再加上創新元素。是次「粵劇戲服穿戴示範」演出的投入也較大，演員頭上的冠、帽、服裝等亦十分精美。其中皇帝穿戴的皇帽、封相元帥的額子、帥盔等，這些都是顯示排場的東西，所用的道具服裝不會完全固定，主要遷就老倌，只要能讓觀眾區分出該角色便可。舉例說，《楊梅爭寵》的楊貴妃，傳統上只有一套戲服，我們則三場各一套。我們亦比較緊貼潮流，很多東西都加入了創作的元素，令觀眾感到滿足，不用千篇一律地觀賞同樣的東西。就如楊貴妃和梅妃那幾件戲服款式較新，其餘都依照過往的設計製作，款式基本上相差無幾，都是參照我以前改良的設計。我的改動具體上都是體現在細節的部分，舉例說，同一套西裝，我會把西裝領換掉、顏色換一換，為的是怕觀眾看厭。

又例如《昭君出塞》的王昭君，她嫁到塞外的番邦，因塞外地方遠比中原寒冷，她正如現在香港人到加拿大都會多穿外套一樣而加件雪褸。而戲中的這件雪褸就是特別為這個身份而設計和製作的，必須要表現出公主身份。除此之外，可以有很多變化，最重要的是美觀，吸引觀眾目光，為他們帶來新鮮感。

此外，遼國朝臣韓昌，因送別需到寒冷的塞外而身穿禦寒衣物，在戲台上就稱為「雪褸」，在氣候和暖的中原就不需要穿這服飾。

雪褸可以有很多不同用途，戲台上沒有這麼多變化，而雪褸的用途隨着觀眾的想象和場合而變化，同一件衣服，在閨房穿就是晨褸，在戰場上穿就是戰袍，下雪、擋風也是用這一件衣服。

王昭君旁邊的「番王」，即是「西域人」。王昭君嫁至西域，所嫁的是匈奴單于，即匈奴王。匈奴是當時中原人對其中一個邊土民族之稱呼。匈奴單于的服裝、頭飾沒有甚麼特別，不過加了兩條彰顯外族人身份的「狐狸尾」。

服裝與盔頭在粵劇中的重要性

服裝與盔頭其實只是手工一件，是配搭的角色。演戲靠的都是老倌，服裝只是襯托而已——雖然服裝、頭飾的確很重要，但亦是作為襯托的綠葉。我認為要完美地呈現一場精彩的演出，更重要的還是得看老倌的唱、做、唸、打。老倌演出的水平是最重要的，否則給他更精美的龍袍設計也是枉然；只要老倌唱、做、唸、打的功力出色，就能確保票房收入。因此，最重要一定是老倌，而戲服與頭飾就作為輔助角色，因為好的「扮相」亦有助提高觀眾視覺的享受。

我並不是説服裝道具不重要，服裝道具在粵劇當中不可或缺，而戲服及頭飾最重要的是能夠有效表達該角色的特點，以及作為輔助作用，體現出粵劇之藝術性，達致「聲色藝全」。但是，即使戲服沒有新的設計或改良，依靠老倌的唱、做、唸、打亦能成就一場精彩的演出。

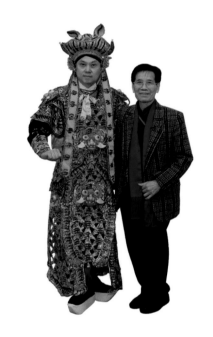

從業70年，你認為自己的重要性體現在甚麼方面？

我的重要性在於變革改良，講求實際，產品以堅固耐用為主，正如我有一件於一九五○年代製作的盔頭，即使用料與款式已不合時宜，至今仍保存完好，沒有破損。

從事製作服裝、盔頭工作之外，積極籌辦粵劇推廣活動

一九八七年「三棟屋博物館」落成，當時的館長嚴瑞源邀請我出任博物館粵劇服飾展覽的顧問。之前三棟屋只有少量粵劇藏品，於是我決定在展覽會展出大量粵劇收藏，我找到不少朋友借來珍藏，使整個場館放滿粵劇藏品，讓參觀者能夠更深入了解粵劇服飾於香港的發展，而收到的反應亦非常好。直至香港文化中心成立，我亦曾經與香港中文大學合作，為文化中心的開幕典禮策劃了《六國大封相》的演出。除此以外，我亦擔任「八和會館」理事會成員接近二十年，而在「八和會館香港粵劇演員會」中，我曾擔任一九八七至八九年的首任副理事長，於九○至九三年出任第二屆任理事長，並於一九九一年成立「千鳳陽劇團」，延續粵劇表演的事業。取名千鳳陽因其「順口」、「好意頭」。在海外方面，亦曾為加拿大溫哥華卑詩大學（UBC, University of British Columbia）擔任顧問，協助他們鑒定流落至海外的清朝戲服、文物。

家浚耀示範穿戴陳國源的藏品：（上）密片通花虎靠，原屬名伶陳錦棠；（下）兔毛出鋒軟靠，原屬粵劇四大名派之一桂名揚。

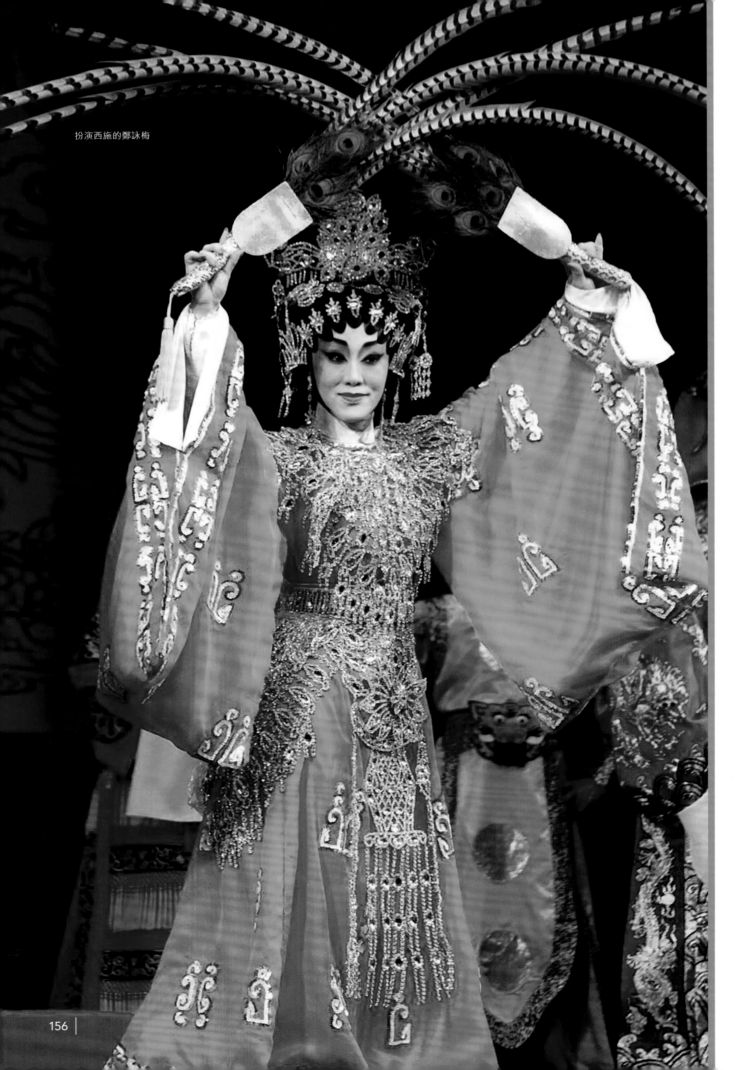

扮演西施的鄭詠梅

四

個案研究——陳國源的改良與創新

　　粵劇表演隨時代的演變而不斷改進，陳國源製作的戲台服飾也因應時代的需要和演員的穿戴體現而不斷改良與創新。因此，無論是行內、行外人士，都尊稱陳國源為「戲服狀元」，甚至稱他為「戲服大師」。

　　從藝70年的陳國源常懷「感謝梨園恩情」之初心，將畢生的精力專注在粵劇的舞台美術上，他的成就借用「國粹弘揚通今古、源流不斷創先河」這副對聯來形容是非常貼切的。

陳國源的改良與創新

　　陳國源提出：服飾在角色和行當的大原則下，粵劇沒有一成不變地「寧穿破莫穿錯」的硬規矩，這些規矩可按實際需要作出改良與創新，調整出時代美。

例一：

　　粵劇的表達方式很多時會有演變，有別於「京班」（以前稱為北平戲）的固定不變。京班的角色扮相要一致，即使由誰來演都要跟從傳統。粵劇則會隨着時代潮流而作出改變，例如白雪仙演長平公主時的戲服就不斷有變化；林家聲的成名劇也會經常修改以達致完美。我也跟從他們精益求精的精神，在頭飾和戲服製作方面多作變化。

　　到二十世紀二〇年代，知名如譚蘭卿、上海妹等頭牌，她們飾演公主都是以唱戲來道出自己的公主身份，很少從頭飾打扮去顯示其身份，頭牌演隆重角色時也頂多會戴上「皇冠」。早期沒有「小古裝」的名稱，穿着長衫就是演小姐；男裝也是很簡單，一件盔頭可文武官並用，演員可以隨意更動。其中長衫以寬身穿着為多，長短則視乎老倌喜好，袖子的闊窄也是隨演員喜好而定，沒有太多規矩。即使演同一個身份，演員也會有長短闊窄不一的戲服。

理事長陳國源（前排左四）於香港八和會館演員組第二屆理事就職典禮拍照留念。

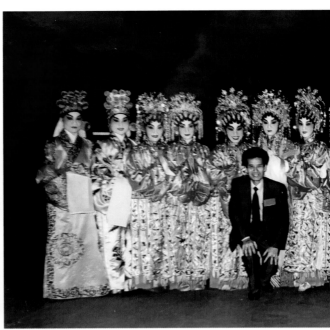

一九八九年文化中心開幕，陳國源與上演《仙姬送子》的老倌拍照留念（左起：朱劍丹、賴敏儀、李艷珠、鄭詠梅、郭鳳儀、梁少芯、梁綺蓮、花居冠、鄧燕芬、惠劍英、蓋鳴輝）。

例二：

　　時至二十世紀二、三十年代，之前用織錦已經很輝煌，但薛覺先和馬師曾二人的戲班為爭妍鬥麗，爭相進行改良和創新，這情境當時被稱為「薛馬爭雄」。這個時期的戲服不再使用小鏡仔，而是釘上只有法國和德國生產的昂貴的小膠片在繡花外線內，再後來就把小膠片密鋪釘上戲服上。小鏡仔有一個手指頭的大小，而一個手指頭的寬度則可釘上八至九塊小膠片，這樣造出來的戲服更覺細緻精美。戲服使用的顏色和質料會隨時代潮流而有所改變。五十年代，用米粒大小的上海製玻璃珠筒取代繡花勾勒外型的功能，並釘上小膠片於外圍線內，行內稱為「疏片」。再之後就發展成「密片」，以釘滿顏色膠片在原來的圖案上。於是整件戲服的花樣都會釘滿小膠片和珠筒，所以戲服非常沉重。後來「疏片」又重新流行，使用不同顏色的膠片取代沉重的珠筒。例如用深色的膠片釘出花樣的外型，再釘上兩種有深淺顏色的膠片作漸變。據陳國源師傅所知，現在有一些人還保留着這些戲服。

　　陳國源製作服飾以構思獨特、善於改良、活用新物料見稱，對服飾有重大貢獻的五大改良與創新：

(1) 改良「燒銅托」的兩項成果：頭飾方面，二十世紀三、四十年代的頭飾，是用傳統的銅托製作，以金屬製的銅托造底，將珠寶鑲在頭飾上，重而不便，演員的頭部負荷很重，台上表演不便。到了五十年代，改用較輕的尼龍和金銀線材料代替，用一雙巧手就能屈曲調整，比較靈活，方便演員表演時所做的動作。戲服方面，一九五〇年芳艷芬首先帶動製作「銅托車裝」，此後成為一股潮流。陳國源與其他師傅亦仿照此製作，成為首批仿效的師傅。當時主要有兩位師傅專門製作這種戲服，陳國源與其中一位擅長燒銅焊的吳姓師傅合作，於一九五〇至六〇年間模仿芳艷芬，先後設計及製作了10多套「銅托車裝」。因定價便宜，款式特別（加入令戲服更有美感的麒麟和花朵等圖案），得到業界普遍認可。

(2) 設計「文武髻」：以往的「髻」外形呈扁平狀，不夠立體，不夠突出和美觀，使用時亦不方便。陳國源設計的「文武髻」透過配件的加減變化成不同種類的頭飾：

- 前面加上小額子插上雉雞尾就能演女將;

- 拔去雉雞尾加個「後裝」就可變為「漁家絡」,適合在《六國大封相》中推車的女將
 使用;

- 加個「平天板」就能飾演女皇;

- 插上「虞姬冠」就能飾演妃嬪;

- 如果只是打北派,可以拆開文武髻,只戴一個小額子,舞刀弄槍時更輕便,代表作首
 推為李寶瑩於《戎馬平戈萬里情》的服飾設計;

- 一九七○至八○年代開始,陳國源專研花旦文武髻及女帥盔;

- 向他訂製其首創的「女帥盔」的老倌包括:吳君麗、李香琴、李寶瑩、王超群及尹飛
 燕等。

(3) 改良「牛角帶」:傳統的「牛角帶」,是用絲綢或布搓成簡單的頭飾,裝上頭上佩戴時,
起碼要花10分鐘;在一九六○年代,陳國源改為尼龍水鑽頭飾為改良的「牛角帶」,如
戴上帽子一樣,加上裝飾,成為能輕易戴上的頭飾,只用3分鐘就可戴上,除了漂亮外,
具有既簡單又輕盈、方便和耐用的特質。最先使用改良牛角帶的是李香琴,其後吳君
麗、任冰兒也使用改良「牛角帶」。「牛角帶」一直沿用至今。

(4) 創製「仿點翠」。傳統以真點翠製作頭飾,需要用銀托底,無法變化成不同的角度,此
外成本亦非常昂貴。陳國源模仿京班「包大頭」的扮相,以「仿點翠」技巧製作,效果
極佳,價錢就便宜得多。仿點翠就以藍緞托底,可調校成不同的角度,舞台效果與真點
翠相比有過之而無不及[74]。

(5) 戲服改用「通腳」處理,防止衣服「縮水」:因戲服經多次熱熨後,手袖內外層收縮不
一,影響觀感。陳國源吸收了製衣業「通腳」的工序,應用到戲服製作之中:將原本是
內外層縫合的衣袖改為內層與外層分開,即使內層收縮,也不會影響外型。

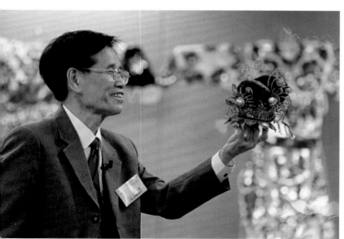

陳國源師傅早年為名伶南紅製作的「仙女髻」。

二十世紀六○年代尼龍貼石牛角帶,名伶鄧碧雲曾配戴演出。

一九六○年代的牛角帶是為女俠常用之頭飾配件,這件尼龍貼石牛角帶用粉紅色底的鐵線屈曲成
花朵的形狀,鑲嵌上細密閃爍的石片,流露出動人之感。

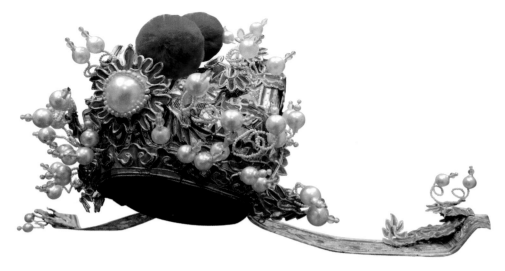

漲胎汾陽帽

鐵線托底,利用銀線圍繞着湛藍色的盔頭,兩側同樣是材料較輕的鐵絲,輕巧且可以摺曲。大粒的白蠟珠加上一個個顏色多采多姿的絨球,凸顯出絢麗的風采,赤紅色的絨球,加添了一份華麗感。

正鳳,原屬李香琴

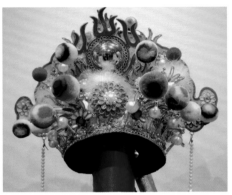

二十世紀五〇至六〇年代愛羣盔

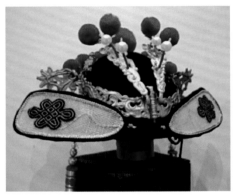

烏紗帽加駙馬枷

此為傳統的駙馬頭飾,但在手工上用奪目的金線作主構造的材料,是奢華之感;再插上了火紅色的絨球,更有喜慶祝賀的氣氛。

尼龍料貼石虎頭盔

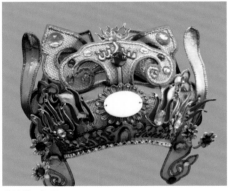

金線貼石盔頭

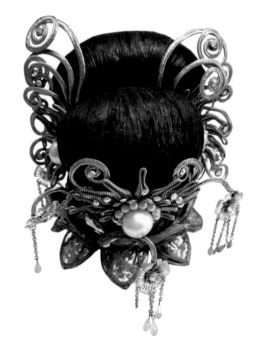

特別為南紅演《一曲琵琶動漢王》設計的金線髮髻頭飾

黃虎頭盔

尼龍料貼石髻飾

　　總括而言:陳國源細心觀察、虛心學習和揣摩,在行內製作頭飾無數,粵劇盔頭首屈一指,陳國源接受訪問時表示,涉獵的帽飾種類越來越廣,手藝亦臻造極之境,於是便大膽加入自己的創意,研製一套獨特的製作方式,成功設計出「可加可減」的款式配搭。演員可按照不同的戲曲場合而選擇拆開或合併使用,同一組頭飾可以應付四、五個造型,既省錢又方便儲存。

　　陳國源多次強調他最關注的還是觀眾會否接受和欣賞,好與壞也是時代問題。由於演員的身份不只是通過服飾來分辨,而是從唱戲而得知。他認為同一個身份,粵劇也可以有幾款完全不同樣式的戲服,而不會像京班只有一個款式。粵劇的頭牌大老倌演出同一身份時,甚至會有三套以上的戲服。他年輕時,一個劇團每次會演出四個星期。香港地方小,不能容納太多劇團,每個劇團都會尋求變化,講「噱頭」,希望透過改良和創作來吸引觀眾,因此今日粵劇仍能保持創新,又同時成為首批國家級非物質文化遺產。

戲服大師陳國源

　　綜觀陳國源70年的藝術生涯,他以敬業、精益、專注、創新的藝術工匠精神來設計、創作粵劇服飾所取得的豐碩成果,被譽為「戲服大師」是實至名歸的!

銅托鑲石雲肩

古裝頭飾

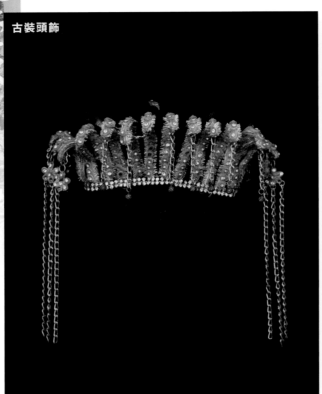

新款前額（特寫）

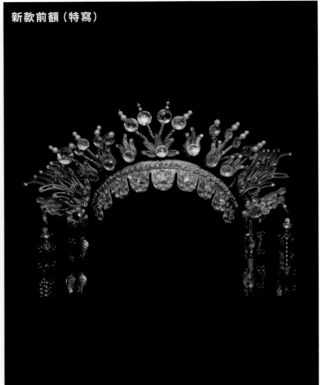

改良鳳

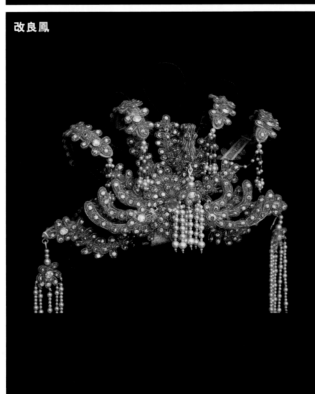

改良額仔

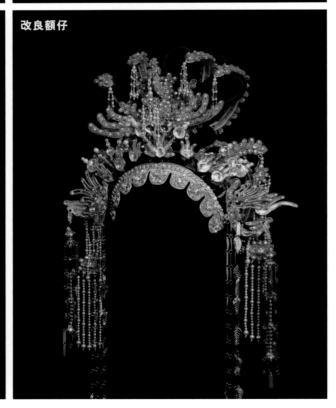

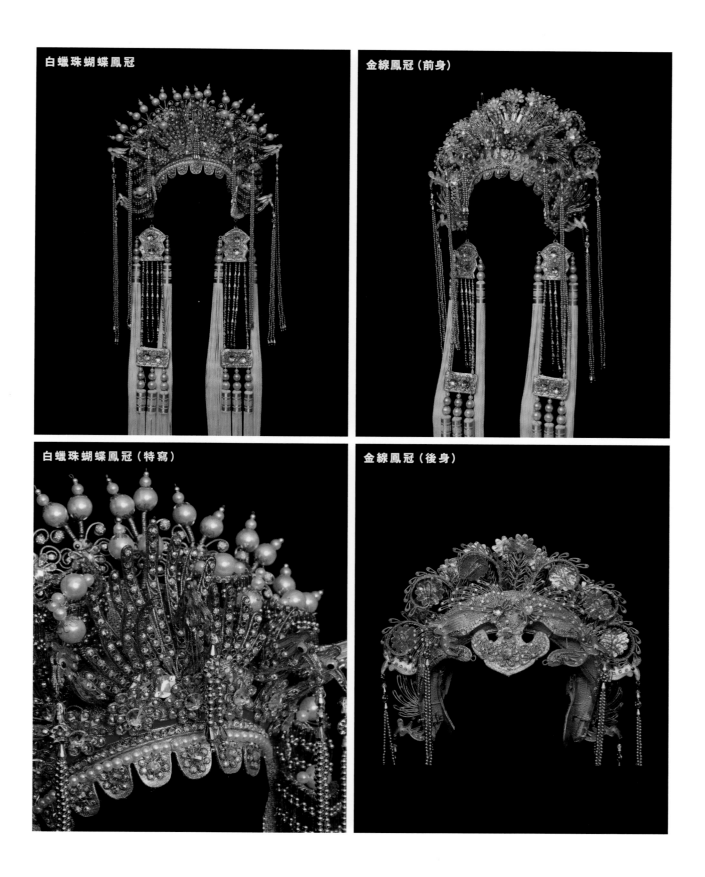

白蠟珠蝴蝶鳳冠

金線鳳冠（前身）

白蠟珠蝴蝶鳳冠（特寫）

金線鳳冠（後身）

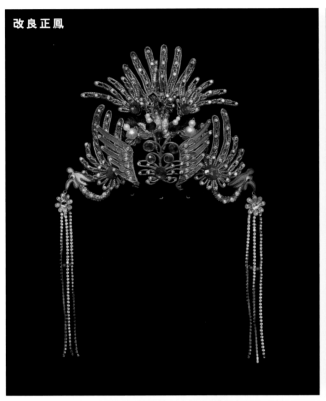

改良正鳳

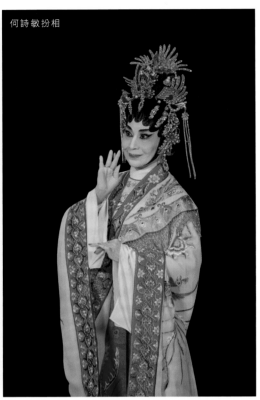

何詩敏扮相

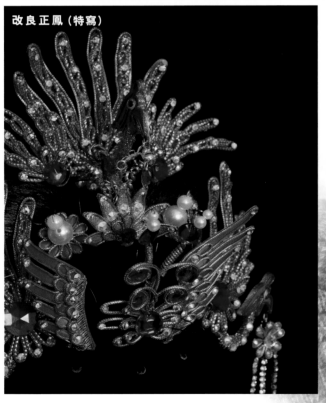

改良正鳳（特寫）

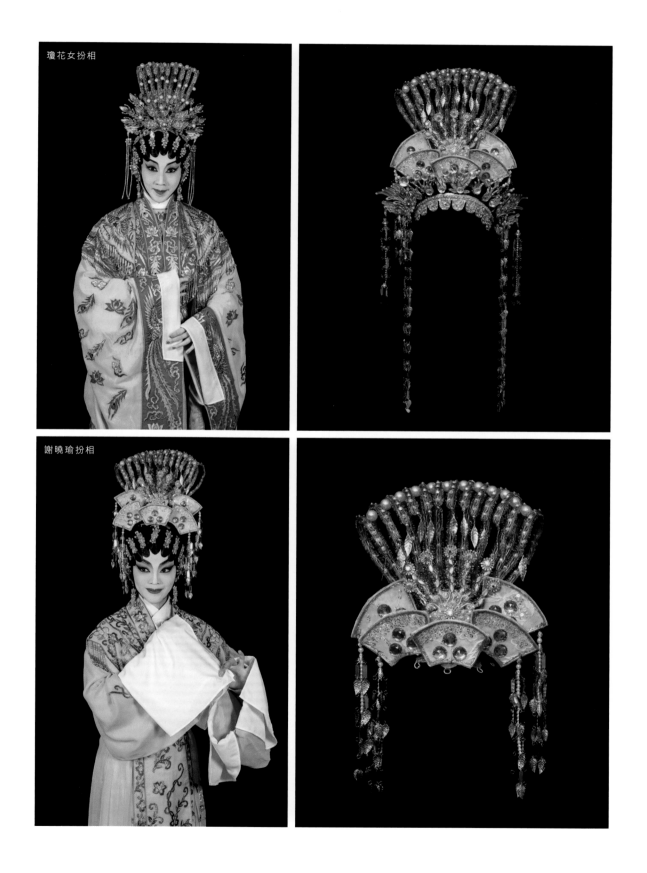

瓊花女扮相

謝曉瑜扮相

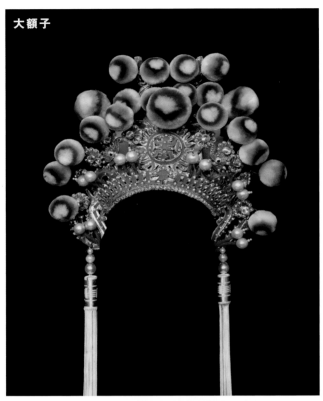

大額子

改良九龍巾

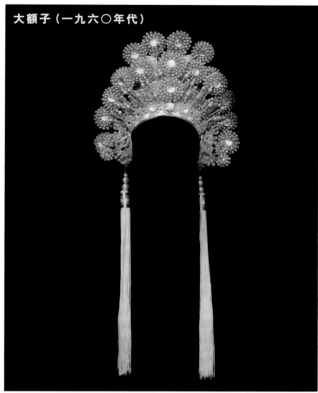

大額子（一九六〇年代）

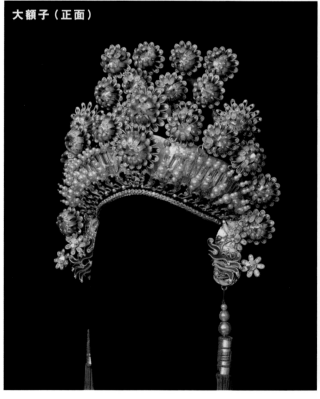

大額子（正面）

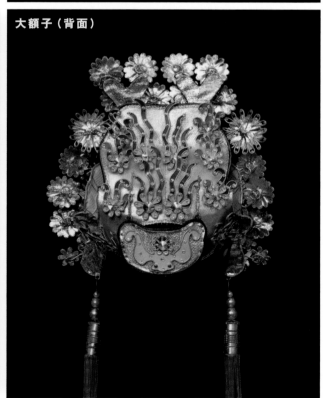

大額子（背面）

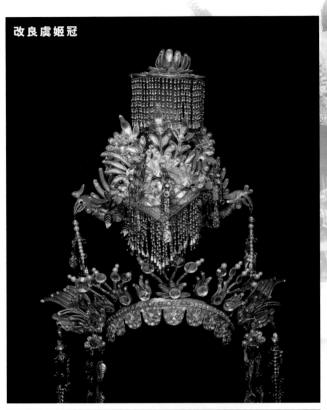

改良虞姬冠

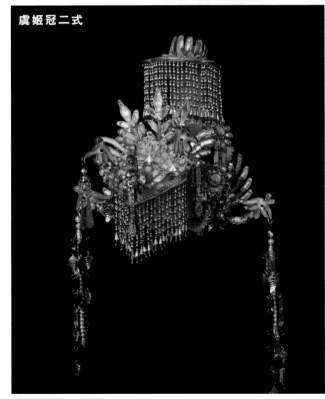

虞姬冠二式

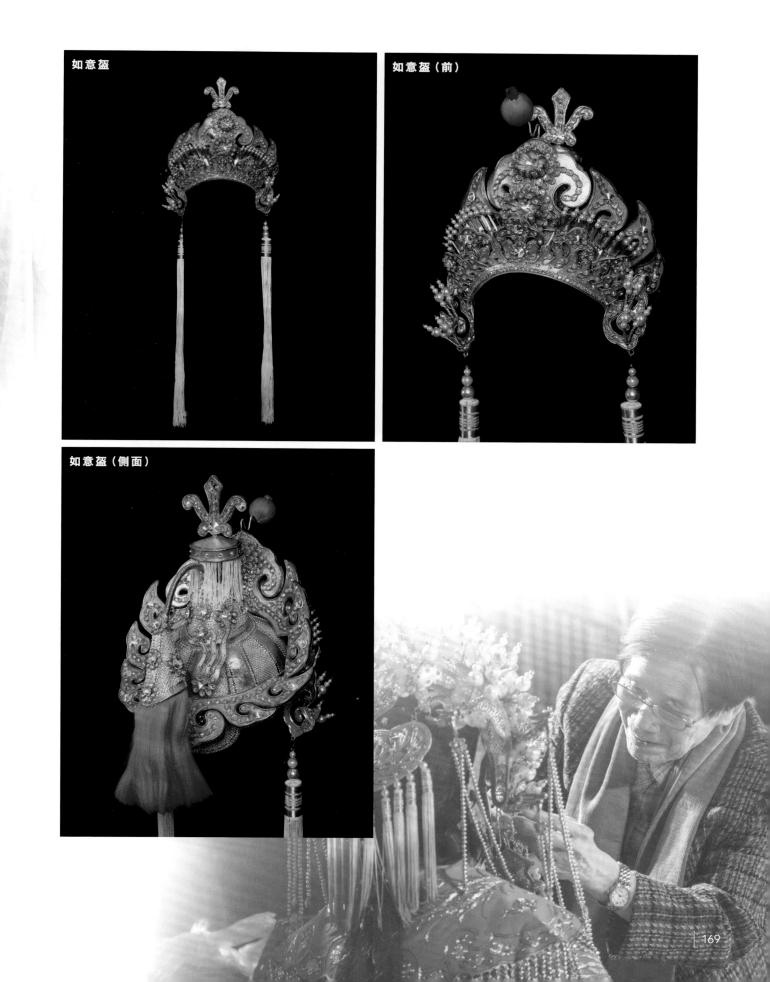

如意盔

如意盔（前）

如意盔（側面）

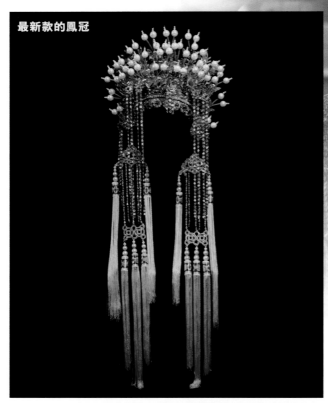

最新款的鳳冠

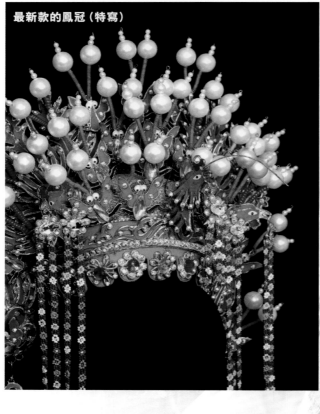

最新款的鳳冠（特寫）

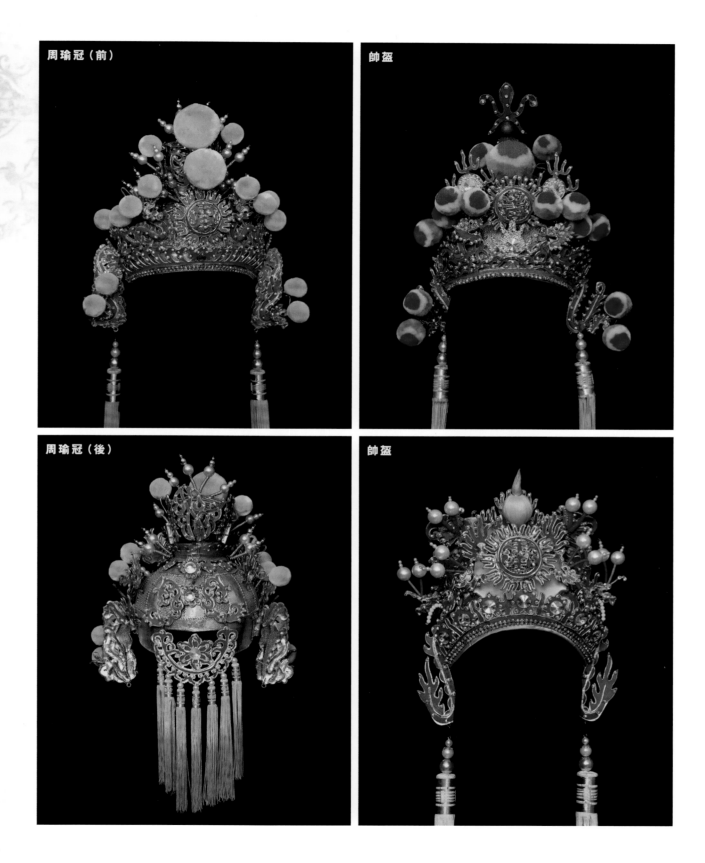

周瑜冠（前）

帥盔

周瑜冠（後）

帥盔

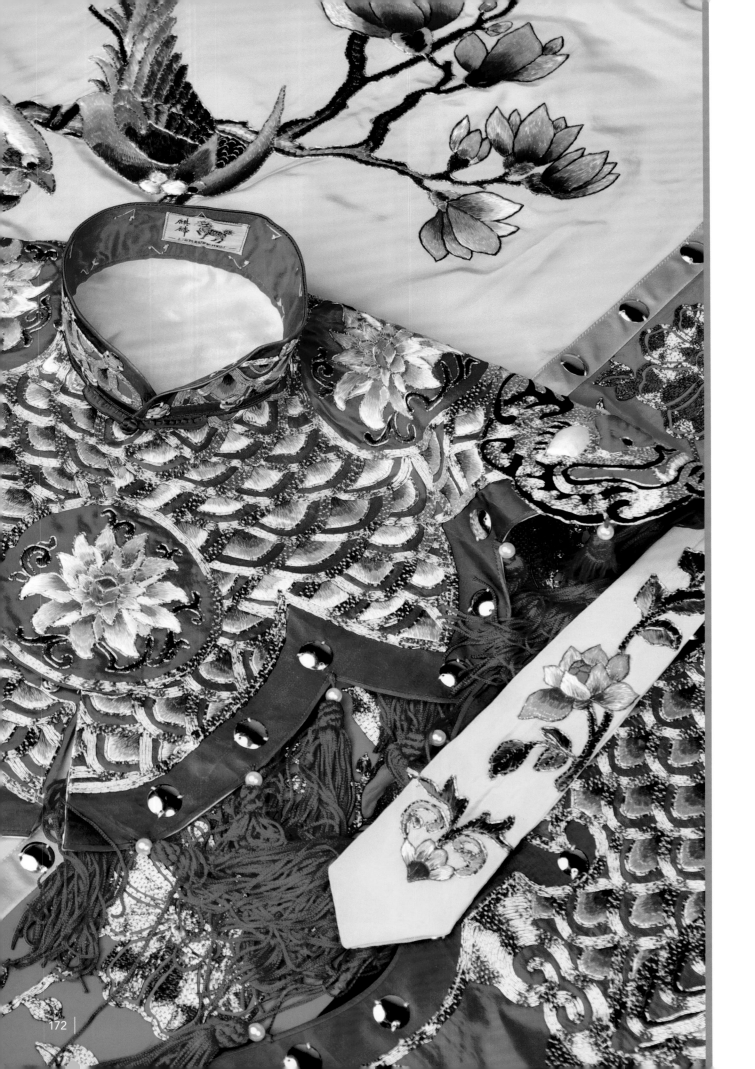

五

經典粵劇服飾藏品錄

家浚耀、芳曼珊收藏
並提供資料予主編高寶怡作研究使用

前言

　　中國傳統戲曲服裝經過歷代藝人根據表演需要而創造、規範、革新、發展，形成了與既真實又誇張的戲曲表演藝術特色相統一的風格，是戲曲舞台人物造型的重要條件。其款式之多樣、行當之規範、製造工藝之細緻、色彩之豐富，不僅大有助於舞台藝術的發揮，而且具有鮮明的民族特色。

　　以家浚耀收藏的「紅色手繡團龍蟒」為例，團龍紋樣嚴謹規整，裝飾性強。在佈局上呈對稱形式，全身幅計有十個龍團紋樣，以流雲、八吉祥插底作陪襯。這是戲曲舞台上扮演帝王、官員等角色使用量最多的一種蟒袍。在戲曲舞台上，常由蟒袍的色彩來區別粵劇中人的身份、地位與年齡。蟒袍大體分為紅、明黃、杏黃、白、藍、綠、紫、粉紅、淡湖、淺米、古銅、豆沙、香色等。明黃與杏黃是扮演皇帝、番王、王子以及齊天大聖（孫悟空）的蟒袍專用色，其他角色不得使用。十團龍蟒袍在繡工上大體分為彩繡、墨繡、平金漏地繡、滿金繡、半金半彩繡、裏金繡（一金線、一彩線混含繡）等。繡法各異，色彩紛呈。不同的繡工處理與十團龍圖案相配合，使得十團龍蟒袍造型莊重、文雅、富有氣派。

　　中國傳統戲曲的寫意性、程式性等特徵，通過戲台服飾的具體形象直觀地呈現出來。因此，在戲曲舞台上「穿甚麼，戴甚麼」不僅只是為了美觀，同時也是一種規範，是中國服飾文化「活」在舞台上的標本，更是傳統戲曲文化的一個重要組成部份。

　　是項研究計劃 —「香港粵劇戲台服飾金碧輝煌」，在戲曲舞台服飾範疇的研究，筆者誠意邀請家浚耀與芳曼珊借出和示範他們兩人收藏的戲服，結集成「經典粵劇服飾藏品錄」，在此表示衷心的感謝。他們的戲服藏品涵蓋了一九七〇年代至現今，香港和國內製作的戲台服飾包括膠片、手繡、手推車花等等，見證着戲服的潮流發展。

　　「經典粵劇服飾藏品錄」在本書的介紹，僅僅揭開了研究工作的序幕，但已為筆者往後對粵劇戲台服飾的深入研究，提供了豐富的資料！

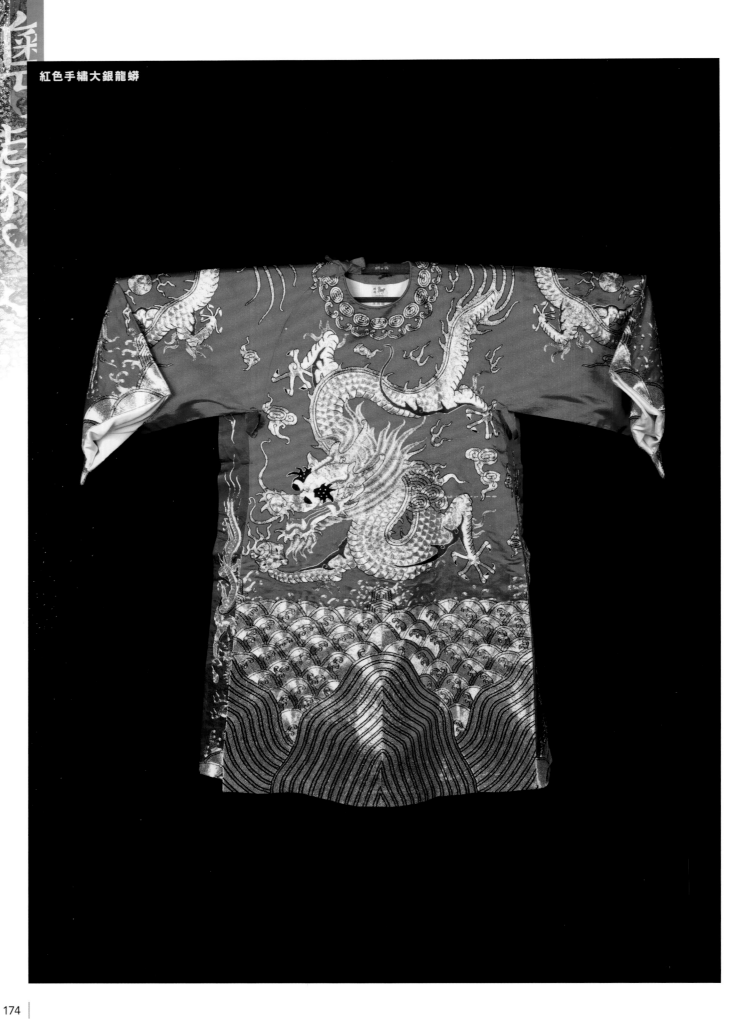

紅色手繡大銀龍蟒

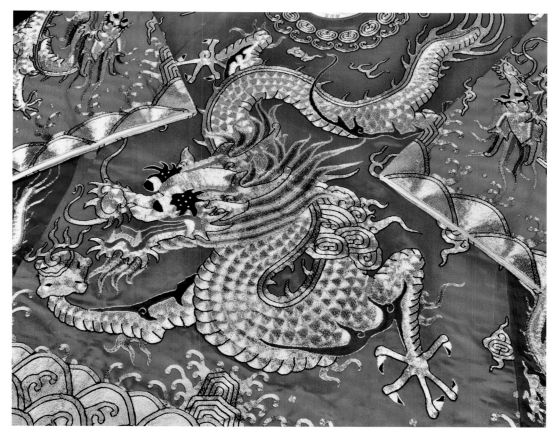

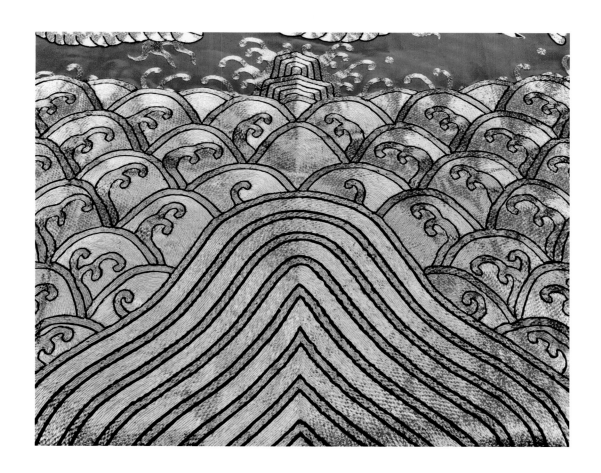

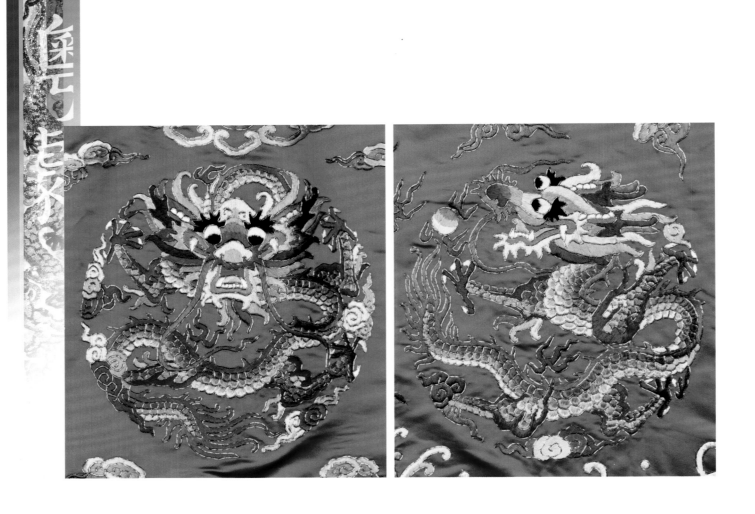

紅色手繡團龍蟒

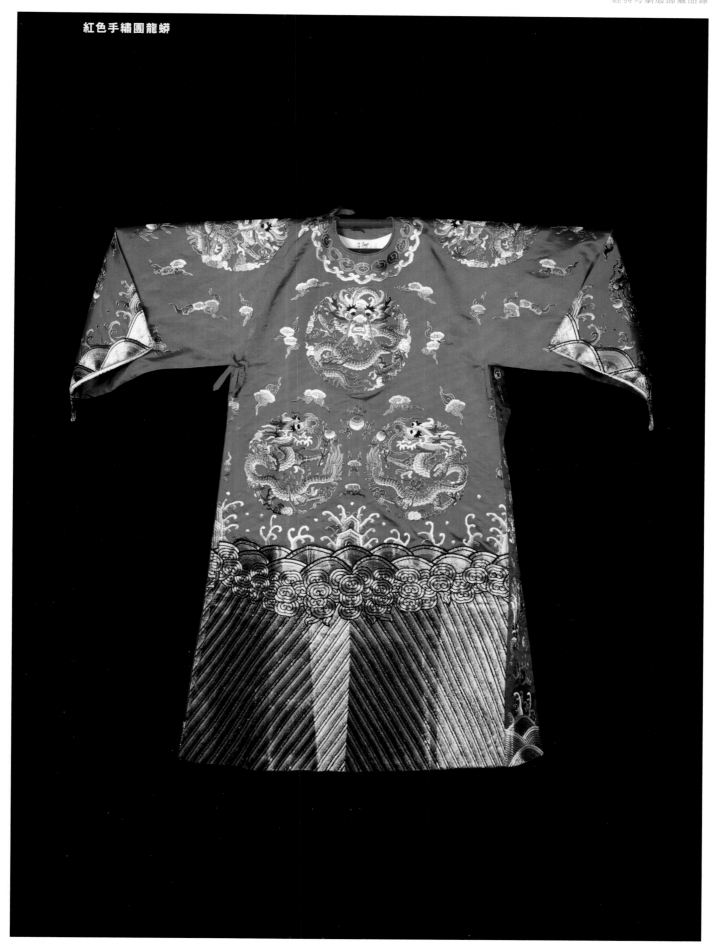

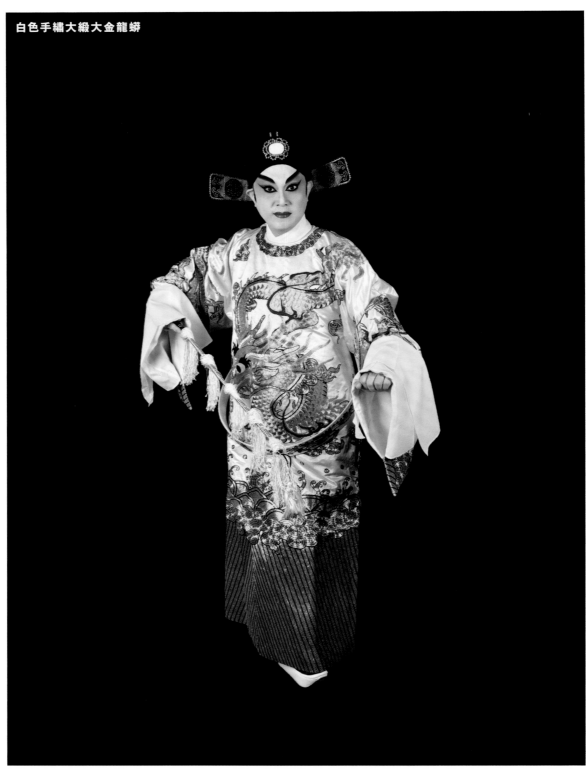

白色手繡大緞大金龍蟒

白色大緞手繡大金龍蟒（一九九〇年代上海麒麟製造）特色：擺腳闊度17至20公分。配襯：烏紗帽。

這件蟒袍款式為齊肩圓領，大襟（右衽），闊袖（帶水袖），袍長及足，袖根下有「擺衩子」；周身以金或銀線及彩色絨線刺繡大金龍紋樣，　龍身由上向下，龍尾在肩部，蟒水為繡金線直立水，蟒腳海水江涯的圖案，寓意「富有四海」。

紅色大緞手繡大銀龍蟒

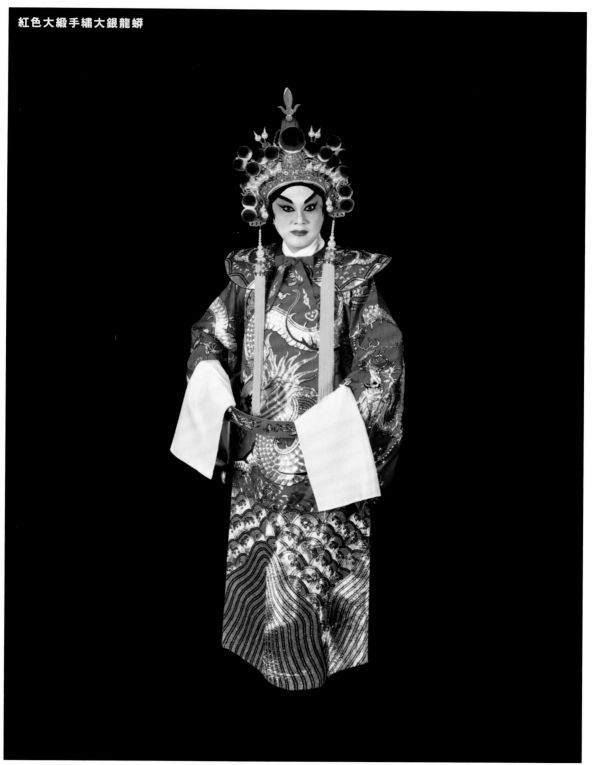

紅色大緞手繡大銀龍蟒（一九九〇年代上海麒麟製造）特色：擺腳闊度17至20公分。配襯：帥盔。

中國戲曲服裝專用名稱——即蟒袍，源於明、清時代的「蟒衣」。明代「蟒衣」本是皇帝對有功之臣的「賜服」，御賜蟒衣是臣子莫大榮耀。至清代，「蟒衣」則列為「吉服」。這件一九九〇年代上海麒麟牌紅色大緞手繡大銀龍蟒，龍身由上向下，龍尾在肩部，有肩圓領，大襟（右衽），闊袖（帶水袖），袍長及足，袖裉下有「擺衩子」，蟒水為繡金銀線立臥三江水。

粉紅色膠片蟒（可變文武袖）

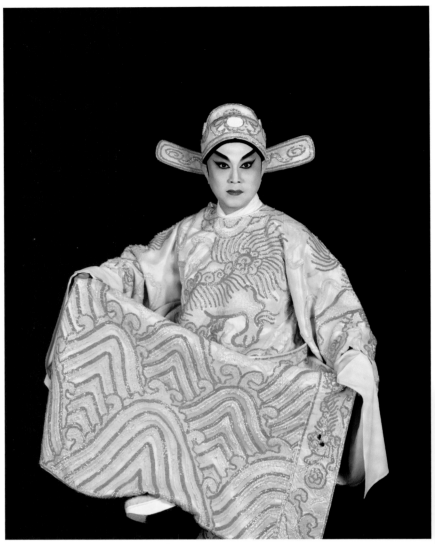

粉紅色珠片蟒（可變文武袖）（一九七〇年代香港製造），蟒身釘獅子滾繡球，是中國常見傳統吉祥圖案之一，中國民間俗言：「獅子滾繡球，好事在後頭」。獅子滾繡球就寓意為消災、驅邪、趕走一切災難，而好事馬上就要降臨。

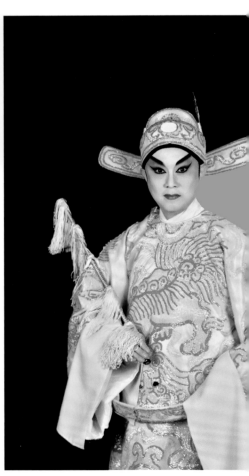

這件一九七〇年代香港製造珠片蟒的最大特色：有一文袖（水袖）和一武袖（束袖），可以配合不同角色需要，將右邊衫袖改變，配有原裝珠片「和尚」（鮑祖良）紗帽及珠片高靴。文袖配襯：珠片烏紗帽；武袖配襯：尼龍大額子。

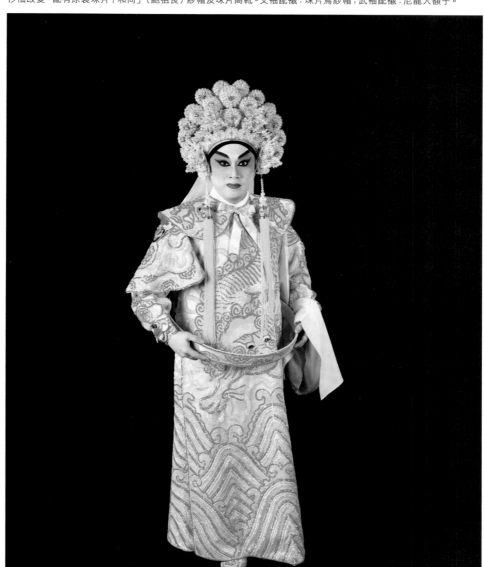

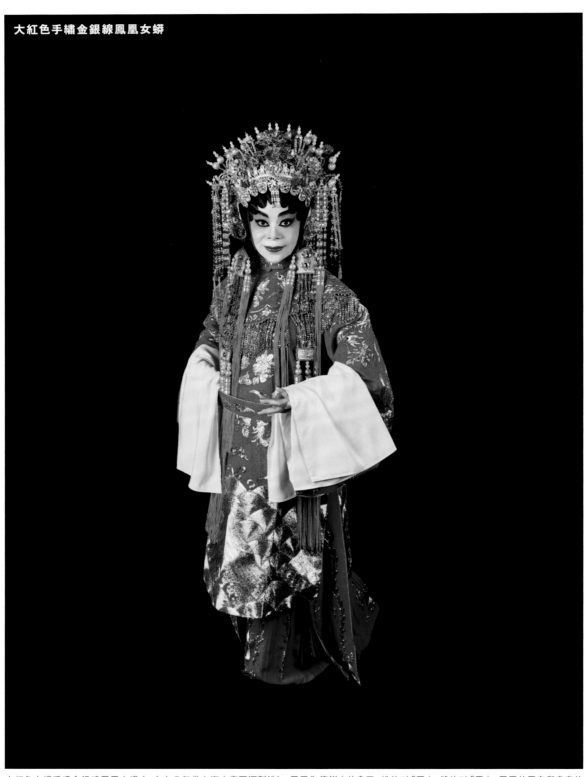

大紅色手繡金銀線鳳凰女蟒

大紅色大緞手繡金銀線鳳凰女蟒（一九九〇年代上海小唐亞福製造），鳳凰為傳說中的鳥王，雄的叫「鳳」，雌的叫「凰」。鳳凰的凰字與皇帝的皇諧音。所以鳳凰在女性服飾中被視為高貴的象徵，蟒袍的水腳繡金銀線立臥五江水。配襯：鳳冠或正鳳。

黃色手繡蝴蝶、月季花女帔

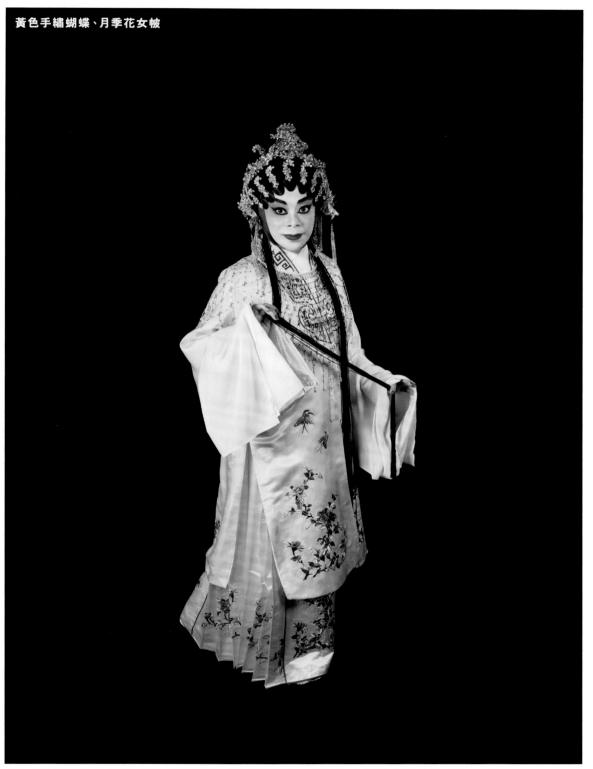

黃色大緞手繡女帔風（年代不詳，上海小唐亞福製造），黃色緞上繡蝴蝶、月季花紋樣，上身佩戴玻璃管珠肩。配襯：包大頭。

黃色珠片大靠（連珠片帥旗）

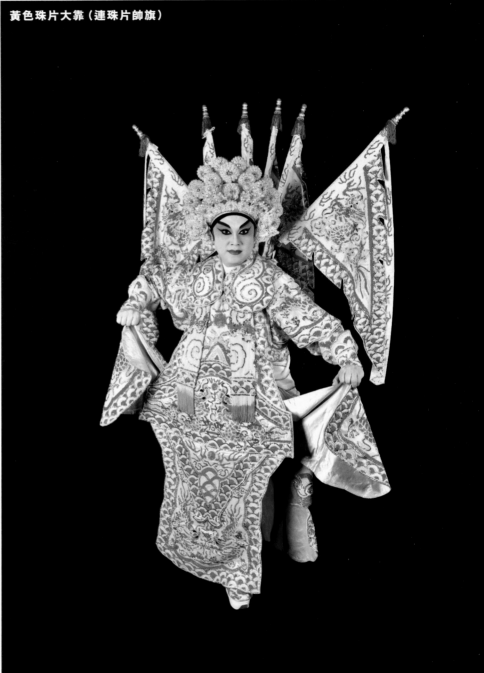

黃色珠片大靠（連珠片帥旗）（一九七〇年代香港製造），靠肚釘雙龍戲珠紋樣，配有六支靠旗、飛裙、珠片高靴及「和尚」造尼龍大額子，適合六國大封相時穿着。配襯：尼龍大額子。

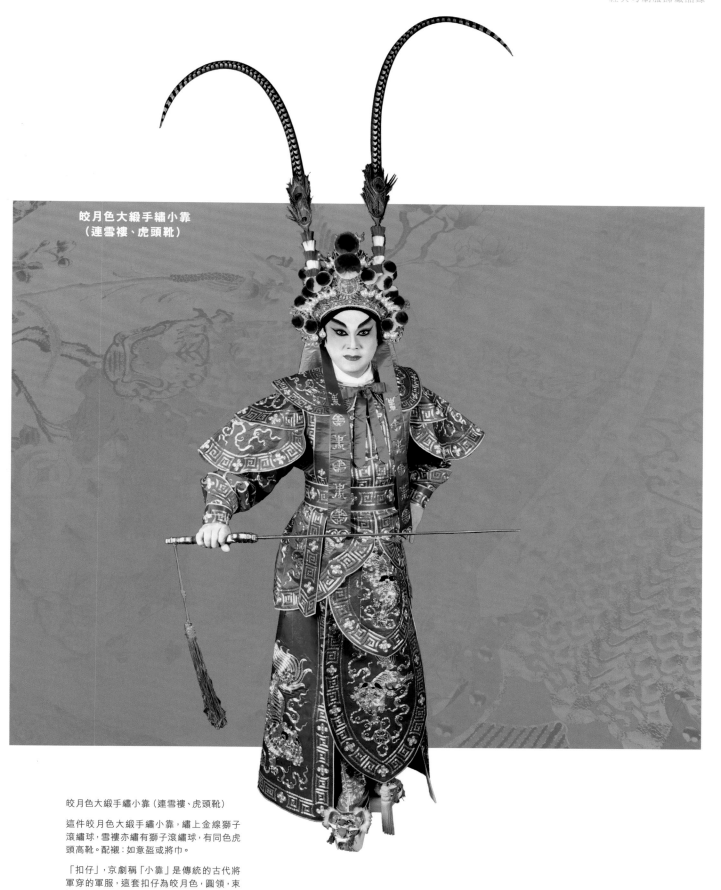

皎月色大緞手繡小靠
（連雪褸、虎頭靴）

皎月色大緞手繡小靠（連雪褸、虎頭靴）

這件皎月色大緞手繡小靠，繡上金線獅子
滾繡球，雪褸亦繡有獅子滾繡球，有同色虎
頭高靴。配襯：如意盔或將巾。

「扣仔」，京劇稱「小靠」是傳統的古代將
軍穿的軍服，這套扣仔為皎月色，圓領，束
袖，束腰配肩及同色虎頭靴，下身扣裙分別
前後左右四幅，繡金線獅子圖案。

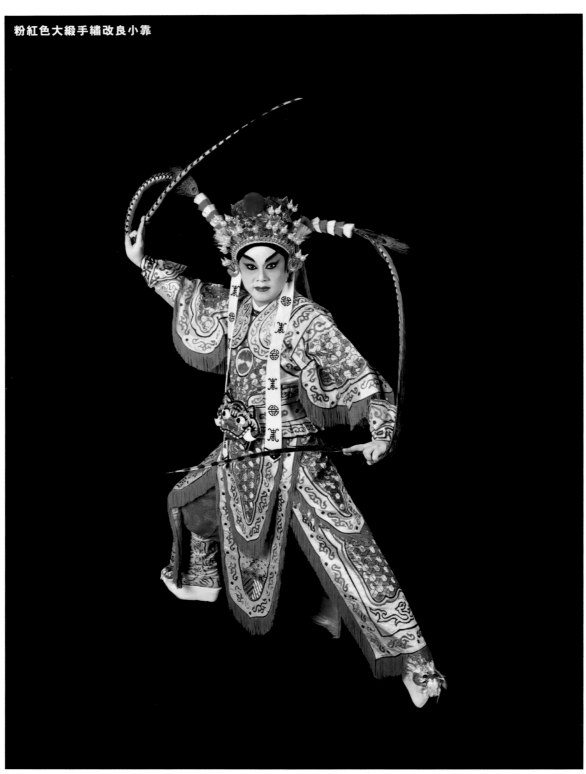

粉紅色大緞手繡改良小靠

粉紅色大緞手繡改良小靠（一九九〇年代上海麒麟製造）這件古老小靠，靠身上面密繡人字錦，代表古代盔甲上的甲片，甲片綴上排穗，腰帶上繡金線立體半虎頭，靠腿分前後左右共四塊，（不紮靠旗）。配襯：將巾（插翎子於巾帽側）。

「改良靠」又稱「小靠」，為周信芳所創。將靠改為上下兩部分，束腰使用（去掉靠肚），緊身合體。這實際上是又回到了「上衣下裳制」，更趨於歷史真實。「改良靠」後經不斷加工，遂成定式。

西紅色緞手繡小靠（連雪褸）

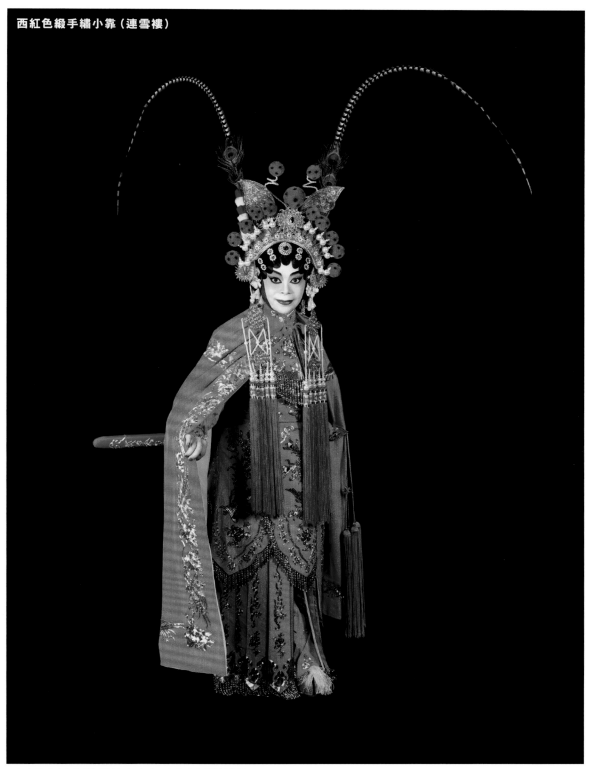

西紅色緞手繡小靠（連雪褸）（一九九○年代上海麒麟製造）。

西紅色緞上繡金銀夾線鳳凰，配大雲肩，束腰，束袖，裙身繡金銀夾線鳳戲牡丹紋樣及多條飄帶。配襯：蝴蝶盔插翎子，手繡皎月色雙劍。

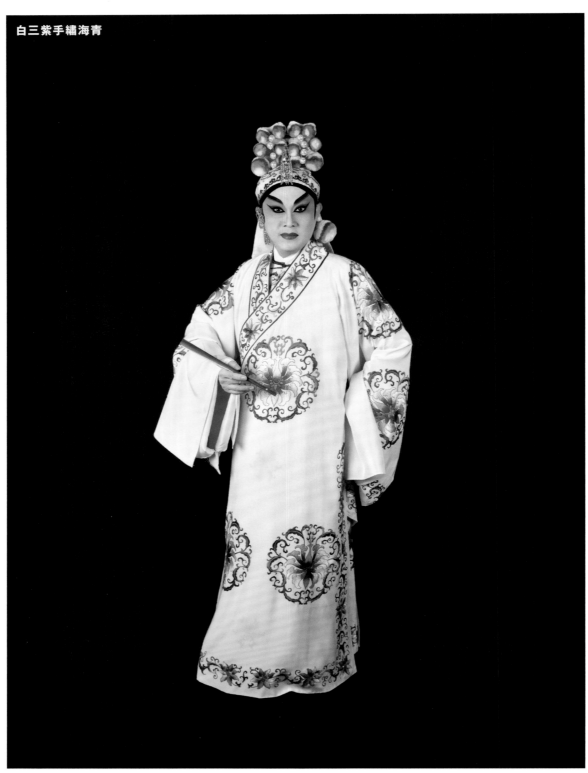

白三紫手繡海青

白三紫手繡海青（一九九〇年代上海小唐亞福製造）。配襯：白三紫扎巾。

白三紫手繡坐馬

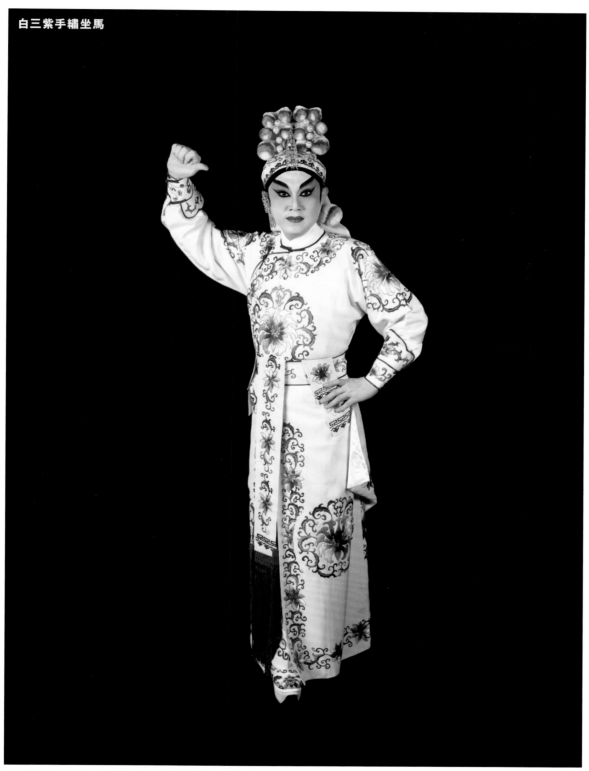

白三紫手繡坐馬（一九九〇年代上海小唐亞福製造）。配襯：白三紫扎巾。

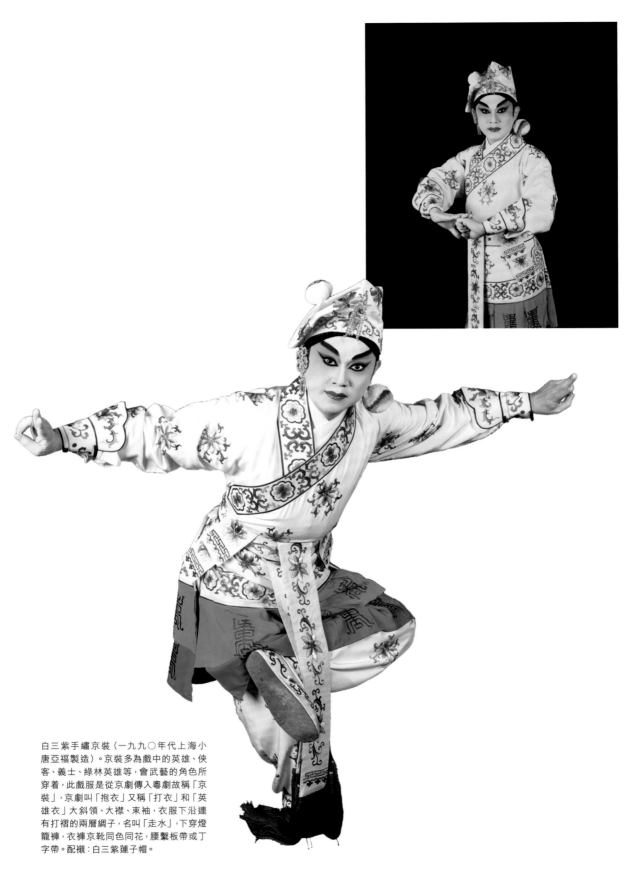

白三紫手繡京裝

白三紫手繡京裝（一九九〇年代上海小
唐亞福製造）。京裝多為戲中的英雄、俠
客、義士、綠林英雄等，會武藝的角色所
穿著，此戲服是從京劇傳入粵劇故稱「京
裝」，京劇叫「抱衣」又稱「打衣」和「英
雄衣」大斜領、大襟、束袖，衣服下沿連
有打褶的兩層綢子，名叫「走水」，下穿燈
籠褲，衣褲京靴同色同花，腰繫板帶或丁
字帶。配襯：白三紫蓮子帽。

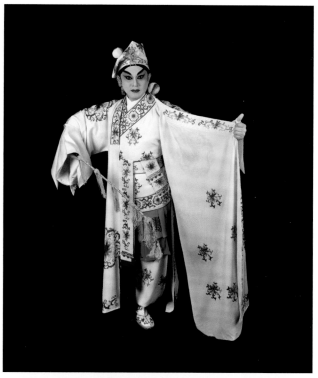

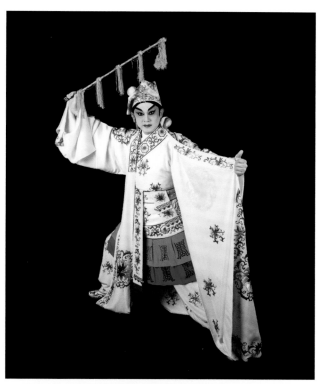

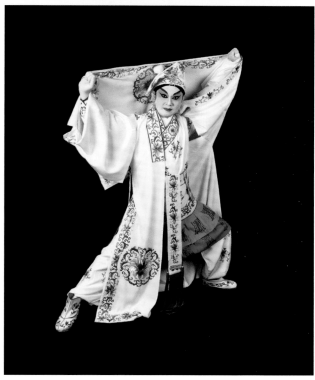

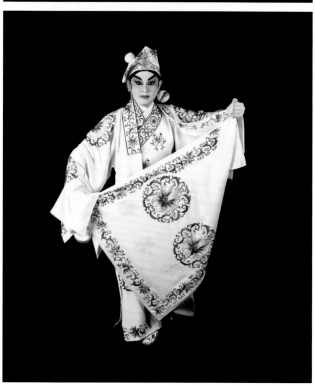

白三紫手繡套裝（一九九〇年代上海小唐亞福製造）。（手繡京裝、蓮子帽，手繡海青、福儒巾，手繡坐馬、扎巾）。

三件衫和三個巾帽都是同一個顏色及繡花圖案，是可以單獨或混合使用：

蓮子帽配襯：京裝、坐馬加海青。

福儒巾配襯：海青、坐馬加海青。

扎巾配襯：海青、坐馬加海青。

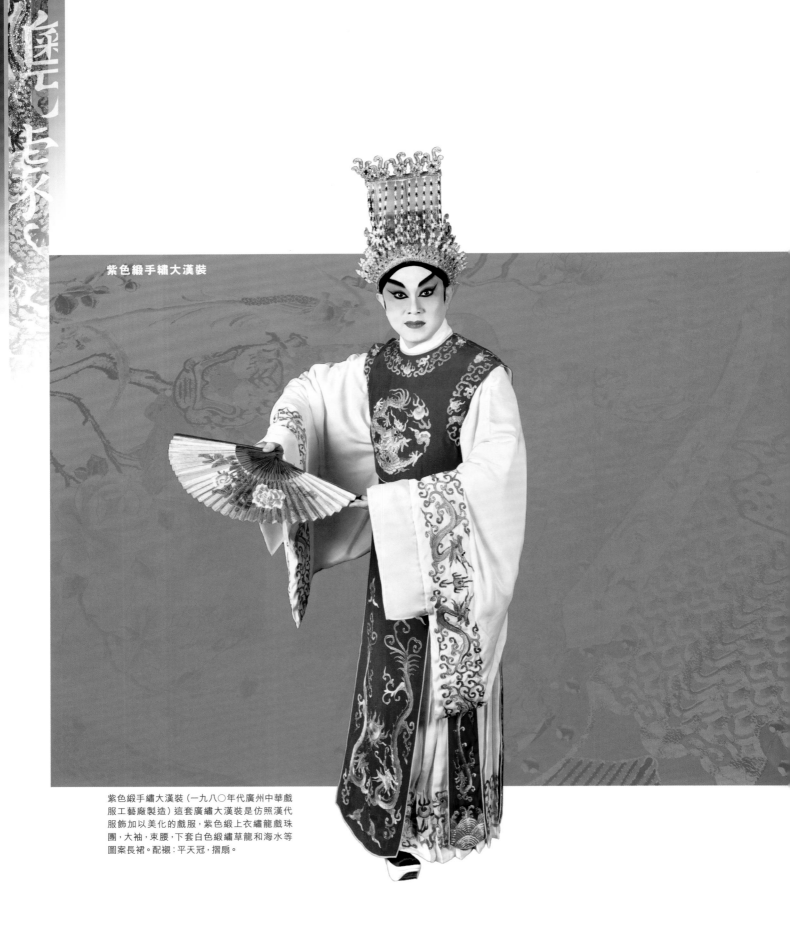

紫色緞手繡大漢裝

紫色緞手繡大漢裝（一九八○年代廣州中華戲
服工藝廠製造）這套廣繡大漢裝是仿照漢代
服飾加以美化的戲服，紫色緞上衣繡龍戲珠
團，大袖，束腰，下套白色緞繡草龍和海水等
圖案長裙。配襯：平天冠，摺扇。

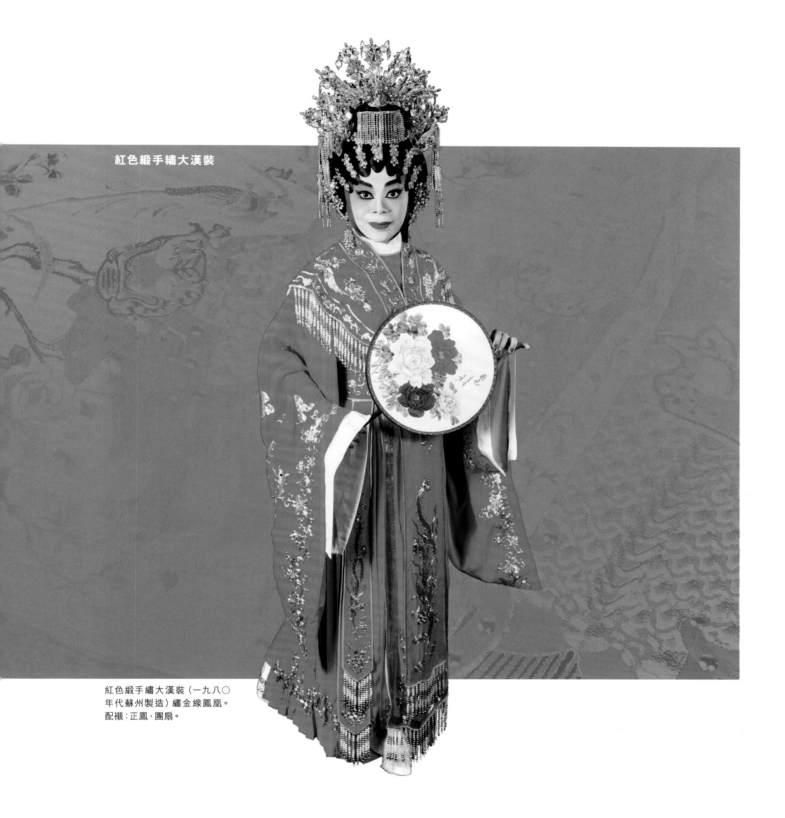

紅色緞手繡大漢裝

紅色緞手繡大漢裝（一九八〇
年代蘇州製造）繡金線鳳凰。
配襯：正鳳，團扇。

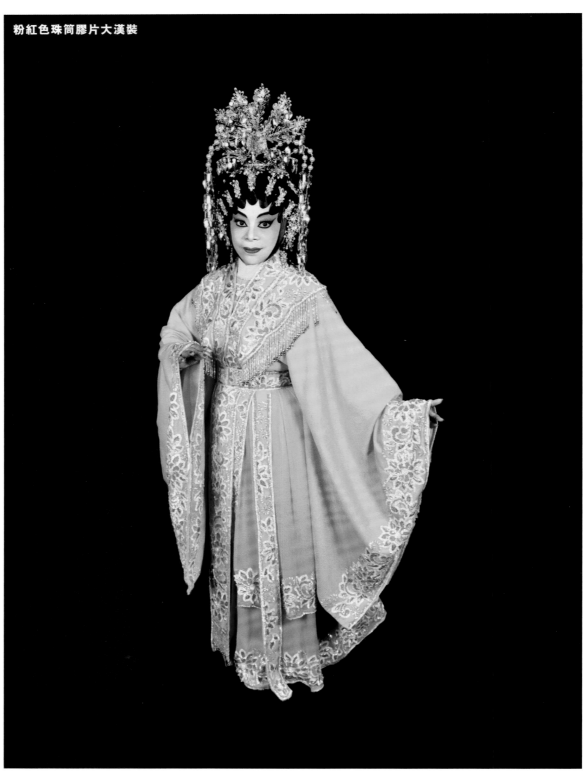

粉紅色珠筒膠片大漢裝

粉紅色珠筒膠片大漢裝（一九七〇年代香港製造），大袖、上衣配雲肩，下套長裙、一條中裙，束腰。配襯：銀色正鳳。

粉藍色手推花大漢裝

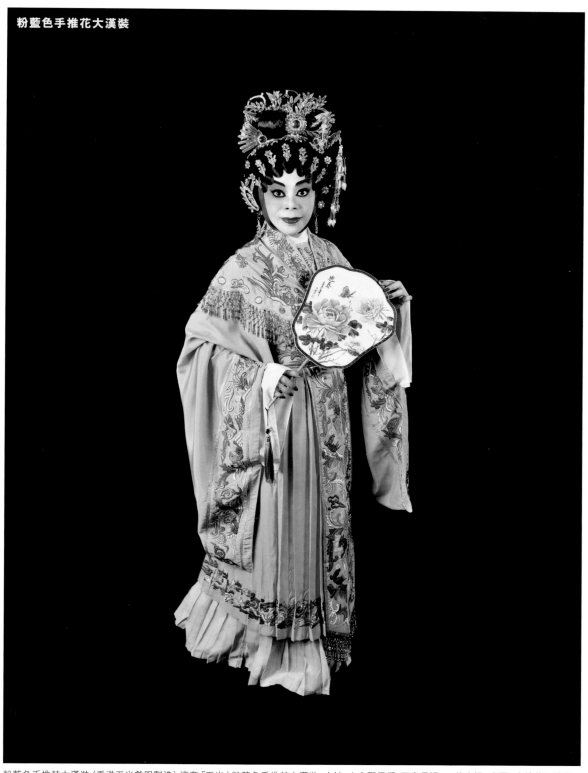

粉藍色手推花大漢裝（香港五光戲服製造）這套「五光」粉藍色手推花大漢裝，大袖、上衣配雲肩，下套長裙、一條中裙，束腰，車繡草鳳紋樣，
多為戲中皇后公主及貴妃所穿。配襯：藍色側鳳。

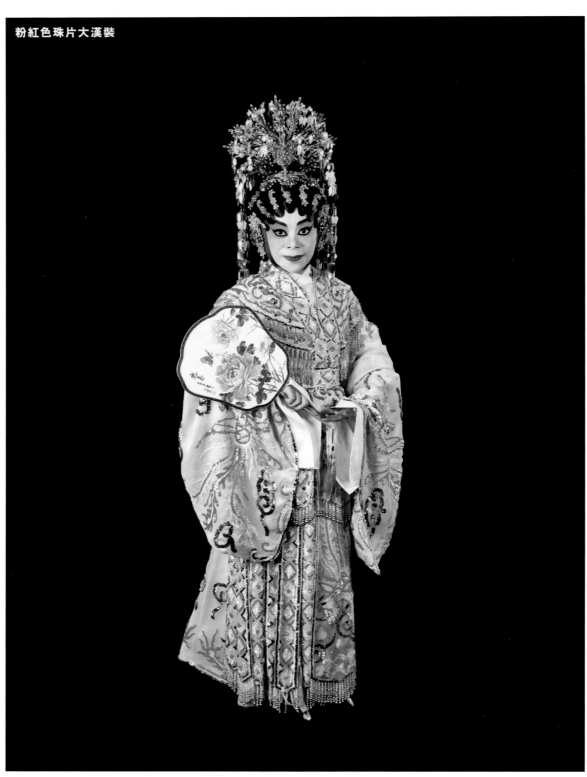

粉紅色珠片大漢裝

粉紅色珠片大漢裝（一九七六年香港製造），珠片繡鳳凰大雲肩及飄帶裙，配合同顏色珠片繡鳳凰大漢裝袖上衣及底裙。配襯：彩色正鳳。

粉紅色珠片車裝

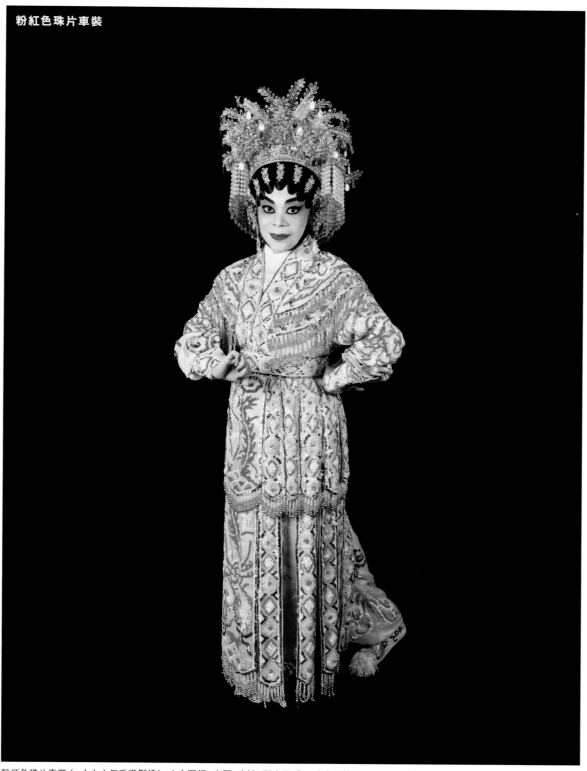

粉紅色珠片車裝（一九七六年香港製造），上衣圓領、束腰、束袖，配大雲肩，下身穿燈籠褲及全飄帶裙。佩戴：漁家樂。

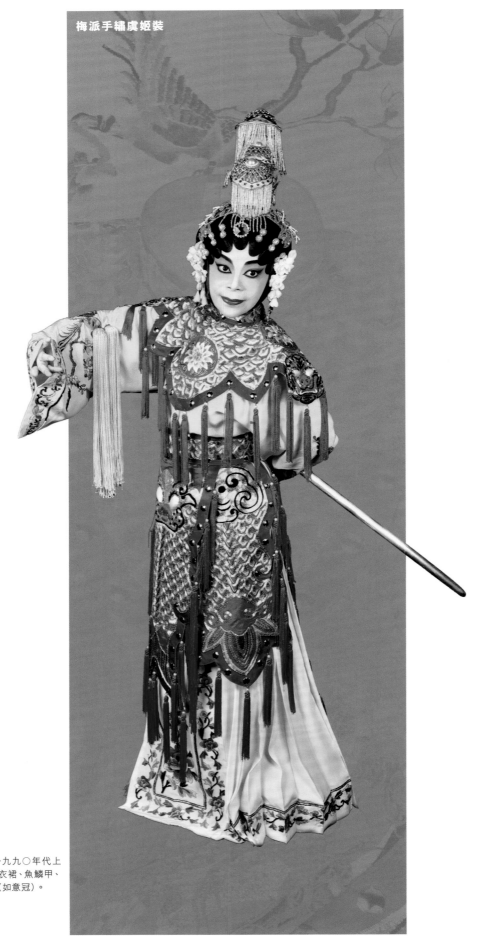

梅派手繡虞姬裝

梅派手繡虞姬裝（一九九〇年代上
海麒麟製造），古裝衣裙、魚鱗甲、
斗篷。配襯：虞姬冠（如意冠）。

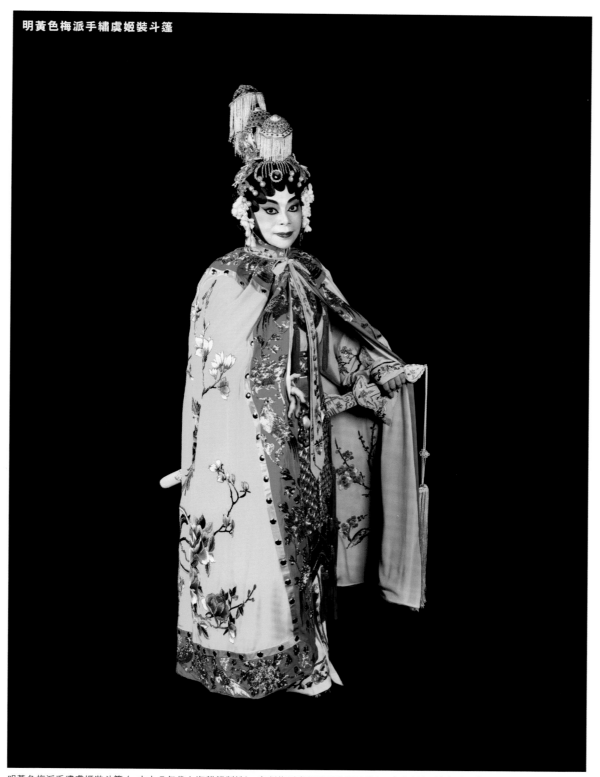

明黃色梅派手繡虞姬裝斗篷

明黃色梅派手繡虞姬裝斗篷（一九九〇年代上海麒麟製造），京劇梅派虞姬的服裝獨具特色，十分考究。這套手繡虞姬裝，內穿魚鱗甲古裝衣裙，身披明黃色繡著錦雞、花卉的斗篷。魚鱗和錦雞，也暗合了虞姬的諧音。配襯：虞姬冠（如意冠）。

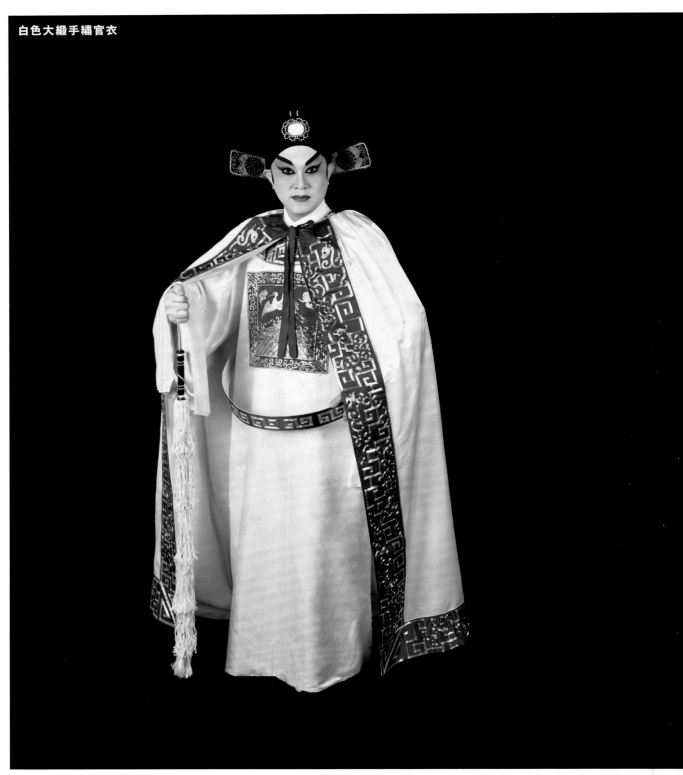

白色大緞手繡官衣

白色大緞手繡官衣，又稱「圓領」，（連雪褸雪帽）（年代：不詳，蘇州製造）前胸及後背繡上仙鶴文官補子，雪褸、雪帽繡上回紋勾邊。配襯：烏紗帽。

白色緞手繡雪褸雪帽

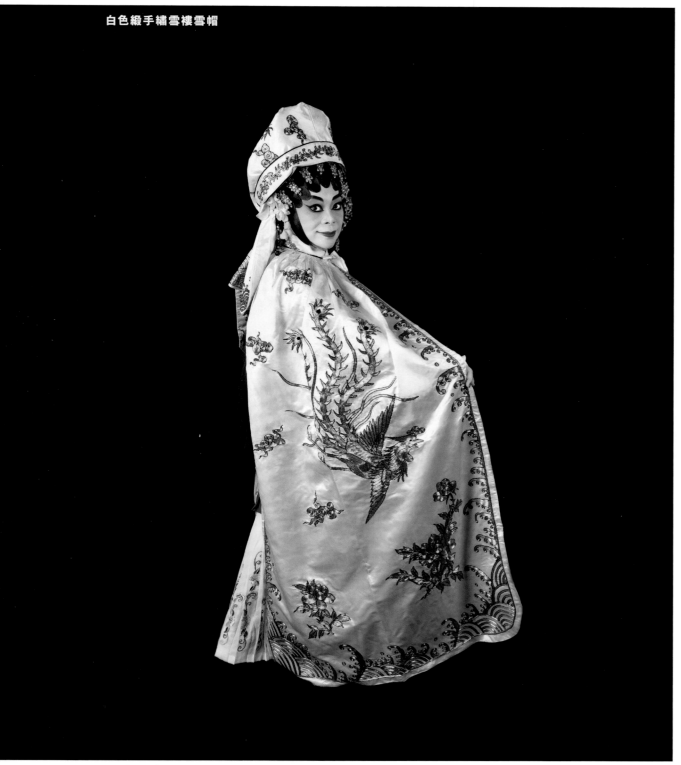

白色緞手繡雪褸雪帽（一九八〇年代），繡金線鳳戲牡丹紋樣。

紫色手推花小姑裝

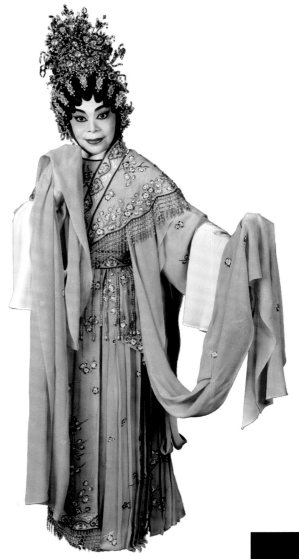

紫色手推花小姑裝（香港五光戲服製造）小姑裝由京劇傳入,京劇原稱「古裝」,此戲服樣式原由梅蘭芳所創,主要是為與當時戲曲舞台通行的明式服裝相區別,更因「古」「姑」諧音,粵戲行內覺得此戲服主要是給戲中未婚少女穿著,便稱為「小姑裝」。這套「五光」製造紫色手推花小姑裝,特色是有兩件同色上衣,一件是束袖,另一件是水袖,束袖配合原色長綢變成能歌善舞的舞衣,穿上水袖變成一個千嬌百媚的小姑娘。配襯：紫色花鞋。

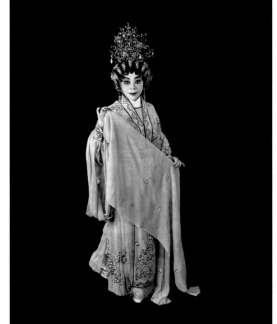

白底紫真絲手繡小姑裝

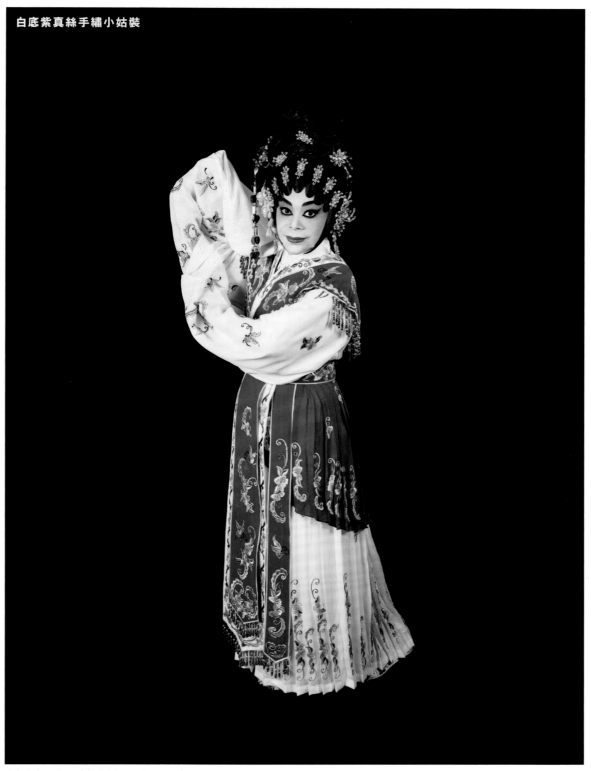

白底紫真絲手繡，寬袖帶水袖。配襯：花旦前裝。

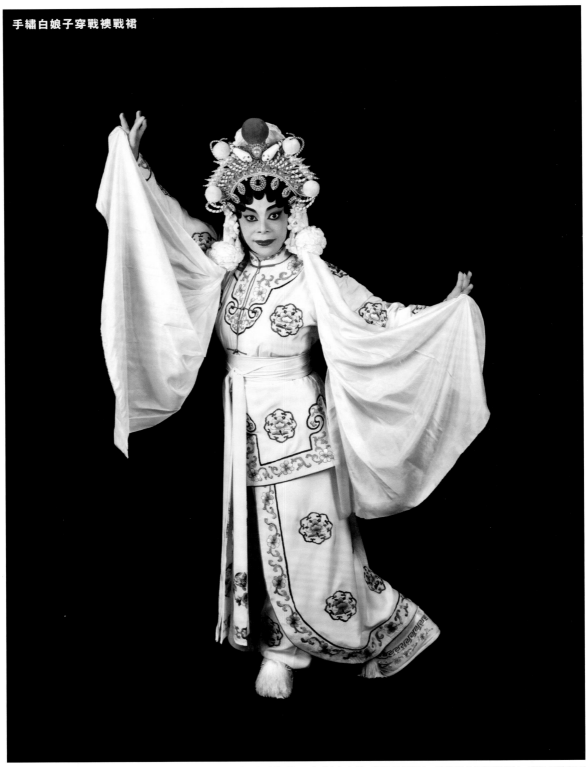

手繡白娘子穿戰襖戰裙

手繡白娘子穿戰襖戰裙（一九八〇年代上海麒麟製造）白娘子穿戰襖戰裙，也叫女打衣褲，繫繡花綢腰巾。戰襖是立領對襟束袖，戰裙是雙腿兩側兩片繡花軟甲。配襯：白蛇額子，白色彩球。

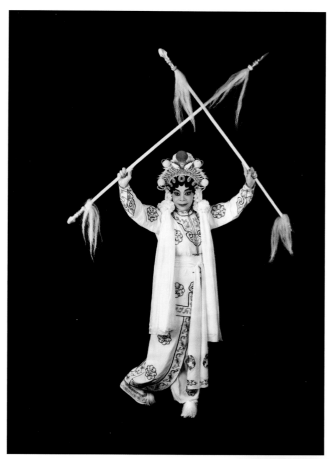

白蛇傳水浸金山劇中白娘子裝扮。配襯：白蛇額子，
白色彩球，雙頭槍。

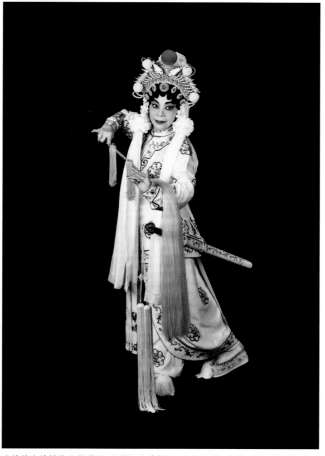

白蛇傳白蛇精盜仙草裝扮。配襯：白蛇額子，白色彩球，雲掃，白色手繡雙劍。

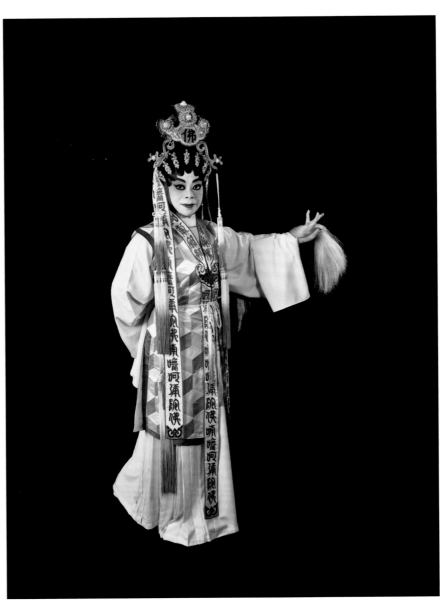

女百家衣，用三種不同顏色布料縫合而成，此衣須要有較高車縫技術才能把衣服縫得平整。配襯：道姑髻，
雲掃。

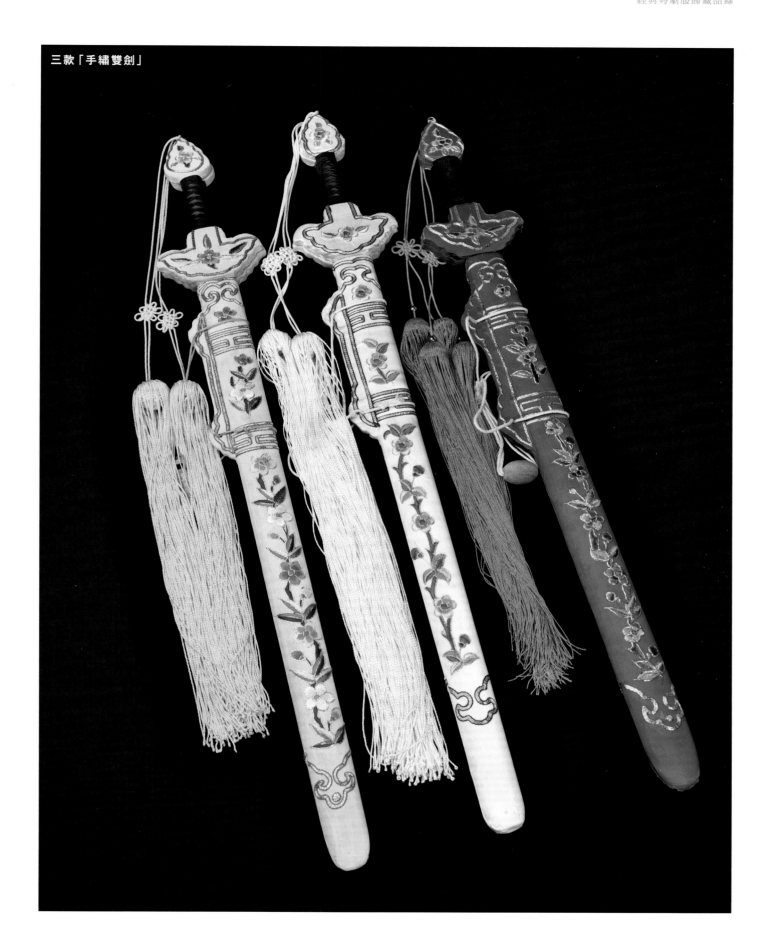

三款「手繡雙劍」

陳國源大事年表

（陳國源口述，高寶怡訪問、筆錄及整理）二○二一年

一九三三年

一九三三年十二月二十三日在中山石岐沙崗墟的「貓兒狗仔巷」出生。

一九五一年

加入戲行，跟隨紅船班前輩黃少伯學藝，加入大鳳凰劇團及其他小型戲班當基層演員[75]。

一九五五年

師從著名衣箱王安[76]及盔頭師傅鮑祖良[77]開始製作劇團生、旦頭飾，先後為鄧碧雲、李香琴、任冰兒、新馬師曾、陳錦棠做頭飾，口碑載道。

一九五○至六○年代

一九五○年芳艷芬首先帶動製作「銅托車裝」，陳國源於一九五○至六○年間仿效芳艷芬，先後為陳艷儂、鄧碧雲、南紅、吳君麗、李香琴、周坤玲、陳艷芳、林月薇、鄧惠娟、艷桃紅及陳寶珍等設計及製作了10多套「銅托車裝」[78]。

一九六一至一九八○年

一九二○至五○年代是膠片（疏釘、密片、灑片）戲服大行其道的年代，男女藝人均加以採用，在舞台上爭妍鬥麗。一九六○至七○年代粵劇電影迅速發展，膠片戲服製作需時，無法滿足訂製新戲服的需求，隨著一些上海師傅移居香港香港[79]，復古的刺繡戲服順勢再度登場。與此同時，陳國源夥拍當時本地的一流師傅：專營外發釘膠片的羅拾、旺嫂；專職畫花的何良、梁松、吳美；畫花及縫製的任冠、根叔、鄧明、何德（高佬德）、關秋、關乃康；3間著名的靴鞋製造店「繡芳」、「林祥記」和「藍泗」；還有首創「車花」製作手藝，並包攬擺花街全部戲服作坊車繡生意的何君、馬太、陳勝金（金姑）、簡小姐、黎祥榮、麥新、陳好及來自澳門的楊美嫻等，帶動「車花」手藝的發展。

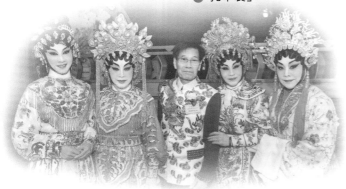

一九八一至二〇〇〇年

陳國源活躍於推動粵劇發展，擔任的公職工作包括：

■ 一九八〇年代為三棟屋博物館戲服展覽會擔任顧問；

■ 由第二十四屆起連續擔任了10屆「香港八和會館」理事；

■ 一九八六年陳國源獲香港貿易發展局邀請到英國哈利士廣場擔任表演大型「清裝」的服裝設計顧問。同時，推動了武術界「南獅」的服裝變化；

■ 一九八七年為香港粵劇演員會八和演員組創會成員、首屆副理事長，一九九二年擔任第二屆理事長；

■ 陳國源獲邀擔任一九八九年十一月八日香港文化中心的開幕傳統吉慶例戲《六國大封相》籌委會委員，負責策劃和統籌全劇的服裝道具；

■ 一九九〇年十一月負責統籌區域市政局主辦，千鳳陽劇團統籌由粵劇群英演出的改編古本《楊家將》；

■ 一九九〇年擔任加拿大卑斯大學人類學博物館顧問，鑒證該館收藏的戲服；美國三藩市、洛杉磯、南加州及紐約及紐西蘭等地「八和會館」顧問；

■ 陳國源創立之「千鳳陽劇團」負責統籌由區城市政局主辦，一九九一年十一月九日至十二月八日分別於大埔文娛中心、屯門大會堂演奏廳、元朗聿修堂、荃灣大會堂演奏廳、沙田大會堂演奏廳、北區大會堂演奏廳等地點舉行之「粵劇折子戲」大匯演；

■ 一九九三年負責統籌市政局及香港粵劇演員會合辦假香港文化中心大劇院舉行「名伶名劇共爭輝」粵劇會演。

二〇一八年

香港時代廣場主辦「金冠銀冕華麗緣 — 陳國源60載帽飾藝術」個人展覽。

二〇一七年

陳國源策劃：由文化力量主辦，千鳳陽劇團協辦「群星拱照一代武生王靚次伯」的慈善匯演，為「仁濟醫院靚次伯紀念中學」設立校外課程經費向同學推廣粵劇，演出劇目《七彩六國大封相》的南紅，陳好逑及王超群三位紅伶設計特色的服飾。

二〇一二至二〇一八年

筆者為時任賽馬會鯉魚門創意館（以下簡稱「創意館」）館長期間，由二〇一二年開始多次邀請陳國源師傅作口述歷史訪問、擔任講座的主講嘉賓、參與粵劇服飾藏品展等。二〇一五年，創意館應廣州文史館之邀，於廣州文化公園舉辦的第五屆廣府文化節，舉辦陳國源粵劇戲服藏品展。由二〇一四年開始，再次邀請陳國源師傅為連續三期獲粵劇發展基金資助的「大師與你互動——粵劇戲台服飾製作手藝傳承專業培訓工作坊」（頭飾和戲服）擔任導師。

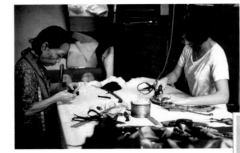

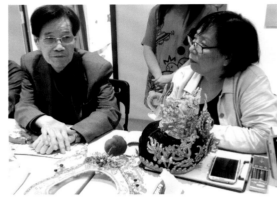

陳國源師傅與筆者討論教學方案

（左）鄧英芳（新加坡中華女服顧繡店主），
（右）黎翠金（一九七〇年代該店的師傅）

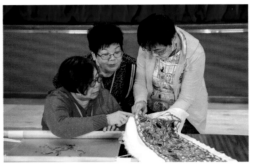

手釘膠片工作坊導師黎翠金講解釘膠片的技巧

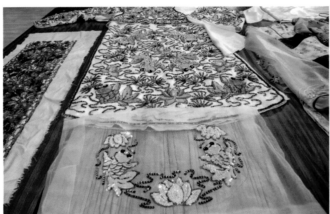

釘膠片戲服的製成品

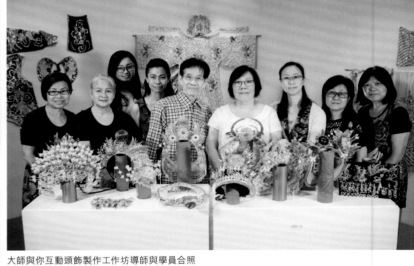

大師與你互動頭飾製作工作坊導師與學員合照

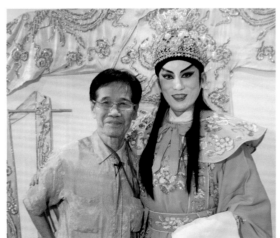

粵劇戲台服飾製作手藝傳承工作室學員穿戴體驗

示範如何處理在「密片」的繡件上開「通花」

傳承工作坊

學員作品

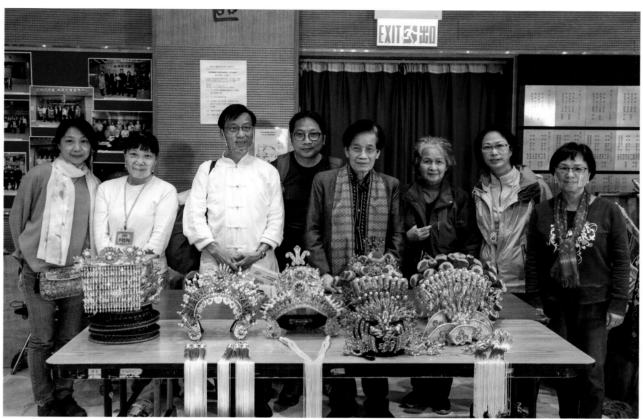

傳承工作坊學員（左起）：莫凝詩、郭竹梅、張宜年、何國添、陳國源師傅、黃菁、蘇惠萍、薩妙冰

芳曼珊作品（海青）

陳國源師傅講解紫金冠的製作技巧

何國添作品（鳳冠）

郭竹梅作品（鳳冠）

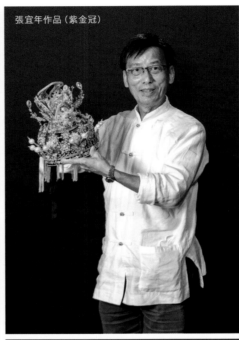

張宜年作品（紫金冠）

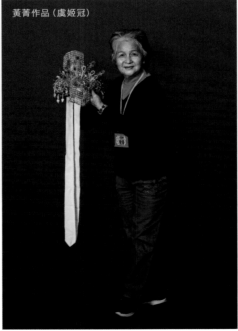

黃菁作品（虞姬冠）

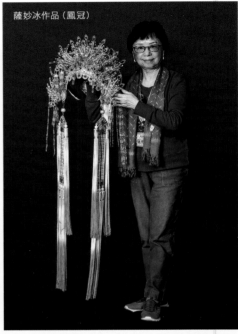

薩妙冰作品（鳳冠）

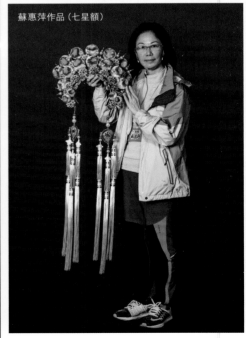

蘇惠萍作品（七星額）

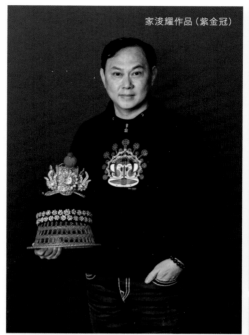

家浚耀作品（紫金冠）

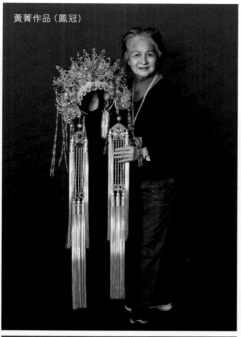

黃菁作品（鳳冠）

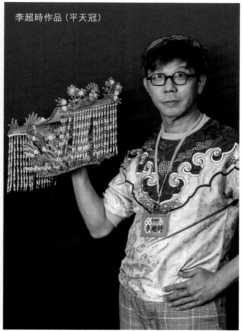

李超時作品（平天冠）

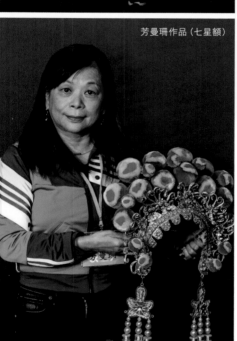

芳曼珊作品（七星額）

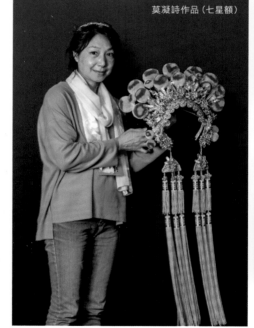

莫凝詩作品（七星額）

何孟良口述歷史（摘錄）

受訪者：何孟良
訪問者：高寶怡、高寶齡、家浚耀、芳曼姍
記錄者：吳佰乘
整理者：高寶怡
校正者：詹鎮源
訪問日期：二〇二一年四月一日
訪問地點：觀塘 弘富廣場23樓

專業資歷

　　我現於「查篤撐兒童粵劇協會」擔任導師，前後已有八年時間。因為我很敬佩協會創辦人馬曼霞的創辦理念，因此我在演藝學院任職八年後，便在二〇一三年加入協會。協會致力向兒童推廣粵劇，並設計創新的劇目，當中加入孝親、弟子規等品德教育元素。雖然我是一個較傳統的人，但都十分認同協會的理念，相信單教導兒童傳統粵劇如帝女花、紫釵記等，他們是無法理解當中的意思的。近年我與馬曼霞合作，寫了一個《師公出馬》的劇本。我們緊密合作，充滿默契，效果亦十分理想。

入行及一九五〇年代廣州粵劇發展狀況

　　我有三位師父，第一位是女文武生馮迪強。解放初期，我不幸與母親失散了。當年我的三姑媽是馮迪強的戲迷，也是多年朋友，因此我被介紹給馮迪強，讓她替我解決生活上的問題。馮迪強為人很重道義，雖是女兒身，作風卻是很多男士都會自愧不如的。我跟她加入戲班時，因我只有九歲，故被稱為「九歲神童」。馮迪強帶我進戲班後，不但請人教我練功，更找人助我尋母。後來找回母親，母親卻不讓我學戲，於是我重返校園。及至一九五七年我十四歲時，加入了當時馬師曾和紅線女領導的「廣東粵劇團」，馬師曾那時是劇團的正團長。當時廣州只有兩個粵劇團，另一個是「廣州粵劇工作團」，是由白駒榮、薛覺先、薛覺明、區少基等人領導。「廣東粵劇團」的藝術室主任是何劍秋，是資深粵劇演員何家耀的父親。何劍秋領導得法，「廣東粵劇團」的培訓很全面，當中京劇老師有姜世續、路凌雲；南派老師有何劍秋、李翠芳（男花旦）；唱功老師有徐禮；服裝、道具老師有孔憲華，他是陳小茶的大伯，也即是孔壯志（原名孔憲福）的堂大哥，他教導我們甚麼角色配甚麼服裝，以及如何穿戴等。

　　直至一九五九年，當年我在一團，正排練《荊軻刺秦王》的劇目，後來由於靚少佳的二團人手不足，把我借去二團。靚少佳與盧啟光一看見我便十分欣賞我，就讓我一直留在二團，在劇院訓練時我跟了多位老師學習，有北派老師姜世續、路凌雲、盧啟光的師父王玉奎（李少春的舅父）、南派老師靚少英等。靚少英的輩分很高，人稱「英叔」（當時人們改藝名喜歡跟風，故當時又有靚少華、靚少鳳、靚榮、靚仙等）。而龍艷香（男花旦）則教導我唱功，他是鄺宏基的父親，鄺宏基即是葉安怡的丈夫，他們曾在香港演藝學院教過你們（按：指家浚耀及芳曼珊）。龍艷香是鄺新華的孫子，鄺新華是八和會館創館元老，可見不少老師都是粵劇世家出身。

　　靚少佳是紅線女的舅父，我們也跟靚少佳稱呼女姐的媽媽為「大姑媽」，我們在家則稱女姐為「廉表姐」（紅線女原名鄺健廉），靚少佳的兒子「小少佳」稱她為表姐。我認為紅線女的唱功是空前絕後的，相信一百年內都無人能超越。我跟隨靚少佳往新團，亦是在當時正式拜他為師。我第三位師父則是路凌雲，是我的北派老師，我在一九六四年正式向他遞帖叩頭拜師。其時紅線女成立廣東粵劇院青年訓練班，抽出青年尖子特別訓練；靚少佳成立廣州粵劇團後，為成立第二梯隊，設青年劇團，有點與前者「對着幹」的意味。我固然加入了青年劇團，一直演靚少佳的戲，即為小武。原來早期粵劇有十大行當，即一末（老生）、二淨（花面）、三生（中年男角）、四旦（青衣）、五丑（男女導角）、六外（大花面反派）、七小（小生，小武）、八貼（二幫花旦）、九夫（老旦）、十雜（手下、龍套之類），後來由於劇團十行當太臃腫，一般認為根本不需要這麼多行當。一九二〇年代薛覺先由上海返港，推行改革，成立六柱制，又引進北派京劇人才如袁小田、蕭月樓，使整個粵劇行業耳目一新。

　　薛覺先不但引進北派人才，更引進京劇服裝；鑼鼓又有京鑼鼓，還有化妝也是由薛覺先引入，如片子等。以我所知，薛覺先改革之前的粵劇服飾與現在是有很大分別的，例如盔頭十分高大。薛覺先是適應潮流的改革功臣，但有一部分人十分不滿他，認為他「殺行當」（即原來有十個行當，但他改革後只得六柱，被淘汰的人便失去了生計）。另外我們以前稱「五軍虎」的，即龍虎武師，他們只需負責很少的工作，如封相拉馬，故此行當又稱為馬伕；打四星、藤條、碌牌等是由「兵」負責，兵又分兩趟，一是堂旦，負責文戲；手下負責武場，比堂旦高一級。

　　靚少佳有很多戲都是他親自向我教導的，如《馬福龍賣箭》、《趙子龍攔江截鬥》和《兵困南陽》。《兵困南陽》在一九三〇年代是靚榮（張華泉）的首本戲，風行省港澳；靚少佳在一九四〇年代依前人劇目演出，風靡省港澳、新加坡、馬來西亞及越南；一九五〇年代盧啟光再次演出，依然大獲好評。

　　靚少佳希望恢復傳統，回復原有的行當，但結果沒有完全恢復，只恢復了一部分：小武有我、何國耀、何家耀、梁開標、謝漢昌；小生有崔子瑛、梁逸峰；丑生有黃明忠等。當年我所在的青年劇團，除了剛才提及的小武、小生外，花旦有林麗心、梁慕玲、陳錦心、陳少梅等；武生有譚志基；十大行當中，大花面屬二淨，是演文戲的奸角，二花面屬十雜，是演武戲的忠角，如張飛等，而文戲的「鬚生」則有黃志明等。

　　我們在廣州市的演出很多人入場觀看，十分受歡迎。當時有女戲迷特地致電過來說要找何孟良，然後對我說：「你真是很帥，很想見你呢」。我曾聽聞以前羅家寶在廣州駕駛一部開蓬車，車後有幾十個女生追着他，可見那個年代粵劇在廣州十分風靡。當時廣州的粵劇團非常興旺，香港的粵劇團也很有號召力，其中的表表者有任劍輝和白雪仙（任白）、林家聲、何非凡、麥炳榮等。何非凡的「非凡響劇團」亦曾於一九五〇年代到過廣州演出《狂歌入漢關》、《黑獄斷腸歌》、《虎嘯毒龍潭》、《紅花開遍凱旋門》等劇目，十分轟動。

關於《封相》

古今《封相》的服飾打扮也完全不同，古本《封相》之角色分配及各人穿戴之規範：

角色	行當	盔頭	身穿
公孫衍（待漏隨朝）	第三武生（白三牙）	花紗帽	鴨屎綠色蟒
公孫衍（讀聖旨）	第二武生（白三牙）	花紗帽	鴨屎綠色蟒
公孫衍（坐車）	正印武生（白三牙）	花紗帽	紅蟒
蘇秦	正生（黑三牙）	黑紗帽、相貂	紅圓領（沒有斜帶）、紅蟒
燕文公	幫淨（開面）（黑滿鬚）	文唐盔	藍蟒
齊莊王	末腳（白三牙）	金帝盔	紅蟒
趙肅侯	正小生（俊扮）	白帝巾	白蟒
韓宣惠公	正丑	黑皇帽	黑蟒
楚威王	大淨（大花面）（開面，白滿鬚）	黑帝盔	綠蟒
魏梁王	總生（黑三牙）	九龍巾	黃蟒
燕元帥	六分（開面）（不掛鬚）	帥盔	藍甲
趙元帥	四小武（俊扮）（黑三牙）	帥盔	黃甲
齊元帥	二花面	帥盔	紅甲
韓元帥	三小武（俊扮）（蒼三牙）	帥盔	黑甲
魏元帥	正印小武（俊扮）（黑三牙）	帥盔	白甲
楚元帥	二小武（俊扮）（白滿鬚）	帥盔	綠甲
四飛巾	馬旦	走水龍頭	女兵裝或梅香衫褲
四太監	手下	太監帽	太監衣
四開門刀	馬旦	走水龍頭	女兵裝或梅香衫褲
四高帽	1. 二丑（網巾邊）	高帽 手執蛇	海青
	2. 幫小生	高帽 手執蛇	海青
	3. 三丑	高帽 手執槳	海青
	4. 女丑	高帽 手執槳	海青
四天星	俱六分	頭巾	手下衣褲
四旗牌	俱六分（天星兼）	飛巾	海青
四御棍	俱六分（馬夫兼）	氈帽	蓮子袍
六帥旗	俱六分（馬夫兼）	軟馬超盔（沒有霸尾）	打衣、褲、鞋
宮燈一	六花	宮額	宮衣
宮燈二	七花	宮額	宮衣
御扇一	正旦	宮額	宮衣
御扇二	貼旦	宮額	宮衣
羅傘一（頭朗）	三花	花旦前裝	羅傘裝、手帕
羅傘二（二朗）	幫花	花旦前裝	羅傘裝、手帕
正車（包車尾）	正花	漁家絡	車裝、車一副
過場車	正花	漁家絡	車裝、車一副
頭馬	五花	宮額	穿蟒袍，掛身馬
三四五馬	俱馬旦	宮額	穿蟒袍，掛身馬
包尾馬	四花或頑笑旦	梳後丫角髮飾	梅香衫褲、掛身馬
六馬伕	五軍虎	軟馬超盔（沒有霸尾）	打衣、褲、鞋

關於保留傳統與創新

粵劇在創新與傳統之間如何取捨？其實在白雪仙的年代，已經有很大的分野。傳統粵劇是比較少佈景，而較多模擬的形體動作。這些模擬動作，其實是在模擬整個環境，譬如在胭脂馬的角色中，拿著鞭已經代表揚鞭策馬，完全不用實體的物件來表示。可是，當粵劇越來越發展，其趨勢就會變得好像舞台劇，把舞台佈置成華麗寫實的場景，演員已然可以即時落場表演，但是這樣便會全然省略了傳統的模擬動作。

我記得在白雪仙最新版本的《再世紅梅記》一劇，到中場的時候，有一個石山的佈景，這個佈景十分逼真，極度科幻，好像正在看「星球大戰」，觀眾都覺得好震撼，以為這類型的戲便是「粵劇」傳統。而其實這個佈景的造價花費巨大，很多行家都感嘆「無得做」，一般戲班與之相比，都顯得遜色不少，導致業內的競爭十分激烈。而且，當這個佈景在這一齣戲用完以後，因為沒有地方存放而需棄置，十分浪費。另外，由於科學進步，科技能夠取代一些傳統的動作，好多時演員已經不再需要深厚的功力，譬如在前述《再世紅梅記》中，由於石山能自動旋轉，因此陳寶珠就可以原地碎步，而省略了「走圓台」的功夫。加入科技的元素，的確會讓觀眾感到耳目一新，但是不禁讓我產生一個疑問，這樣發展下去，今後就很難欣賞到演員的「功架」了。但是從粵劇的歷史發展來看，用科技取代傳統做法，一時間或許為觀眾帶來新鮮感，但相信熱潮不會長久，畢竟傳統模式有其藝術價值。我記得李淑勤曾經在一些戲劇之中，取消了鑼鼓，單用管弦，這樣的改變沒有維持多久；而蓋嘯天曾經也經過一段低潮而引入機關佈景，當開場時，電掣一開，五光十色的舞台燈光便立即亮起。但是，這都無助吸引觀眾入場觀看。聽說還有這樣的一段軼事：一個保安阿伯看在眼裏，就對蓋嘯天說：「觀眾來看你，不是看你這些東西，主要是看你的玩意」。這裏說的「玩意」即藝術，意思是觀眾主要在意做藝術。蓋嘯天後來就取消了這些科技噱頭，做回自己。反而，還有觀眾願意入場看戲。另外，我師父靚少佳在《煞星降地球》一劇中，指派五軍虎打關斗，之後使用滾軸溜冰來步行，當時吸引了不少觀眾來看，而從這件事，看見粵劇既可以保留傳統的打關斗，其中又有創新的地方。

之前提到薛覺先先生，其實他並不是在改革粵劇，而是將京劇的東西「移植」到粵劇之中，譬如粵劇的戲服化妝之類，其實並不是創作出來，只是取材自京劇。但是，對於「創作」，並不是移植另類的劇種，而是好像李淑勤那樣取消鑼鼓，甚至乎用好多現代的道具取代傳統的程式演出。因此，現在都不會有人隨便對粵劇進行改革，而前人亦都只不過拾取其他劇種中可取的部分移植到粵劇之中，並非真是要做到舞台劇的效果一樣。一九五〇年代，粵劇嘗試過現代劇的種類，但是有人批評只是「話劇加上唱」，純粹自然主義表演，有甚麼意義？

關於粵劇服飾由上世紀二十年代至今的轉變

現今基本很難看到傳統的服飾，只能在相片中找到「一麟半爪」，但二十至三十年代，薛覺先進行改革及發展，吸收京劇內容，如坐馬、大靠、小靠、化妝等，移植到粵劇中。後來又覺得服裝不夠華美，於是加入膠片設計，再後期更加入機關佈景、燈光投射等。到解放後，粵劇被禁止加入新元素，否則批為「殖民地商業化」，因此不准穿膠片，戲行復穿顧繡。解放初期管制還不算嚴苛，當時我師父靚少佳知悉不能穿膠片後，便轉穿「珠筒」，同樣有閃耀的效果，但後來連珠筒也禁止了。一九五〇年代後期又再流行顧繡，尤其是林家聲，他十分堅持穿顧繡，除了演出《封相》會穿膠片，否則絕對不穿膠片，任白也一直是只穿顧繡。還有一點，顧繡較貼近生活，膠片距離現實較遠。

家浚耀口述歷史（摘錄）

受訪者：家浚耀
訪問者：高寶齡
記錄者：吳佰乘
整理者：高寶怡
校正者：詹鎮源
訪問日期：二〇二一年五月三十一日
訪問地點：觀塘泓富廣場23樓

專業資歷

我與芳曼珊約於二〇〇七年開始習唱，在二〇〇七至二〇〇九年跟從老倌林錦堂，後來他沒有再任教，我們於二〇〇九年跟隨陳慧玲老師習唱，陳慧玲（按：即陳鳳仙）早年曾參與很多電影幕後代唱，包括為林鳳的電影幕後代唱。她的丈夫葉紹德是一位作曲家及粵劇編劇家，曾創作無數電影插曲，其中尤以任白電影「李后主」一曲聞名。

因見當時演藝學院招生，便考入演藝學院就讀中國戲曲夜校課程，它不只是粵劇課程，導師較多元化，包括崑曲導師、京劇導師、粵劇導師，甚至定期有「藝術家到訪」如京劇川劇等的專職導師來任教。

離開演藝學院後，我們跟隨何孟良老師學習及參與由他舉辦的粵劇折子戲演出。

我們另一位老師是賀夢梨。他是一位京劇演員及導演，在香港曾教導超過百位花旦。賀老師本來是一位京劇演員，曾到蘇聯（俄羅斯）等地演出，後來他轉職導演，著名的作品有《曹操與楊修》，出演曹操的是京劇名角尚小雲的第三兒子尚長榮。

此外，我們還修讀了公開大學由高潤鴻擔任課程導師的「粵曲唱藝高級證書課程」。高潤鴻老師是香港一位出名的「頭架」，二〇一四年他獲香港藝術發展局頒發「年度藝術家獎」。

二〇一三年七月我們跟隨梁森兒老師學習，亦參與劍心粵劇團舉辦的多次演出。二〇一三年八月八日成立「紅船粵藝工作坊」積極參與粵劇演出及推廣粵劇等傳承工作。二〇一六年後我們一直參加陳國源師傅「千鳳陽粵劇團」統籌、策劃及參與演出。

與陳國源師傅結緣

我與陳國源師傅的結緣頗有趣——以往讀演藝學院時都會買一些戲服，而當中大部分都是從北京、廣州等地購置的，因此我每逢周末的消遣節目便是上廣州，遊走於各個戲服鋪之間。其中一間戲服鋪是一九八九年於廣州珠璣路開業的「中誼戲服」。我亦因此認識老闆張保國，而他亦傳授了許多關於穿戴方面的知識給我，例如頭飾如何配搭及戲服上的知識。而我亦是通過張保國老闆認識陳國源師傅。當時我一直搜購烏紗帽，但即使不停搜購亦不感滿意，我戴上的帽形跟台上的老倌的總不一樣，張保國老闆亦承認自己所賣的並不能達到我的要求。及後張老闆問我有沒有聽過「和尚紗帽」，叫我回香港找陳國源師傅，說他應該會有。找到陳國源師傅後，他指自己店內亦沒有，但可以代為搜羅，如果搜羅到，再另行通知，結果不到一個月便找到了。其實所有的帽基本上都由製作和尚紗帽的鮑祖良製造，而任劍輝所有扮相中的紗帽都出自鮑祖良之手，因此業界大都找他製作紗帽。鮑祖良辭世後，紗帽的紙樣輾轉落入陳國源師傅的手上。和尚紗帽如何漂亮：它好像一個「鵝」髻，即是指這個弧型彎位，跟國內製作的不一樣，國內的都是「直挺挺」的。這個弧型彎位最難造的就是那一個小節，跟造鞋一樣，需以錘子「打」出來。陳國源徒弟的手指因長年進行此工序而患有職業病。「和尚紗帽」之所以賣得那麼貴是因為全人手製作，十分舒適及坳頭。我們稱之為「坳頭」，意思就是不會太輕易「甩」出來。

正如上述，我就是通過一頂烏紗帽認識陳國源師傅的。其後，過了一段時間，他打電話給我，告知我有關高博士（按：時任鯉魚門創意館館長）的課程資料，邀請我上課。在他的邀請之下，我亦出席了相關課堂，課後獲益良多。其後我們一直都有聯絡，因為我們熟知戲班的事情，並一起推廣戲曲，介紹盔頭等各樣中小型展覽都一直保持合作關係。大師級的導師（按：陳國源師傅）給我們上的課很有得著；舉例說，你現在問大多數的老倌，無論資歷深淺都不太敢動盔頭，因為他們未學過，怕會弄壞盔頭。

收藏經典粵劇服飾心得

我對粵劇的興趣是因習唱而開始的，後來又有興趣收藏各樣珍品，這都是張保國老闆的緣故。當時到他那裏去，他給我看了上海「麒麟廠」手繡的蟒袍戲服，使我嘆為觀止，但好手工的戲服越來越少，由於繡花及製作戲服的師傅已年紀老邁，新入行年青一輩亦較少，製作人手繡花人手縫製戲服訂造時間需要四至八個月，而手推花及電腦車花等廉價貨品生產時間較快，亦對這傳統手作戲服造成很大打擊，因此我產生了想保存這些優秀戲服的意念，我亦有興趣收藏膠片戲服。膠片戲服盛行於上世紀三〇至八〇年代，在國內一九五〇年代已經停用，現時除了《六國大封相》會使用外，在粵劇舞台較少使用。曾經聽過何孟良老師講述他的師父靚少佳的一段往事，原來他的師父十分喜歡穿着膠片戲服演出，後來某些緣故要停用膠片戲服演出，他又改用珠筒戲服演出，就知道當年膠片和珠筒製造戲服有幾吸引。

一九八〇年代改革開放後顧繡戲服南下香港，其後顧繡戲服成為主流，而珠片戲服亦漸漸式微。顧繡起源於上海的一種刺繡技巧。話說明嘉靖年間，上海露香園顧家有一小妾繆氏，集傳統繡法之大乘並加以創新，形成了顧繡之始。

但是膠片戲服始終是最具香港粵劇特色，以前舞台使用的戲服紋樣多數以京班為主，但在一九三〇年代至八〇年代香港生產的戲服紋樣都各具特色。我曾經看過老倌麥炳榮一件蟒袍，上面用膠片釘了一隻飛鷹，在下面水腳的位置有一條大鯉魚，這跟京劇戲服紋樣完全不一樣，這方面日後有機會再談。

上海「麒麟廠」比廣州的「中華戲服廠」早十年結業，這兩間戲服廠亦見證了國內生產戲服由大廠出品轉為個體戶生產。

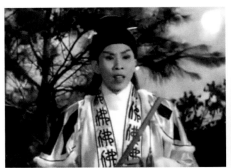

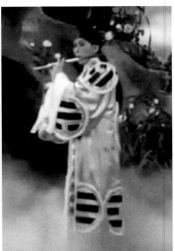

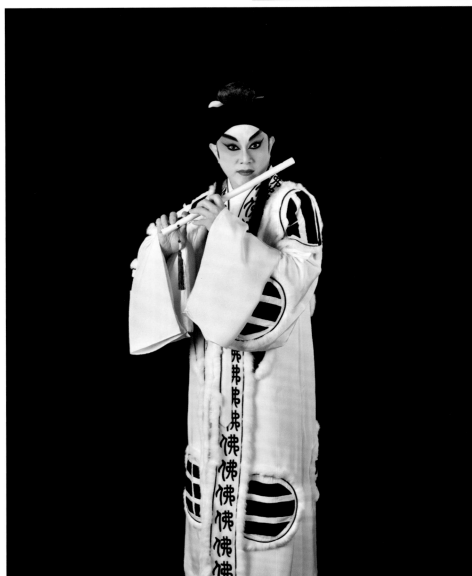

八卦衣

　　唐漢清曾在麒麟廠工作，他亦曾做過馬連良衣箱，他的兒子唐建華所製作的戲服，品牌叫「小唐亞福」，秉承了麒麟廠的手藝生產竅門，香港現時在舞台上有一位大老倌亦擁有很多由他生產的戲服。漸漸地保存這些優秀戲服已成為我們的使命，而且熱情有增無減。

傳承粵劇服飾手藝的心得——高仿任劍輝八卦衣和文官袍兩件作品的製作過程

　　八卦衣是專有戲服，在任白戲寶《跨鳳乘龍》中出現。製作八卦衣時最重要的就是八卦的位置，但很多人做這衣服都做錯了，把八卦的爻的形狀造成與原本的不符。我則是有特別研究過爻的擺位，會不斷看當年的影片去研究和仿製衣物，而且這是「豐毛」，用的是真兔毛。《跨鳳乘龍》電影中的故事是講述戰國時擅長吹簫的晉國王子流落秦國，在穿道袍上山時被秦國公主誤以為是神仙，兩人因此建立了感情並發展出故事情節。道袍是這電影專用的服，好比《白蛇傳》裡的白蛇裝扮，因此用真兔毛製作八卦衣也是為了符合故事。製作這衣服並非很困難，因為它是直身的，本身是帔風，只是在造的時候一定要知道卦爻的位置以及尺寸，而且要做出水袖。這需要多收集資料和研究。

　　至於下圖這件文官袍則是仿製以前林家聲和薛覺先在西施的戲曲中范蠡的衣著。我買了高級的真絲布去做它的背心，好處是可以套不同的底色。

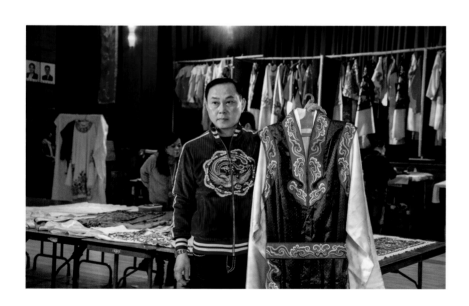

注釋

1. 陳國源解述：愛羣盅，「愛羣」一詞取自廣州愛羣酒店，比喻最高級、最輝煌。

2. 賴伯疆、黃鏡明：《粵劇史》（中國戲曲劇種史叢書），北京：中國戲曲出版社出版，1988，頁1-2。

3. 參閱陳非儂口述、余慕雲筆錄、老吉參訂：〈粵劇的源流和歷史〉，載於廣東省戲劇研究室編：《粵劇研究資料選》，廣州：廣東省戲劇研究室，頁511。

4. 是時粵劇戲班，分為職業和業餘兩種。職業的粵班亦有大型和小型之分。大型的粵班（例如省港班和落鄉班），都屬於「八和會館」；小型的粵班，例如廣東省南部各縣（即下四府）的「過山班」等，以及業餘的粵班都不屬於「八和」。八和會館有例，粵劇戲班人數不足編制便不能在「八和」的「吉慶公所」掛「水牌」接戲營業。而全盛時期的粵班，若要在「八和」掛牌接戲，每班必須配足一百五十八人（參見陳非儂：《粵劇六十年》，香港：香港中文大學音樂系粵劇研究計劃，2007，頁155）。

5. 民國八年（西元一九一九年）之前，粵戲還未有女班，藝人全是男性，女角亦由男演員扮演。直到民國八年，才有第一個粵劇女班，名為「名花影」。「名花影」是粵劇名伶花鼓江調教出來的。班中台柱是著名的文武旦張淑勤，她是［陳非儂］的誼姊、她在《伏楚霸》中的紮腳坐車絕技享譽粵劇藝壇。著名粵劇女班還有「鏡花影」和「群芳艷影」。「鏡花影」的台柱是蘇州妹（真名林綺梅。她的首本戲有《桃花源》等。而「群芳艷影」台柱是李雪芳，她的首本戲有《仕林祭塔》等等。粵劇名伶任劍輝，也是後起粵劇女班的台柱（參閱陳非儂：《粵劇六十年》，香港：香港中文大學音樂系粵劇研究計劃，2007，頁157-158）。

6. 節選自陳非儂口述、余慕雲筆錄、老吉參訂：〈粵劇的源流和歷史〉，載於廣東省戲劇研究室編：《粵劇研究資料選》，廣州：廣東省戲劇研究室，頁142-143。

7. 大約一九〇七年，廣東的報界名宿黃魯逸先生，組織了「優天影」志士班，它是一個業餘革新粵劇戲班。演出的都是黃魯逸創作的新劇目，內容針砭時弊，富有教育意義。例如《盲公問米》，反對吸食鴉片的《與煙無緣》等。黃魯逸對粵劇的最大貢獻是改用廣嗓唱粵劇，即是用廣州話演唱粵劇。用廣州話來唱粵劇，通俗易懂，深受本地的廣大觀眾熱烈歡迎，而且使粵劇真正成為一個獨立的地方戲曲（參閱陳非儂：《粵劇六十年》，香港：香港中文大學音樂系粵劇研究計劃，2007，頁149）。

8. 民國初年，粵劇寰球樂班著名小生朱次伯，改用平喉唱曲，得到音樂人員合作，降低弦索，受到群眾歡迎，接著，千里駒、白駒榮、周瑜利、金山炳一批名伶，共同參加探索和實踐，通過各行當的努力，終於使粵劇奠定了男女角色採用平喉，子喉，大喉三種不同唱腔（參見賴伯疆、黃鏡明：《粵劇史》（中國戲曲劇種史叢書），北京：中國戲曲出版社出版，1988，頁31）。

9. 節選自陳非儂口述、余慕雲筆錄、老吉參訂：〈粵劇的源流和歷史〉，載於廣東省戲劇研究室編：《粵劇研究資料選》，廣州：廣東省戲劇研究室，頁142-143。參閱陳非儂：《粵劇六十年》，香港：香港中文大學音樂系粵劇研究計劃，2007，頁149。

10. 節選自賴伯疆、黃鏡明：《粵劇史》（中國戲曲劇種史叢書），北京：中國戲曲出版社出版，1988，頁34-35。

11. 盧啓光在其口述歷史：〈粵劇藝術裏的小武行當〉中是這樣評價任劍輝的：「她『掛名』文武生，其實演的都是文場戲，她對香港粵劇影響甚大，不過對武戲便不大重視，她是屬於鴛鴦蝴蝶派。她做感情豐富，身段瀟灑，面部表情十足，非常討好。平時她的工作態度好，待人接物好，這也有助於她的成功。內行人對她的評價是：文場戲爽、唱腔清楚、面部表情豐富，不過，若要求一些「程式」上的表演，則稍有欠缺。不過，她其實也演過不少『古老戲』［黎鍵按：如「排場戲」］，武打也可以，不過後來順應了觀眾的喜愛，就讓這方面的能力給掩蓋了。（參閱黎鍵：《香港粵劇口述史》，香港：三聯書店（香港）有限公司，1995，頁62-63）。

12. 《肉山藏妲己》是一九四〇年代的廣東省新派粵劇，取材自中國古典文學名著《封神榜》，由粵劇作家楊捷編寫，在一九四五年在廣州市東樂戲院首演。劇中以飾演女主角妲己的粵劇名旦秦小梨以珠片胸圍配以三角褲的新潮戲服，並加入西洋軟骨功、拗腰咬杯雜技等動作作點子。該劇使秦小梨一炮而紅，是四〇年代廣東省的流行劇目，後來引致越南劇「仙水瓶」來效法。http://www.wikiwand.com/zh-cn，擷取日期：2021年10月5日。

13. 早期粵劇中多武打劇目，觀眾也愛看，故武生行當演員很受重視，被稱為戲班中「騎龍頭」的人物。例如，蛇公榮，清末時人。他以擅演「三奏」排場著稱。他上殿諫君時，身穿白圓領戲服，拆白鬚，戴烏紗帽，手執朝笏，在「沖頭」鑼鼓聲中，由虎度門衝出台口，把白鬚吹到筆直，以示怒不可遏。一般演員只能吹起數根鬚，蕩漾一會兒即下垂，而他卻能吹起五十多根鬚。當他唱到「車紗帽，撩蟒袍」時，使勁擺腰，身軀不動，烏紗帽卻能旋轉九十度角，兩個幅翅由原來的一左一右，變為一前一後。表演撩袍時，一般藝人是用腳踢袍的下端，使袍翻起，即用左手一撩；而蛇公榮卻不用腳踢，不用搖頭，而是借助腰部、腿部、頸部的內功力量。他的首本戲有《六郎罪子》、《四郎探母》等（參閱賴伯疆、黃鏡明：《粵劇史》（中國戲曲劇種史叢書），北京：中國戲曲出版社出版，1988，頁180）。

14. 歐陽予倩指出：「唱腔設計（即『度曲』為適應「競尚新奇」的需要，一味追求「多變」，致使唱腔結構零亂，蕪雜，「一曲未完轉之二章」，尤其是梆黃板腔被割裂得支離破碎，不成調句，嚴重破壞了唱腔音樂形象的完整性；濫唱小曲，喪失粵劇以梆黃為主的將色，從採用民歌小調填詞演唱開始，到逐漸演唱小曲（即器樂曲），勢之所趨，便連《獅子滾球》、《醒獅》等一些根本不是人聲音域所能勝任的器樂也都配上了新詞演唱，結果把演員搞得聲嘶力竭，有的甚至由新小曲篇幅比例過多過重，喧賓奪主，直接影響了粵劇以梆黃為主體的戲曲特點；這時期的另一畸形發展，是有的劇目的唱腔濫用西洋歌曲，舞廳音樂，特別是爵士舞曲和黃色「時代曲」（如《風流寡婦》、《滿場飛》、《何日君再來》、《毛毛雨》等）也相繼搬上了粵劇舞台，有的伴奏樂隊也曾一度以西洋樂器代替了民族樂器，甚至用爵士鼓代替民族打擊樂，於是，「蓬、拆、拆」的輕佻的舞節奏和聲音也在粵劇中盛行（載於黃鏡明執筆《粵劇唱腔音樂研究》編寫組：〈試談粵劇唱腔音樂的形成和演變〉，廣東省戲劇研究室編：《粵劇研究資料選》，廣州：廣東省戲劇研究室，1983，頁521-522）。

15. 參閱賴伯疆、黃鏡明：《粵劇史》（中國戲曲劇種史叢書），北京：中國戲曲出版社出版，1988，頁33-36。

16. 節選自《中國京劇服裝圖譜》，北京：北京工藝美術出版社，2006，頁130。

17. 節選自賴伯疆、黃鏡明：《粵劇史》（中國戲曲劇種史叢書），北京：中國戲曲出版社出版，1988，頁184-185。

18. 參閱《中國戲曲志•廣東卷》編輯委員會編：《中國戲曲志•廣東卷》（八），北京，1987，頁75-76。

19. 參閱《中國戲曲志•廣東卷》編輯委員會編：《中國戲曲志•廣東卷》（八），北京，1987，頁75-76。

20. 節選自賴伯疆、黃鏡明：《粵劇史》（中國戲曲劇種史叢書），北京：中國戲曲出版社出版，1988，頁208

21. 參閱黎鍵：《香港粵劇時蹤》，香港：香港市政局公共圖書館，1998，頁5。

22. 節選自賴伯疆、黃鏡明：《粵劇史》（中國戲曲劇種史叢書），北京：中國戲曲出版社出版，1988，頁200-214。

23. 節選自賴伯疆、黃鏡明：《粵劇史》（中國戲曲劇種史叢書），北京：中國戲曲出版社出版，1988，頁214。

24. 節選自賴伯疆、黃鏡明：《粵劇史》（中國戲曲劇種史叢書），北京：中國戲曲出版社出版，1988，頁215-216。

25. 參閱黎鍵：《香港粵劇口述史》，香港：三聯書店（香港）有限公司，1995，頁62-63。

26. 節選自賴伯疆、黃鏡明：《粵劇史》（中國戲曲劇種史叢書），北京：中國戲曲出版社出版，1988，頁216。

27. 參閱黃兆漢：《粵劇論文集》，香港：蓮峰書舍，2000，頁150-151。

28. 節選自賴伯疆、黃鏡明：《粵劇史》（中國戲曲劇種史叢書），北京：中國戲曲出版社出版，1988，頁202。

29. 節選自賴伯疆、黃鏡明：《粵劇史》（中國戲曲劇種史叢書），北京：中國戲曲出版社出版，1988，頁212-213。

30. 節選自賴伯疆、黃鏡明：《粵劇史》（中國戲曲劇種史叢書），北京：中國戲曲出版社出版，1988，頁207。

31. 節選自賴伯疆、黃鏡明：《粵劇史》（中國戲曲劇種史叢書），北京：中國戲曲出版社出版，1988，頁215。

32. 參閱梁沛錦：《粵劇研究通論》，香港：龍門書店有限公司，1982，頁298-299。

33. 節選自陳非儂口述、余慕雲筆錄、老吉參訂：〈粵劇的源流和歷史〉，載於廣東省戲劇研究室編：《粵劇研究資料選》，廣州：廣東省戲劇研究室，頁158-159。

34. 節選自陳非儂口述、余慕雲筆錄、老吉參訂：〈粵劇的源流和歷史〉，載於廣東省戲劇研究室編：《粵劇研究資料選》，廣州：廣東省戲劇研究室，頁158。

35. 粵劇花旦化妝的「打片子」，以及衣飾上加上「水袖」，都是李雪芳在上海演出時，觀摩京劇後，從京班引入。在片子出現之前，粵班化小姐妝，仍是「攤人字」〔編者區文鳳按：即用黑邊帶以人形式紮額吊眉及縛頭笠。〕吊眉。戲服方面，李雪芳主要是使用顧繡，因為是時膠片戲服尚未出現。李雪芳曾在盔頭裝上電燈泡，在上海震動一時（參閱區文鳳：《粵劇口述歷史調查報告》，香港：懿津出版企劃有限公司，2005，頁48）。

36. 關秋是「中華繡家」（一九五○年代位於香港中環擺花街規模較大的粵劇戲服店）店主。

37. 余清是廣州中華戲服公司的一個員工，解放後來到香港，也在中環擺花街另外開設一間京華戲服。

38. 參閱陳非儂：《粵劇六十年》，香港：香港中文大學音樂系粵劇研究計劃，2007，頁85-86。

39. 參閱黎鍵：《香港粵劇時蹤》，香港：香港市政局公共圖書館，1998，頁67。

40. 參閱賴伯疆、黃鏡明：《粵劇史》（中國戲曲劇種史叢書），北京：中國戲曲出版社出版，1988，頁39-40。

41. 參閱葉紹德：〈香港粵劇發展歷程——從二十年代到九十年代〉，載於黎鍵：《香港粵劇時蹤》，香港：香港市政局公共圖書館，1998，頁70。

42. 電燈衫作噱頭：最初是電燈椅，李雪芳坐在電燈椅唱《祭塔》。後來芳姐（芳艷芬）把小燈泡串在身上，成為電燈衫，之後無數演員紛紛仿效。還有凡哥（何非凡）身穿「雙喜」電燈衫作噱頭，演一套《情僧偷到瀟湘館》，廣州市巡迴演出七個月，極受歡迎，可謂空前。二十世紀五十年代一度觀眾疏落，有些老倌只收五成薪酬，但一個何非凡、一個麥炳榮，一出場便令觀眾精神一振。何非凡演戲時七情上面，絕無欺場（參閱羅家英訪問、張文珊筆錄及整理：〈陳國源 — 資深服飾製作人員〉，載於《八和粵劇藝人口述歷史叢書（三）》香港：香港八和會館陳國源口述，2012，頁47）。

43. 參閱區文鳳：《粵劇口述歷史調查報告》，香港：懿津出版企劃有限公司，2005，頁231-232。

44. 引述自「香港粵劇戲台服飾金碧輝煌研究與傳承計劃」〈陳國源口述歷史訪問報告〉，載於高寶怡編著、陳國源口述：《香港粵劇戲台服飾裝扮藝術》，香港：香港文化藝術教育拓展中心有限公司，2021，頁140-141。

45. 一九六○年代製作粵劇戲服，珠片都是外發給人釘製，通常交由「蛇頭」負責，當時外發釘珠片的蛇頭名為羅拾，由他負責分發到新界及離島。分發給市區的釘珠片工人，通常是大字號，如中環擺花街的「中華」。此外，油麻地德昌里租了一層樓，聘請一些已退休的「媽姐」，為他們釘珠片。珠片戲服在二十世紀八十年代之前都是比較貴，二十世紀五十年代，芳艷芬做一套珠片車裝，也需要五、六千元。一九七○年造一件密片改良小靠約需港幣七千元，一九七三年購置一層新建的三百平方呎唐樓約需港幣三萬元。所以有老倌説，「買少件蟒，買多層樓」。當時戲服偏貴的一個原因是不貴不做，把戲服價錢提高，當然人工來料也不便宜，一件六、七千元的戲服，戲服商也有一至二千元的毛利（參閱區文鳳：《粵劇口述歷史調查報告》，香港：懿津出版企劃有限公司，2005，頁332-335）。

46. 香港最初沒有人懂得為戲服車花，有一位上海師傅在解放後來到香港教懂了幾個技工，香港才有人懂得戲服車花的技術（參閱〈戲服頭飾師傅陳國源口述史訪問報告〉，載於區文鳳：《粵劇口述歷史調查報告》，香港：懿津出版企劃有限公司，2005，頁334）。

47. 參閱〈陳國源大事年表〉，載於《香港粵劇戲台服飾裝扮藝術》，香港：香港文化藝術教育拓展中心有限公司，2021，頁208。

48. 參閱〈戲服頭飾師傅陳國源口述史訪問報告〉，載於區文鳳：《粵劇口述歷史調查報告》，香港：懿津出版企劃有限公司，2005，頁331。

49. 參閱〈老衣箱李冰口述歷史訪問報告〉，載於區文鳳：《粵劇口述歷史調查報告》，香港：懿津出版企劃有限公司，2005，頁234。

50. 參閱〈戲服頭飾師傅陳國源口述史訪問報告〉，載於區文鳳：《粵劇口述歷史調查報告》，香港：懿津出版企劃有限公司，2005，頁333-334。

51. 梁沛錦概述：民國以來因受西洋影響，衣料更多，另外增設西洋古裝和時裝部分來演出西方改編過來的劇本，粵劇出現這種情形較多。至於演出中國民初故事劇時，便增加一些民初服裝，演出傳統古代劇目時戲服還是沒有改變。粵劇服飾花樣較其他地方劇多，不過整體來說，粵劇是相當遵守戲服規矩的。在戲服資料上，粵劇曾作過不少改革。在二十世紀初期，粵劇戲服已把珠筒混合於刺繡戲服上；二十年代改而流行密片釘製戲服，令戲服更加眩人眼目，又有用銅鐵薄片等質料來製造戲服；五十年代盛行疏片釘製；近年大體已回復傳統刺繡；但一些神功戲還是廣泛採用疏片釘製的耀眼戲服（參閱梁沛錦：《六國大封相》，香港：香港市政局公共圖書館，1992，頁136）。

52. 節選自〈粵劇從十行當制到六柱制——兼述粵劇今昔形態的變化〉，尤聲普、阮兆輝等，高山劇場試驗計劃講座（1993年9月11日），黎健，《香港粵劇時蹤》，香港：香港市政局公共圖書館，1998，頁85-87。

53. 盧啓光在其口述歷史：〈粵劇藝術裏的小武行當〉中提供了靚少華的劇照，並註明「早期著名小武靚少華，其後他自稱『文武生』，是粵劇行首個用『文武生』銜的老倌」（參閱黎鍵：《香港粵劇口述史》，香港：三聯書店（香港）有限公司，1995，頁49）。

54. 盧啓光在其口述歷史：〈粵劇藝術裏的小武行當〉中提供馬師曾的劇照註明「馬師曾走丑角路線，但仍以文武生擔戲，故自號為『文武丑生』圖為馬氏三十年代時裝戲《賊王子》的劇照」（參閱黎鍵：《香港粵劇口述史》，香港：三聯書店（香港）有限公司，1995，頁60）。

55. 節選自賴伯疆、黃鏡明：《粵劇史》（中國戲曲劇種史叢書），北京：中國戲曲出版社出版，1988，頁263-265。

56. 參閱黎鍵：《香港粵劇口述史》，香港：三聯書店（香港）有限公司，1995，頁171。

57. 清代楊恩壽（1835-1891）著的《坦園日記》，書裡有記下：「同治四年（即一八六五年），農曆四月十二日，晴。舟發梧州，泊對岸之三角嘴，候護送之扒船也。值河岸演劇，乃粵東天樂部（廣東本地班），隨護兄往觀。縛席為台，燈光如海，演《六國封相》，登場者100餘人，金碧輝煌，花團錦簇，惟土音是操，啁雜莫辨，頗似角抵魚龍耳（參閱梁威：〈粵劇源流及其變革初述〉，載於王文全、梁威（主編）：《粵劇春秋》，廣州：廣東人民出版社，1990）。

58. 參閱梁沛錦《六國大封相》，香港：香港市政局公共圖書館，1992，頁7-57。

59. 節選自快懂百科《申報》評介粵劇文章選錄·夜觀粵劇記事，https://www.baike.com，擷取日期：2021年8月20日。

60. 參閱梁沛錦《六國大封相》，香港：香港市政局公共圖書館，1992，頁11。

61. 參閱梁沛錦《六國大封相》，香港：香港市政局公共圖書館，1992，頁56-59。

62. 參閱王文全、梁威（主編）：《粵劇春秋》，廣州：廣東人民出版社，1990。

63. 過去戲班下鄉，每一個台期的第二天日場正本戲演出之前，要先演《仙姬送子》這個例戲，主要是在農村的神誕期間作酬神演出。這個戲有三個演出版本：一是「宮裝送子」，行內稱為「十三支」，因為劇中包含了十三支牌子。全劇分為三場：第一場「別洞」，叙述七仙姬（七姐）壽辰，六位神仙姐姐前來祝壽。隨後玉帝降旨，命七仙姬下凡將她與董永相戀而生下的兒子，送回給董永。第二場「別府」，叙述董永因獻絹有功，被封為進寶狀元奉旨巡遊。第三場「送子」，叙述七仙姬與董永相會，送回兒子。「宮裝送子」是因為七位神仙都身穿宮裝在劇中表演一個名為「反宮裝」的舞蹈技巧性動作而得名。能演「宮裝送子」的都是粵劇大班。二是「紗衫送子」。同樣由主要演員擔綱演出，但只演其中第三場「送子」，刪去二羽扇和女羅傘三個角色，而眾位神仙都不穿宮裝，也就不能表演「反宮裝」了。仙姬不穿宮裝只穿紗衫，所以叫「紗衫送子」。三是「大佛國賀壽小送子」，俗稱「小送子」。這個版本極為簡單，只由一般群角演員演出，劇中人物只有七仙姬、董永、四堂旦和羅傘，台詞也只有幾句口白，現在農村演出的都是這個「小送子」（戲曲百科-仙姬送子［2019年］，http://wiki66.com，擷取日期：2021年10月5日）。

64. 戲劇網·粵劇：黃元燦〈淺談粵劇開台戲《仙姬大送子》〉［2011年］，www.xijucn.com，擷取日期：2021年8月16日。

65. 參閱〈何孟良口述歷史〉，載於《香港粵劇戲台服飾裝扮藝術》，香港：香港文化藝術教育拓展中心有限公司，2021，頁118。

66. 戲曲百科——仙姬送子［2019年］，http://wiki66.com，擷取日期：2021年8月27日。

67. 趣歷史·歷史解密：〈尚小雲的尚派藝術：藝術特點及舞台藝術介紹〉［2018年］，http://www.qulishi.com/article/201812/311402.html，擷取日期：2021年8月20日。

68. 粵劇網·【粵劇小百科】183：節選自《粵劇大辭典》舞台美術篇，［2019年］，http://www.yuejuopera.cn/dtxx/20191022/5910.html，擷取日期：2021年8月20日。

69. 粵劇網·【粵劇小百科】112：節選自《粵劇大辭典》表演篇，［2019年］；190：節選自《粵劇大辭典》舞台美術篇，［2019年］，http://www.yuejuopera.cn/dtxx/20191022/5910.html，擷取日期：2021年8月20日。

70. 節選自賴伯疆、黃鏡明：《粵劇史》（中國戲曲劇種史叢書），北京：中國戲曲出版社出版，1988，頁259-261。

71. 節選自《中國京劇服裝圖譜》，北京：北京工藝美術出版社，2006，頁232。

72. 節選自邱松鶴（編）：《三棟屋博物館粵劇藏品》，香港：香港區域市政局，1992，頁11-21。

73. 摘錄自邱松鶴：《三棟屋博物館粵劇藏品》，香港：香港區域市政局，1992，頁12。

74. 陳國源道出粵劇尼龍頭飾的由來：「約於［一九五六］年，白雪仙發現市面上流行尼龍製作的鞋花、心口針，故而囑咐蕭林［按：高大林］嘗試使用尼龍製作頭飾、盔頭。由於尼龍來料動輒需要數百萬元訂貨，故一般盔頭製作難以訂貨。當時有三兄弟經營飾物製作，其中做兄長專門負責訂做尼龍頭飾，他亦把訂來的尼龍原料轉售給戲班，才開始了戲班頭飾使用尼龍作為製作物料的風氣。尼龍大約流行於二十世紀六、七十年代，但當戲班不流行使用尼龍，這三兄弟也不再訂貨，沒有來料，尼龍頭飾也因此走入末路。尼龍銀網作為盔頭底，最主要是輕便美麗，和內地使用的紙皮、鐵紗不同」（參見區文鳳：〈戲服頭飾師傅陳國源口述訪問報告〉，載於《粵劇口述歷史調查報告》，香港：懿津出版企劃有限公司，2005，頁331）。

75. 約1951年尾，陳國源加入戲班做「飯質」［按：即學徒］，有食無工，隨「二邊」［按：即第二丑生］黃少伯學戲，初期主要投身大鳳凰劇團；當時劇團有李少芸、余麗珍、薛覺先、白玉堂、靚次伯、馬師曾、陳露薇、鄭碧影等。這時候，李少芸有很多大型戲班演出，如大金星、大五福等劇團，因為師父黃少伯是跟隨李少芸工作，所以陳國源也參與這些戲班演出。陳國源擔任演員時，參演劇團無數，有任劍輝、紅線女、白雪仙、馬師曾、陳斌俠擔演的大五福劇團，演出新編劇目《五諫刁妻》等。芬艷芬的新艷陽劇團，陳國源曾參演過《艷陽長照牡丹紅》、《程大嫂》等新編劇目，當時文武生是黃千歲，其他參演者還有陳斌俠、歐陽儉等（參見區文鳳：《粵劇口述歷史調查報告》，香港：懿津出版企劃有限公司，2005，頁322-323）。

76. 陳國源另一個師父是鄧碧雲的衣箱王安。陳國源本可以跟王安學習戲服整理和頭飾梳理的手藝……但因王安害病早喪，致令陳國源學不了他多少手藝。不過，陳國源是因為王安的關係，才可在碧雲天班中當手下謀生。這時，陳國源除了在碧雲天班當手下之外，也因為盧山的關係，在石燕子的戲班中當手下。那時，因不少戲班都請石燕子、麥炳榮當小生，陳國源因此得到不少工作機會（參見區文鳳：《粵劇口述歷史調查報告》，香港：懿津出版企劃有限公司，2005，頁323）。

77. 轉業做頭飾師傅後，陳國源曾在一間頭飾店中做學徒，但真正教陳國源做頭飾的，應該是鮑祖良，即行內渾稱「和尚」的頭飾師傅，但是他身故後陳國源才算是正式拜師。和尚身故後，因為其子及繼室以生意轉忙，不願意做女裝頭飾，故而把生意轉介給陳國源，並向顧客介紹陳國源為和尚的徒兒，故此，陳國源才正式成為和尚的徒兒（參見區文鳳：《粵劇口述歷史調查報告》，香港：懿津出版企劃有限公司，2005，頁325）。

78. 當時轉業做頭飾，並不需要拜師，行內也是人人可做。因為只要請做金飾的師傅燒煉一些銅托出來，排成一個圖案，買回來鑲鉗，便可裝嵌成不同的頭飾。這類做金飾的師傅在五十年代算是一門行業（參見區文鳳：《粵劇口述歷史調查報告》，香港：懿津出版企劃有限公司，2005，頁325）。

79. 香港最初沒有人懂得為戲服車花，有一位上海師傅在解放後來到香港教懂了幾個技工，香港才有人懂得戲服車花的技術（參見區文鳳：《粵劇口述歷史調查報告》，香港：懿津出版企劃有限公司，2005，頁334）。

參考資料列表

麥嘯霞
1940　《廣東戲劇史略》，廣州：廣東省廣州市戲曲改革委員會

廣東省戲劇研究室編
1983　《粵劇研究資料選》，廣州： 廣東省戲劇研究室

梁沛錦
1982　《粵劇研究通論》，香港：龍門書店有限公司
1982　《粵劇劇目通檢》，香港：三聯書店（香港）分店
1985　《粵劇劇目通檢》，香港：三聯書店（香港）分店
1988　〈粵劇戲服初介〉，載於香港區域市政局編《粵劇服飾》，香港：香港區域市政局，頁5-12
1992　《六國大封相》，香港：香港市政局公共圖書館

賴伯疆、黃鏡明
1988　《粵劇史》（中國戲曲劇種史叢書），北京：中國戲曲出版社出版

黎鍵
1995　《香港粵劇口述史》，香港：三聯書店（香港）有限公司
1998　《香港粵劇時蹤》，香港：香港市政局公共圖書館

區文鳳
2005　《粵劇口述歷史調查報告》，香港：懿津出版企劃有限公司

香港文化博物館
2006　《粵劇百年蛻變》，香港：香港區域市政局

陳非儂口述；沈吉誠、余慕雲原作編輯；伍榮仲、陳澤蕾重編
2007　《粵劇六十年》，香港：香港中文大學音樂系粵劇研究計劃

邱松鶴（編）
1992　《三棟屋博物館粵劇藏品》，香港：香港區域市政局

陳國源口述；羅家英訪問、張文珊筆錄及整理
2012　〈陳國源—資深服飾製作人員〉，載於《八和粵劇藝人口述歷史叢書（三）》香港：香港八和會館

馬素梅
2016　《屋脊上的戲台 ─ 香港的石灣瓦脊》，香港

陳守仁
2019　〈從［薛派］到「任派」〉，載於《今夕是何年 ── 任劍輝的光影傳情》

岳清
2019　《今夕是何年 ── 任劍輝的光影傳情》，香港

王文全、梁威（主編）
1990　《粵劇春秋》，廣州：廣東人民出版社

黃兆漢
2000　《粵劇論文集》，香港：蓮峰書舍

孫衛明
2015　《廣州粵劇戲服》，廣州：廣東人民出版社

馬強、于巧蘭着
1995　《中國戲曲服裝圖集》，山西：山西教育出版社

中國戲曲學院（編）
2003　《中國京劇服裝圖譜》，北京：北京工藝美術出版社

劉月美
2010　《中國昆曲衣箱》，上海：上海辭書出版社

楊月雙、周怡、盧雪清
2013　〈傳統粵劇服飾中的造型藝術〉，載於［期刊論文］── 紡織科技進展：2013年　第2期

羅偉添
2015　〈民國時期的粵劇大班〉，載於［戲劇網］http://www.xijucn.com

歐麗堅
2010　〈試論嶺南舞蹈服裝與粵劇服裝的異同〉，載於［期刊論文］── 大眾文藝：2010年第14期

April Liu
2019　*Divine Threads: The Visual and Material Culture of Cantonese Opera*, Museum of Anthropology at UBC

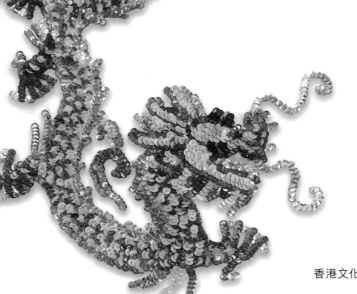

後記

香港文化藝術教育拓展中心 主席：高寶齡

　　以雙手來製作的傳統工藝，能反映出「手」的價值：物質的實用價值、手工藝精神層面的價值、手工藝制度和行為模式對社會發展的影響。人類文明成果的手工藝文化，正是透過「雙手」，運用知識來製造出物件過程的產品，並與當時、當地的社會制度、生產方式、禮俗、宗教、藝術、文學、歷史、科學技術等有着緊密聯繫，是社會文化生活的一面鏡子。因此，筆者認為：從文化內涵可見傳統手工藝包含着豐富文化內涵及人文價值的追求，是手工藝傳承和發展的動力，因此「傳統手工藝」是非遺的重要組成部分之一。

　　粵劇是一項表演藝術。戲台服飾，是戲劇人物造型的一個重要組成部分，是舞台裝扮藝術的重要創作。因服飾的設計在一定程度上承擔了表現人物和性格的作用，當演員在舞台上還未開口，觀眾可以從人物的扮相上就知道劇中人物的性格，年齡和身份等內容。傳統戲劇服飾正是以雙手來製作的工藝，包括設計、選材、繪圖、刺繡、裁剪、縫合、燙貼與雕刻、金銀線、釘珠仔/膠片、點翠、掛穗等多項具有特色的工藝和技術，充分體現出「手」的價值和飽蘸嶺南文化底蘊的藝術瑰寶。演員穿戴服飾後，使粵劇的表演藝術更有內涵，舞台效果更金碧輝煌，對觀眾更具吸引力、觀賞力和人文價值。

　　自粵劇被聯合國教科文組織評為世界級的非物質文化遺產項目後，特區政府為了推廣和傳承，投放了不少資源在粵劇的傳承和發展的軟件和硬件上。陳國源師傅設計的戲台服飾，其圖形、色彩與款式：既本於歷史，又不盡於歷史，自成一格；無論是一根針、一塊布料、一條鐵線、一張紙皮，在陳國源師傅的一雙巧手下，都變得格外「聽話」，無論是人物造型、動/植物形態都栩栩如生，活靈活現，被譽為戲服大師。但，為何陳國源戲服大師和蘇志昌師傅對傳統戲劇服飾行業都異口同聲表示：「製作戲劇服飾，沒有前途」？為何「服飾好靚，令人讚口不絕，但有價無市」？為何「開興趣班還可以，肯收徒弟，但沒有人肯入行」？

　　十多年來，我們與陳國源戲服大師在不同地方曾合作舉辦過：培訓傳承（【執手相傳】工作坊）、粵劇服飾大師陳國源技藝研究專題展覽等，深感到：傳統戲台服飾的傳承和發展，確實如手工藝衰落的命運一樣，面臨困難與挑戰：一是瀕危及消失；二是原真性的保留；三是傳承人老年化。筆者認為：要提高市民對手工藝傳承和發展的正面態度，這不僅是自身

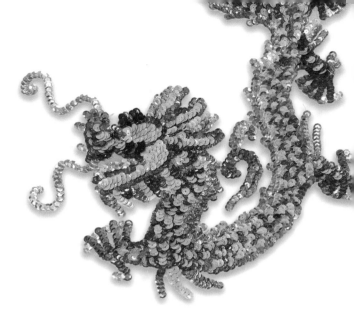

對文化自覺的考量，實際上也是社會發展變化下。要讓市民了解到，傳統戲台服飾不再是體力簡單的支出，而是一種自我表現和創作體驗的機會。

感謝非物質文化遺產辦事處支持以「粵劇戲台服飾裝扮藝術」為主題的研究。我們在研究的過程中深感到：台前幕後均為重要，互相依存。但，對幕後的研究較少，對傳承的推廣更少，以致粵劇愛好者對戲台服飾裝扮藝術的認知不多，市民對其認知更少，彰顯不到戲台服飾手工製品的價值。筆者觀察到：傳統戲台服飾從實用生產轉向藝術生產，改變了手工製作的文化內涵，令手工產品增值，但不是一般人能消費得來。只有手工製品重新進入市民的日常生活之中，人們有了文化自覺的意識，就會成為傳統手工製品的消費者，就會不斷擴大傳統手工製品的市場需求。所以，政府在手工文化構建的諸多舉措中，手工文化的全民教育尤為重要。

我們把多年來在舉辦和參與非遺項目的傳承和推廣實踐過程，遇到過的問題與困惑，以及對傳承與創新、保護與開發的關係等問題進行了思考和探討，認為：「弘揚與振興」是當務之急。（1）由政府搭台，鼓勵傳承人及傳承團體傳播非遺知識；（2）文化承傳不能膚淺，要讓更多的人正確認識非遺的文化價值及其精神內涵，就需要藉助專家和學者的有效解讀，以利樹立正確的社會承傳導向。因此「非遺後時代，專家不能缺席。沒有理論的提升和指導，保護工作就會流於表面，甚至失去方向」。（3）發揮博物館的主渠道作用，可設「非遺手工技藝」專館。（4）增加市民參與保護非物質文化遺產的實踐，讓民眾從中找到成功感，找到與傳統契合的生活方式，感受到傳統文化的魅力，進而讓傳統在當下生活煥發出新的生機。

「香港粵劇戲台服飾金碧輝煌」—— 採用實體書和媒體製作網頁「資料庫」等媒介來推廣，讓傳統與現代展開交流和對話，相信對深化非物質文化遺產的保護和承傳，創造非遺大環境，使香港粵劇戲台服飾通過文字和媒體等媒介傳播到海內外，為更多人所認知，使手工藝文化生態回歸市場，非遺終將迎來更大發展！

二〇二一年八月

鳴謝

　　香港文化藝術教育拓展中心為了保護和推動非物質文化遺產的傳承、「社區藝術」的發展、培養和提升藝文大使的文化藝術水平，以及提升香港的文化藝術氛圍，落實參與康樂及文化事務署非物質文化遺產辦事處舉辦的「社區主導項目資助計劃」—「香港粵劇戲台服飾金碧輝煌」研究與傳承的項目。

　　感謝非物質文化遺產辦事處撥款支持：(1) 編寫實體書《香港粵劇戲台服飾裝扮藝術》；(2) 建立宣傳網站《穿戴文化的資料庫》，使香港的粵劇戲台服飾更顯金碧輝煌。感謝劉惠鳴及香港粵劇演員會提供寶貴意見、感謝千鳳陽劇團、紅船粵藝工作坊、文化力量擔任協辦機構；感謝香港樹仁大學歷史系區志堅助理教授支持，擔任統籌《粵劇穿戴文化資料庫》網上與青少年的「深化和分享會」；感謝旺角街坊會擔任支持機構及借出大禮堂以供錄影活動，使是次「研究與傳承」項目得以順利完成，謹此致謝！

　　感謝粵劇前輩羅艷卿女士、阮眉女士賜《序》，增添光彩；陳國源戲服大師擔任顧問提供意見；高寶怡博士擔任研究學者、作者及主編；譚永祥先生、吳佰乘先生擔任研究助理；陳國源師傅、何孟良先生、家浚耀先生和蘇志昌先生擔任口述歷史嘉賓；詹鎮源先生擔任翻譯及審校；巢錫雄先生擔任製作統籌；伍自禎先生擔任拍攝短片項目統籌；陳德明先生擔任網頁製作項目統籌以及戴程峰先生、許鴻鵬先生、王梓靜先生、黎翠金導師等好友的鼎力支持、提供服飾和圖片使實體書的編寫和資料庫的製作能順利完成，各位的高誼隆情、銘感至深，謹此致謝！

　　感謝千鳳揚劇團陳國源師傅邀請一眾粵劇專業和業餘演員：一点鴻、何詩敏、何嘉茵、李超時、芳曼珊、家浚耀、袁偉傑、張宜年、張肇倫、莫凝詩、郭竹梅、陳永光、陳楚君、陳榮貴、黃菁、黃成彬、潘冰冰、鄭家寶、謝建業、謝曉瑜、瓊花女、蘇鈺橋等，參與拍攝及錄影，提供服飾和圖片！

　　感謝陳國源師傅帶領一眾學員：甘福成、李超時、芳曼珊、凌燕瓊、家浚耀、徐永泰、張宜年、莫凝詩、郭竹梅、陳美嬋、黃　菁、黃耀靈、薩妙冰、蘇惠萍等，參與和拍攝及錄影，提供服飾和圖片，謹此致謝！

　　感謝千鳳陽劇團陳國源師傅與王志良、王超群、文劍斐、甘卓敏、白瑞蓮、任冰兒、伍靜芳、朱兆臺、吳梓琳、李秋元、李晴茵、李澤恩、南 紅、洪 海、凌燕瓊、徐俊傑、梁兆明、梁煒康、莫心兒、莫華敏、郭俊亨、郭啓輝、陳元心、麥熙華、温子雄、黃偉坤、黃淑貞、黃麗霞、劉志星、劍英、蔡婉玲、鄭詠梅、廓成軍、藝青雲、羅惠華、譚穎倫、蘇鈺子等人提供珍貴的劇照，謹此致謝！

（排名按姓氏筆劃序）

　　本書刊付印倉促，幸賴編輯委員會成員通力合作，令本書刊得以如期出版；惟仍不免有所謬誤，再加以篇幅所限、很多珍貴的圖片和資料未能一一盡錄，殊感遺憾，敬希諸君指正！

<div align="right">

編輯委員會啓

二〇二一年十月八日

</div>

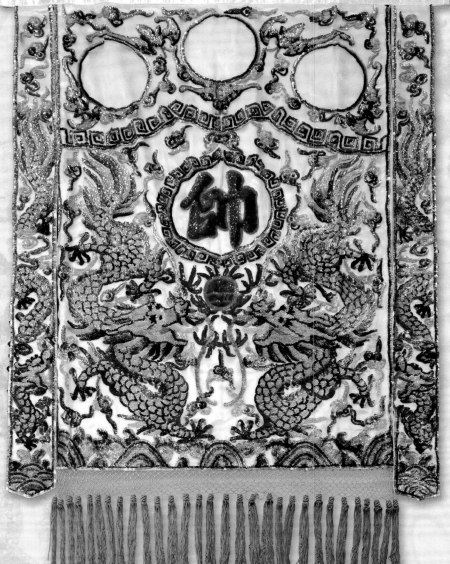